曾敏雄

2015. 02. 12

Face's Talk

百位台灣經典人物的影像大展

台灣頭

曾敏雄人物攝影展

國立歷史博物館
NATIONAL MUSEUM OF HISTORY

展期：93.1.23～93.2.22
地點：國立歷史博物館二樓書畫長廊

國立歷史博物館
NATIONAL MUSEUM OF HISTORY

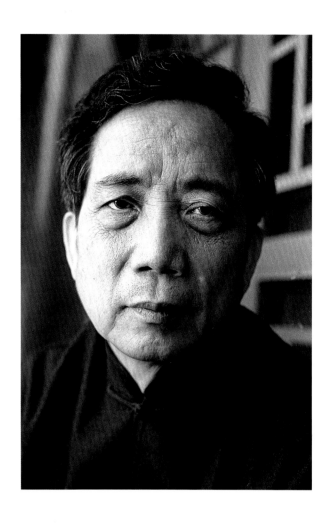

館 序

　　攝影常會不經意的透露出某些訊息，尤其是優秀的作品，透過表面的影像常常會傳達出令觀賞者驚訝的內容，比如美國的現代攝影之父史蒂格利茲，他的作品 [三等艙]，精準的表達出那個時代的脈動，移民者不為艱辛折服，下層人物的生活面相...一張照片竟然訴說著無窮盡的故事，問題只在於觀賞的人看到了什麼?!

　　攝影的種類包羅萬象，有報導攝影、商業攝影、沙龍照片、鄉土等等，其中人物攝影除了攝影家之外，被拍的人也參與了一半的創作過程，因此，彼此間的溝通便成為非常重要的事，否則，被拍的人只是禮貌性應付，拍攝的人如何直指其內心；在國外，拍攝各行各業頂尖人物的計畫，有加拿大的攝影家卡許，有美國的阿諾.紐曼...在國內則尚未見過大規模的拍攝

行為；今天，曾敏雄無疑的在這方面有著令人驚訝的成績；光是要取得這一百位人物的資料已經是難度頗高，更困難的是如何敲開這些人的大門，讓他們同意拍攝，攝影家曾敏雄確實一鳴驚人。

　　曾敏雄的人物攝影有一個顯著的特色，當你望著被拍者的眼睛，你會發現畫面中的人物似乎在對著你述說著他的故事，有高興、有慈祥、更多的時候眼神流露的是令人折服的光芒，整個人最深沉的內在力量躍然於相紙上，藉由黑到白的層次,鋪陳出一個大時代的縮影。

　　本館不久前曾舉辦台灣過世的前輩攝影家作品聯展，這些涵蓋了近一百年來的影像，描繪出了台灣人民生活的樣貌；而攝影家曾敏雄適時提出了這批人像作品，更為台灣的攝影補足了缺少的那部份，這些經過二十世紀的洗禮，歷經時代變遷人物的肖像，除了是優秀的攝影作品，更是珍貴的人物誌。一百年後，這批影像的價值，可能超出你我的想像。

　　本館邀請攝影家曾敏雄，集結一百位人物的影像，作為期一個月的展出；這些人物當中，有些目前仍活躍於媒體，大家耳熟能詳，有些目前已退隱，默默進行自己的人生規劃。若不是曾敏雄的鍥而不捨，我們已經很難一次就看到這些具有時代意義的人物，這次的展覽,，除了是一種肯定，更希望在未來，攝影家曾敏雄能為台灣留下更多更優秀的攝影作品。

國立歷史博物館館長

黃光男　謹識

Preface

Photographs, especially masterpieces, send messages. The superficial image can transmit highly meaningful signals to the viewer. The masterpiece, *The Steerage,* by the pioneer of modern photography, Alfred Stieglitz, for example, reflects its creator's times perfectly. It shows how immigrants overcame the difficulties of their straitened circumstances, and portrays the lifestyles of the lower classes. A photo narrates endless stories. The question is only what the audience sees in it.

Photography can take many forms, which can be categorized as reportorial, commercial, salon, country and portrait photography. The photographer is not the only creator involved in the process of creating a portrait; the model also plays an important role, so good communication between the two of them is crucial. Otherwise, the portrait is just a product of social courtesy and cannot reveal the inner character of its subject.

There are precedents overseas of projects to photograph the portraits of outstanding figures from a variety of professions. Canadian photographer Yousuf Karsh, and American photographer Arnold Neuman, for example, have both undertaken large-scale projects of this sort. But no such projects had been undertaken in Taiwan, until Tseng Miin-shyong embarked on his, with amazing results. In this exhibition, *Face's Talk—the Portrait Photography of Tseng Miin-shyong,* there are portraits of one hundred famous Taiwan figures. It must have been difficult enough to get them to open up and agree to being photographed in the first place, let alone to conduct research on each individual subject. Tseng has achieved enormous success at the very first attempt.

The unique feature of Tseng's portraits is that the eyes of the figures seem to be telling you their story. We see happiness, kindness, and, most of the time, respect, in these portraits. The photos reveal the deepest inner strength of their subjects through their expressions. The result is an epic series of portraits.

Last year, the museum held the exhibition, *A Retrospective of One Hundred Years of Taiwan Photography.* It covered nearly one hundred years of historical images depicting the lives of the people in Taiwan. By producing these portraits at this juncture, Tseng brings the historical record up to date. These portraits are not only masterpieces but also a precious record of historical figures. As time passes, the financial value alone of these portraits will exceed our wildest imagination.

The museum invited Tseng to bring together his 100 portraits for this month-long exhibition. Some of the distinguished Taiwan figures are still in the news, while others have retreated into gentle retirement. But for Tseng's continuous, steady effort it would be very difficult for us to view at one time so many figures of importance to our era. With this exhibition, we pay tribute to Tseng, and express the hope that he will continue to create outstanding photos for the people of Taiwan to enjoy.

Dr. Kuang nan, Huang
Director
National Museum of History

謹以此書懷念早逝的母親曾張秀春女士

冬之旅─苑裡舊事

我一直想走到那寂寞的世界
四面光明，一處黑暗
四面黑暗，一處光明
在那個地方，思想與存在
獨自一人

三十年前的冬夜
我面對一個寂寞的老人
一邊烤火，一邊聽舒伯特的冬之旅
牆壁上映照著微駝的身影
在黑暗的房子裡　燭光搖曳
隨著鋼琴節奏，慢慢搖椅
他陷入 [晚安曲] 的回憶裡
述說著一生的際遇
有些悽愴　有些美麗
可是，我卻無法走進他寂寞的世界裡

每次回到古老的家鄉
總是找這張唱片播放
一樣的燭光
一樣的晚安曲
一樣的搖椅
聆聽費雪狄斯考的歌聲
懷念旅去的老人
獨自嘆息

― 陳弘典 ―

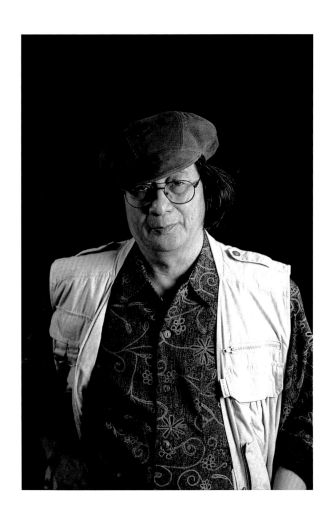

一個攝影家的成長，從 [頭] 說起

(一) [台灣頭] 的傳說---曾敏雄攝影生涯的第一個主題

　　七十年前有個殺豬的彰化人跑到東部來，在台東以 [台灣頭] 商號開了一家廣告社，不但是東海岸的頭一家廣告社，也是當地頭一位靠拿畫筆生活的職業畫師。他以台東觀點提出 [台灣頭] 的稱號，標出了台東人的驕傲。過去人們總以為 [從台灣頭到台灣尾] 是從台北到台南，這是一般習慣性的地理認知，也是純視覺本能由上往下看，卻忘了經常口頭上的 [東，西，南，北]，由東數到北，這麼說，台東當然就是台灣的頭。他既已定居台東，而且成家立業，於是大膽自稱 [台灣頭] 是理所當然!也許是殺豬的關係，所以對 [頭] 特別敏感，一到台東就緊緊抓住從 [東] 邊看台灣的角度，也同時指出台東人觀照台灣的立場，明確找到自我的座標。

　　上個月曾敏雄為了拍攝人物尋找題材而來到台東，一眼看到 [台灣頭] 三個大字，便認定是他所要的標題，就這樣為台灣頭像的系列作品找到了簡短而有力的命題。

　　本來 [台灣頭] 代表的是台東人的在地精神，腳踏台東看台灣，在 [我] 眼下台東就得當頭;曾敏雄把 [台灣頭] 轉用到自己的命題上，以形容這個展覽掛的全是台灣人的頭，又可解釋成展出來的台灣人頭都是台灣的頭人，用 [頭] 暗示了人物的身份意涵，說明那是些有頭有臉的人。

　　當初我就建議曾敏雄，拍攝 [台灣頭] 要有立場，不可把自己陷入泛泛的意識形態裡，為 [台灣] 兩個字尋找人頭 (或頭人)。所以我提出地方主義，一定得身歷其境，走遍全島各地，以在地立場而發覺在地頭人。於是他剛到台東一眼就看上了 [台灣頭]，想借這三個字為展出主題標出有跡可尋的價值規範。

(二) [頭人] 的面相，時代的樣貌---以人物為二十世紀台灣寫下註腳

　　曾敏雄的人像攝影是從台中美術界的大佬開始做起，那時候我有個計畫想編寫一部以圖像為主的 [台中美術家影像集]，曾界 (雕塑家) 介紹他來我家，來時帶了幾張照片，看能否由他參與拍攝的工作。雖然照片的技巧顯然還未入門，但仍舊看得出對圖像處理有相當的敏銳度，只要有時間肯專心投入，就讓他試試也無妨，我這樣想著，便決定由他來協助進行這項工作。

　　於是便按照所列名單，在曾界引導下開始登門找畫家拍攝，每拍攝好幾個就帶來讓我過目，很明顯地看出他一回比一回更進入狀況。雖然我對攝影領域涉獵不深，新進的器材所知更是有限，既然他把作品擺在眼前，我就當是學生的作業來檢閱。每次他來時都會告訴我近日又買了哪些新型相機，粗略算來在短短一年內應已花掉不下五十萬元於增添器材。那時 [九二一] 剛過，他所經營的音響公司生意一直沒有起色，見他不顧一切把自己投進去，的確心有不忍。本來抱的只是試一試的態度，沒想到竟然不能自拔!

　　我可以說從頭一直看過來，看著一個青年攝影家的誕生和成長，這當中我從他身上看到了年輕人難得的親和力和耐力，尤其到了後來獲得國家文化藝術基金會的補助，計畫中以一百位人物為目標時，不免遇到某些難纏的公眾人物，一般人都難能接近，而他竟順利獲得接納，拍成了照

片。在我看來能夠敲開這些人的大門已經是成功的一半了，當一名一流的攝影家，曾敏雄已具備了首要的先決條件！

這三年來，他在學習中成長，逐漸在自己生命中發現另一個新的世界，踩著音響的韻律而踏進了攝影的新境，他應已感受到一個人將生活領域自我擴大後的喜悅，在精神上的獲得，絕不是金錢所能購買得到的。

三年來的成就，不僅止於他拍到什麼了不起的人物，應該肯定的乃在於學會了以相機鏡頭的書寫勾繪出人物內心深沉的語彙，以一個藝術家的手按下快門，讓相機真確傳達出自己的形象語言。而且回到暗房裡重新做了詮釋之後，把語彙更達到飽和。起初我只是以看一張照片的角度去看他的攝影，後來很快地在不自覺之間已經以看畫的態度來鑑賞他的作品，給他的種種評語也都換成了繪畫的用辭，此時我不得不承認所面對的已是絕對專業的攝影家曾敏雄。

(三)為何台灣人的容顏缺了一對亮麗的眼睛？

曾敏雄收錄在[台灣頭]攝影集裡的一百個台灣[頭人]，從他們成長的年代可看出是走過漫長的二十世紀，在各自領域中辛苦跨過世紀門檻的代表性人物，而他們的面部神情，頭上髮型，胸前配飾，架在鼻樑上的眼鏡等等，不難想找出這個時代的性格，若拿民初或明治時代人物作比照，僅僅臉上的眼神已可指出時代的差異。曾敏雄每次有了新的作品，便拿來請我看過，沒有一次我不把過去所拍的又再重新看一遍，已不知看過多少遍了，仍舊一而再地翻閱也不曾厭倦，我所要尋找的是屬於這時代台灣人的容顏，可惜沒有一回是相同的，或許因為我的時代還仍然進行中，人物面相反映著這個多變的年代，令人怎麼也捉摸不到。

二十世紀初法國達達主義者 Man Ray 曾經拍攝一系列該時代的藝文界友人照片，當時活動於巴黎藝壇的野獸派，立體派，超現實派及存在主義文學家都成為他攝取的對象。當我看過曾敏雄所拍的台灣人物，特別是美術界，再回頭翻閱 Man Ray 的照片，一個最大的驚訝是法國人炯炯發亮的大眼睛，相對之下台灣人一對小眼睛，為何總是睜不開，但我們這一代絕不是無所事事在沉睡中走過來的，究竟什麼遭遇下讓台灣人失去

了一雙亮麗的心靈之窗，一而再的反問自己，難道二十世紀的台灣人非以睜不開的眼睛自我詮釋不可！

一個世紀以來台灣人不止一次期待過任何可能出現的大轉機，睜大眼睛看著時代轉捩點能在有生之年降臨。日本進入維新時走在時代尖端的各行各業的先鋒以及改革派的領導者，他們眼睜睜看到了時代改變的步伐，這種興奮的眼神是世紀性的大成就所激勵出來的，相較之下，台灣人好像每一次努力過後皆以失望的心面對最後的結局，不然為何這一代的我們未能在史上留下發亮的眼神，讓子孫看到族群的希望。

我只期待，當台灣人的眼睛睜得最亮的那一時刻他能按下了快門，不僅是我在等待，曾敏雄更以急切的心等待著，幾時才能等到那個時刻，即使短暫的一瞬間，他也該把握住！一百個人頭有一百雙眼睛，一百個機會要求一個攝影家拍出一百雙大眼睛的[台灣頭]，這當中究竟有多困難，最大的困難莫過於創造一個大改變的時代。

(四)拍攝 [台灣頭] 是一場時間的競賽

從我提筆寫這篇文章起，腦海裡就在思索曾敏雄的定位問題，因為他的攝影生涯是從這一系列人像才開始的，以人像為題材進入攝影的天地的他，不像其他我所知道的攝影家，已經長年以攝影為專業然後才選擇這題材，所以他所拍的人像不免使自己的定位出現疑問，無法做絕對性的歸類，從[照像]，[沙龍照]，[藝術照]和[攝影作品]等名詞中指出什麼才是最適當的，理由是他攝影家的認定還沒有完全建立，在專業上的屬性未有絕對說服力，這一點說明曾敏雄還有很長的路要走，以後的表現對他而言比今天的成就更加的重要。

這本攝影集拿在讀者手中，他們將以什麼觀點來界定它的屬性，有可能被視為是一本台灣的名人錄，這必然與作者當初的意願相距甚遠，可是也無法排拒選進書裡來的是所謂的菁英份子，將之集結成專冊時必然有意以此當作是台灣人的楷模，諸如此類教育性的嚴肅意圖。結果這本攝影集之所以有價值是由於拍攝對象在特定時代的重要性，而攝影藝術本身退而成為次要，對於一個攝影家來說當然是太委屈了。

因此，這本攝影集必須加強攝影家個人理念

的呈現，除了攝影作品，還須要對人物為主題的編選有所詮釋，編選的觀念在展出時和作品放在同等重要的地位，否則便流為一部極普通的名人錄，那就很可惜！

　　猜想得出曾敏雄對理念的堅持，縱使不能當作名人錄，也不可能是市井的人物百相，畢竟是從各行各業中挑選的代表，但如果過份地推崇則將這些人捧成社會的上等人，如此而掉進另一個極端，這一切在他心裡必有過一段艱苦的抉擇，才終於推出書中的一百位人物，想借用他們反映出與作者共同的時代縮影，因此他攝影的同時也正在捕捉時代的影像。記得剛開始進行拍攝時，在名單裡有幾位八十歲的前輩，還來不及約時間就看著他們接連過世，令他不得不加緊腳步，這才明白自己的工作是與時間賽跑，晚一步不知要失去多少個機會！另方面當他看到某人在剛拍過不久就一病不起，雖然難過，卻也慶幸自己搶先一步，在與時間的追逐中沒有輸掉。所以每看到 [台灣頭] 這三個字，我就想到這是一場搶 [頭] 的比賽，在時間的盡頭我們看著那麼多的 [頭] 正在掉落，即使這樣，曾敏雄還是撿回來一百個，放在這本攝影集裡，驕傲地把書名叫 [台灣頭]。

謝里法

2003年12月9日　台中

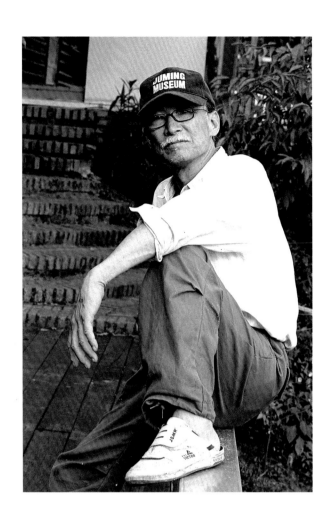

朱銘序－一位值得期待的青年攝影家

二十世紀初，達達派重要的代表人物杜象，在便器上簽上名字後，藝術創作開始由具象物體的創作，轉向新觀念的提出；便器是每人每天必需接觸的東西，唯有杜象，將它單純的造形提昇為藝術層次。

人像攝影何嘗不是如此，尤其是當代在其領域內有所建樹的知名人物，拜現代媒體之賜，每天接受，久而久之，對這些人便有了特定印象，要從這些習以為常的印象中提出新見解，是非常困難的事，而且吃力不討好。

青年攝影家曾敏雄，無疑的，在這方面有相當令人訝異的表現！

首先，拍攝的人物之多與領域之廣前所未見，尤其，被拍攝的對象多半已是知名的，年紀幾乎都是攝影家父執輩甚至相差兩代以上的人物，想像一位初出毛蘆的青年藝術家，面對彼此條件差異如此懸殊的拍攝情況，他是如何在那麼短的時間內，引導被拍攝的人物，放鬆面對鏡頭的壓力，進而在自然的舉手投足間，按下快門，取得攝影家本人心中理想的鏡頭；這部份牽涉到太多的人文精神，尤其，拍攝對象領域愈廣，難度愈高，絕對比攝影專業來的困難，沒想到，曾敏雄一一克服；他拍攝的人物中，有文學，有美術，有音樂……甚至有了在台灣最早從事人權運動的人物；這是第一個難能可貴的地方，尤其是一位年輕人。

第二困難的部份，當然就在於那麼短的拍攝時間，如何從架設攝影棚開始，取景到調整燈光，正式拍攝，這麼短的時間，必須拍得好照片，在攝影專業上的要求是非常高的；據我所知，曾敏雄幾乎都是一個人開車從台中北上來拍照，偶而太太一起幫忙，從尋找地址開始，到搬動幾十公斤的攝影裝備，拍過照，再趕回台中，沖片，放相……在經費上沒有奧援下，若無相當的決心與毅力，我相信，不會有這一百位人物的優秀影像被定影下來。

藝術創作，必須以一生作為賭注；歷經九二一地震後，經濟幾乎全部歸零的曾敏雄，開始用鏡頭做為媒介，除了為這些人物拍照之外，藉由彼此的接觸，他更在尋找生活的意義何在?!在他拍我的過程中，閒聊的第二個話題他問我：[如果朱老師您，將外界加諸在朱銘身上的名或利拿掉後，您認為朱銘還剩下些什麼?] 問題問的如此深入而犀利，彷彿拿著一把最鋒利切割生魚片的刀，向最肥美細緻的魚肉部位一刀切下去，我想，曾敏雄拍攝的，不只是單純的影像部份，還有屬於他自己的人生智慧。

掌中戲黃海岱充滿風霜的手，作曲家李泰祥面對帕金森病症、堅毅不屈的眼神，佛教領袖印順導師慈祥、莊嚴與宗教的神祕……一禎禎強而有力，渾然天成的黑白影像都在告訴我們，一個人一生中最精彩的故事；曾敏雄的鏡頭彷彿就是那把銳利的刀，瞬間就往魚肉最菁華的地方切去，毫不客氣。

精準的構圖，巧妙的光線安排以及恰到好處的快門時機，他在人物攝影的領域是走的如此之深且廣！曾敏雄，一位值得期待的青年攝影家。

朱銘

自序　漂泊的靈魂，終獲救贖

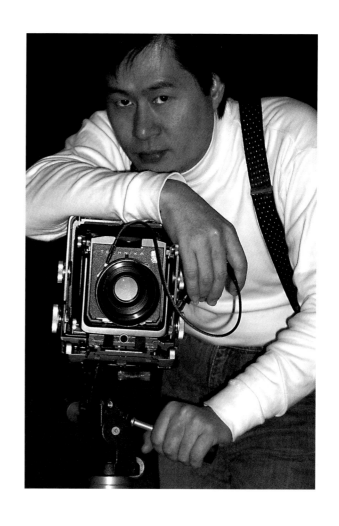

西元1983年的暑假，我在高雄仁武工業區打工，工作內容是大型地下油閘的車床，每晚加班，預計兩個月下來，可以買一部相當好的相機，沒想到，第一次領薪水，居然先去買了一套小音響…所以，現在我擁有一家音響工作室，攝影的慾望，就這樣逐漸的淡去。

再拿相機，只因為我的人生導師陳弘典，有天拿起他父親遺留下來的Nikon 大 F 老相機拍黑白照，或許這勾起了我內心某種消逝的思念，一時興起，跟著就拍了起來；陳弘典拍黑白，我也跟著拍黑白…那是西元1996年歲末年終的事。

攝影原本只是單純興趣的事，卻因西元1999年921地震，完全改觀…

拿美術家來舉例，地震前，我最喜歡閱讀的藝術家傳記是美國女畫家歐姬芙，九二一地震後，卻對愛爾蘭畫家法蘭西斯‧培根愛不釋手；前者專注於藝術領域的探索，後者則是壓抑靈魂的釋放；這就是地震前後，個人內心最大的差異。

從音響到攝影

出生在嘉義鄉下的我，記憶中沒有任何拍照經驗，第一次拿相機是國中一年級，相機是OLYMPUS的雙眼相機，可以將三十六張底片拍成七十二張的那種，拍照很花錢，這個興趣曇花一現就過了；高工唸電子科，開頭提到在高雄仁武工業區打工就在此時；那時學校正在上音響課程，所以，打工的薪水沒買相機，買了音響設備後，拍照的念頭就漸漸的深藏心中，甚至可以說消失了；從此，生活重心就是音響研究，瘋狂至極，甚至，為了音響還曾辦了一本技術性的雜誌[銲匠]；不接廣告，雜誌一定賠錢，但辦雜誌時，認識了當時在台北開音響試聽室的陳弘典，他是作曲家郭芝苑的表弟，父親帶回苗栗苑裡鎮第一部留聲機。

西元1990年，我在台中開設一家音響工作室，兩年後，以 [Formosa] 為名，設計了音響器材販售，當時的報章媒體甚至韓國的音響雜誌都曾為文報導，這部至今仍未改款的音響器材奠定了一些經濟基礎；我在台中落了腳，有個自己的窩，有部名貴的進口轎車，有間口碑還不錯的工

作室，逐漸的，生活重心從音響研究轉到音樂欣賞，也開始喜歡讀點東西，會有此轉變，陳弘典影響最大；作曲家郭芝苑曾在他的自傳 [在野的紅薔薇] 裡提到，對音樂欣賞有過人天賦的陳弘典，沒有走上音樂的路，非常可惜。

我與陳弘典之間的閒聊，常常通宵達旦，不是我到台北去，就是他到台中來，話題最初由音響開始，最後包羅萬象，可以從花花公子哪個專輯拍的最美，聊到巴哈音樂的純淨樸素，再從日本武俠小說宮本武藏談到加拿大攝影家卡許的人像…我們彼此都在工作之餘，尋找生活中最大的樂趣。

這段時間中，我開始在地區電台主持音樂節目，內容是用台語講解，作有系統的西洋音樂史介紹，間或介紹一些唱片，漸漸的，邀請我去演講的，有多家扶輪社，其它社團，大專院校…等；音樂、閱讀再加上剛開始的攝影，生活雖稱不上富麗堂皇，但對於一位白手起家的年輕人，也算差強人意；這樣的生活，直到1999年的九二一地震…

開始拍照，我是用一部自己的老相機，一個舊鏡頭再添購兩個新鏡頭，第一卷底片拍住家旁的中興大學，成果讓陳弘典說有點像 PIONEER音響的聲音，清清的，但沒有感情，也就是說，光圈快門都對了，但不知道在拍些什麼；第二卷底片拍自己的音響產品，第三卷底片竟然在阿里山的青年活動中心旁拍到了一張還不錯的照片，是拍鐵軌的，後來我給它一個標題 [冬之旅]，就是這張照片，讓我開始對攝影產生濃厚興趣，開始拍兩三個月，又自己摸索，搞了一間克難暗房⋯

大約兩年，拍出了幾張還可以給朋友看看的照片，那時，我知道自己在拍照上已經面臨瓶頸，於是，毅然決然的將手邊那時已有的三套相機 (包括台中攝影藝廊的劉清儀用一部哈蘇SWC相機與GOSSEN點曝光錶與我換的Formosa音響器材)全數賣掉，強迫自己不能拍，只能想，這段時間內，我閱讀了不少世界著名攝影大師的作品；十個月後，覺得有點新東西了，再去買一部最經典的機械相機Nikon FM2再加三個鏡頭，那是1999年六月的事，新相機剛試沒多久，接著九二一地震就來了。

美麗！總是出現在峰迴路轉時

九二一地震，我的住家半倒，領有災民證，不只如此，買新相機的那時，音響工作室正準備搬遷，新地點在九月十幾號剛裝潢完成，後來也被地震震到沒有一面牆是完好的，更氣人的是新工作室再度整修開幕後五天，唯一還值點錢的車子又遭小偷，一連串打擊讓我的生活掉入不知如何走下去的地步，那時，我還有一家經營還算不錯的小餐館，車子遭竊後隔天，也頂讓給了廚師，當時唯一的想法，什麼事都暫時丟到一旁，過一天算一天吧！

生命的美麗總是出現在峰迴路轉時！

新工作室開幕當天，著名美術評論家謝里法 (我當時對他根本沒什麼了解) 的助理曾界先生第一次到我工作室聊天，無意中讓他看到一些尚未收拾好的照片，他請我讓他過目，看過後覺得不錯，說些客套話後離開，十天後，曾界告訴我，謝里法有一個拍攝計劃，內容是拍三十位中部資深藝術家，先前已經找過攝影家拍過，但不知為何沒拍成；曾界問我意願如何，但他說如果沒有出版，可能連材料費都無法支付給我⋯

據曾界後來的說法，不到十秒鐘的時間我就答應，讓他有點驚訝；我本身對金錢並無多大的慾望，拍照既是自己的興趣，有沒有經費並非重點，當時最主要是情緒受地震影響太大，想藉此改變生活方式，只是，以前我就不是一個會存錢的人，地震後，住家要整建裝修，新的音響工作室也再裝潢，加上半年內不太可能有人訂購音響，沒有收入但仍舊要支出，車子又遭竊⋯算一算，我是存款簿等於零開始拍攝中部藝術家人像⋯

從摸索開始，第一位試拍的人就是謝里法，隨後正式拍攝的是已過世老畫家楊啟東，開頭拍攝的並不順利，尤其在人工光源處理上，我是毫無經驗；隨著時間過去，拍過十餘位藝術家時，作品稍有進步，漸漸的，謝里法給我信心與鼓勵；那時我都帶著內人前往拍攝，等拍完二十位時，我們都非常驚訝受地震影響的低迷情緒，竟然消失無蹤，因此，我告訴謝里法我是嘉義的小孩子，如有機會，願意回去拍嘉義地區的藝術家；沒想到，完成中部三十位藝術家的拍攝工作，謝里法為我辦一個展覽後，我竟真的回去拍故鄉的人⋯

沒有經費，生活又那麼困頓的情況下，為什麼要回嘉義拍照呢?！我曾在攝影筆記裡多次舉一個例子：畫家高更一輩子到過兩次大溪地，第一次待了兩年，第二次就老死在那裡；踏上大溪地兩年後，在回巴黎的船上，高更說了這麼一句話：[比來時多了兩歲，卻年輕了二十年；比來時野蠻，卻多了智慧！] 這句話，貼切表達了我個人的人像攝影體驗。

「百年英雄」─困難重重與恩師意外過世

本來，我想在拍過嘉義地區的藝術家後，便要專心於音響工作室的經營，畢竟，三天補魚，兩天曬網也不是辦法，但是因為謝里法從法國寄回來的鼓勵文章，因為李季枚教授曾說真希望她的畫家父親李澤藩(已過世，也是李遠哲院長的父親)也能讓我拍照，再加上彭明敏教授爽快的答應拍照邀請⋯我竟異想天開的定了下一個攝影計劃，要拍攝一百位各行各業影響過台灣的頂尖人物⋯

在沒有技術背景、人事背景及健全的財務背景之下，這個計劃第一年只拍十位左右，困難重

重，光是資料就找不齊全，簡直拍不下去，就在這時，非常意外的，我的老師陳弘典竟然在加拿大過世，享年僅五十七歲，啊！我又想起了四十六歲就早逝的母親…

想把攝影暫停，即使地震已經兩年，但是，我仍舊沒有足夠的預算來把住家完全整理起來，每次有了一點錢，不是添購相機鏡頭，就是花在暗房設備。拍這百位人物的同時，我已經購買專業的攝影棚設備…在攝影上花下太多的精神、時間與金錢，陳弘典過世，該是我停下來好好想想的時候了。

內人說 [繼續吧！]

就在我三心二意，遭遇極度困難，想停下來時，內人告訴我，應該繼續下去，她還告訴我，國家文化藝術基金會要在台中文化中心舉辦說明會，希望我能參加並且提出申請案去審核…或許，真是自助人助，隔年(2002年)一月，竟然傳來計劃通過審查，雖然補助金額不高，僅佔總預算的一成多，但多了一份正式公文，幫的忙更大。

百位頂尖人物的攝影計劃，最困難的地方在於要拍哪一百位，如何找到對方資料，更重要是對方首肯；雖然有了國藝會的公文，但事情還是得自己來，困難重重，沒把握可以完成此計劃。

就在一邊沒把握，一邊認真到處去拍照的情況下，時間一久，竟然也真的完成讓我用台語稱作是 [小孩子穿大人衣服] (中文就是不自量力)的艱難計劃；記得每次一早從台中開車出發到台北，每次都自我嘀咕 ： [為什麼要這麼累，又花錢，又自討苦吃，又沒睡飽…]

Face's Talk

攝影評論家蘇珊・宋塔說過 ：[攝影家拍攝別人的同時，也是在拍自己。]名攝影家大衛・哈維也說過類似的話；我從音樂欣賞的經驗中得知，欣賞者在聆聽作曲家曲子的同時，某種程度上，也是在聆聽自己生活中的經驗與內心的靈魂；觀看這些人物影像的同時，如能引發您心中某種情緒，那麼，這個拍攝計劃才算是成功的，至於拍了哪些 [出名] 的人物，就攝影藝術而言，並不是最重要的…

內人為這次的展覽定下英文名稱 [Face's Talk]，再也沒有比這個英文名字更貼切的表達出我拍照的內容；意外的，我在台東找到了 [台灣頭]，作為這次展覽的中文名稱，這是另一段美麗的故事。

感謝這些願意撥空讓我拍照的人士外，我必須特別感謝美術評論家謝里法老師，沒有他大力協助，絕對無法完成這個拍攝計劃，另外，雕刻大師朱銘給了我很多的鼓勵，除了邀我拍攝他的作品集外，也訂購了我的音響器材，並給予簽名推薦；除此，沒有歷史博物館黃光男館長的邀請，這批作品不會那麼快就整理出來；還有為我撥過電話的蔣勳老師；給我資料的陳若曦老師；張照堂老師雖沒有入鏡，但看了照片，給我寶貴的意見；感謝證嚴上人，拍攝她的過程中我所體會的一些道理…

最後，感謝內人素琴及女兒倫倫與千展的體諒，將物質生活降到最低，讓我無後顧之憂的到處去拍照，提筆寫序的今天，正是素琴的生日，祝她生日快樂！

攝影仍在繼續；漂泊的靈魂，因攝影而獲得救贖！

(簽名) 曾敬雄

2003/11/28 於台中

特別感謝美術評論家謝里法老師

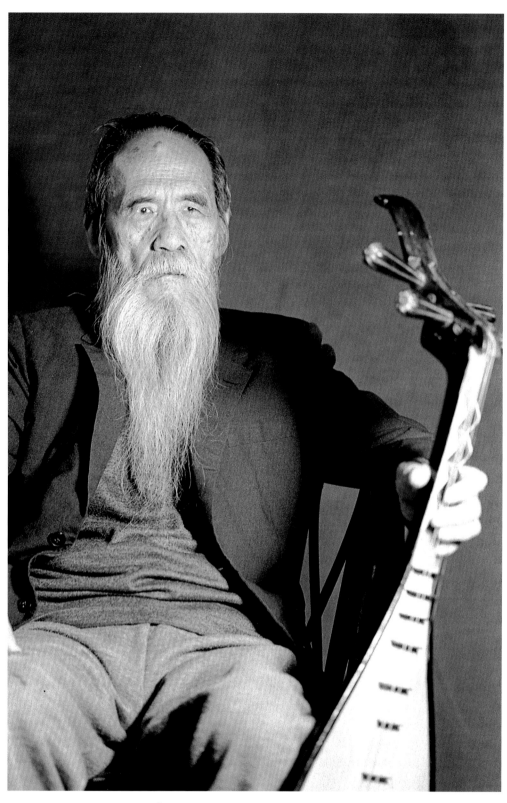

台灣頭　吳成再

[台灣頭] 的故事

2003年11月下旬，我在國立歷史博物館的展覽,暗房作業已完成，內人提出 [Face's Talk] 作為展覽的英文名稱，中文部份想了幾個，都不甚滿意，那時正決定要不要將作品數位化處理，事情很多，時間很趕…當謝里法老師找我到台東三天，我還在猶豫有沒有時間，內人說去散心也好！

在台東第二天中午用完餐，大家與文化局長林永發在車上閒聊，他說找到一位台東的傳奇人物，叫吳成再，已經100歲了，原本也要一起來午餐的，很不巧，前一天剛跌跤，腳有點不方便…林局長說了幾次這位老人家有個外號，叫 [台灣頭]，又提了這個人的一些典故，我的腦袋一直停留在 [台灣頭] 這三個字，它不正是我想了又想，卻找不到合適的展覽中文名稱嗎?！當我將想法告訴大家時，每個人都舉雙手贊成。

吳成再，西元1903年生；1915年，台灣總人口數大約是360萬人，這時的他小學六年級，書法比賽得了日本總督府獎，這是台灣 [頭一位] 拿得此獎項的人；成年後與父執輩在彰化以殺豬為業，1948年到台東投靠胞弟，因有書法美術的底子，為人捉刀作了一塊招牌後，竟以此為業；當他為自己的廣告社取名時，就以 [台灣頭] 為名申請，縣府不通過，他解釋：[在口語上都說東西南北，那麼以台東來說，不就是台灣的頭嗎?] 如此解釋竟獲通過。

此次我的攝影，內容幾乎都是 [人頭]，而這些人也都是台灣的 [頭人]，涵蓋的範圍之廣也是台灣頭一次，更重要的是台灣頭是吳成再老先生以台東在地的觀點來看台灣，並非以台北京城的眼光為出發點；[在地的看法] 也就是每個人自己的想法，每位攝影家所拍攝的 [台灣頭]，人物選擇一定會有不同……所有的解釋在在都說明了 [台灣頭] 就是這個展覽的最佳名稱。

台灣頭吳成再，除了書法美術外，撞球，樂器等皆有專精，拍照那天請他拿的二胡，還是出自他自己的手製作，這是一位傳奇的台灣人物，感謝他簽名同意，讓我以 [台灣頭] 為名，替這次的攝影展定名！

目 錄

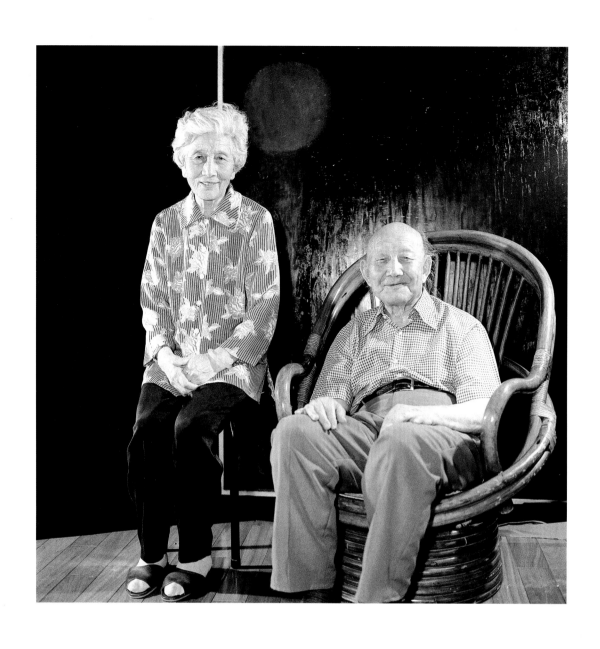

畫家　王攀元　2000　宜蘭

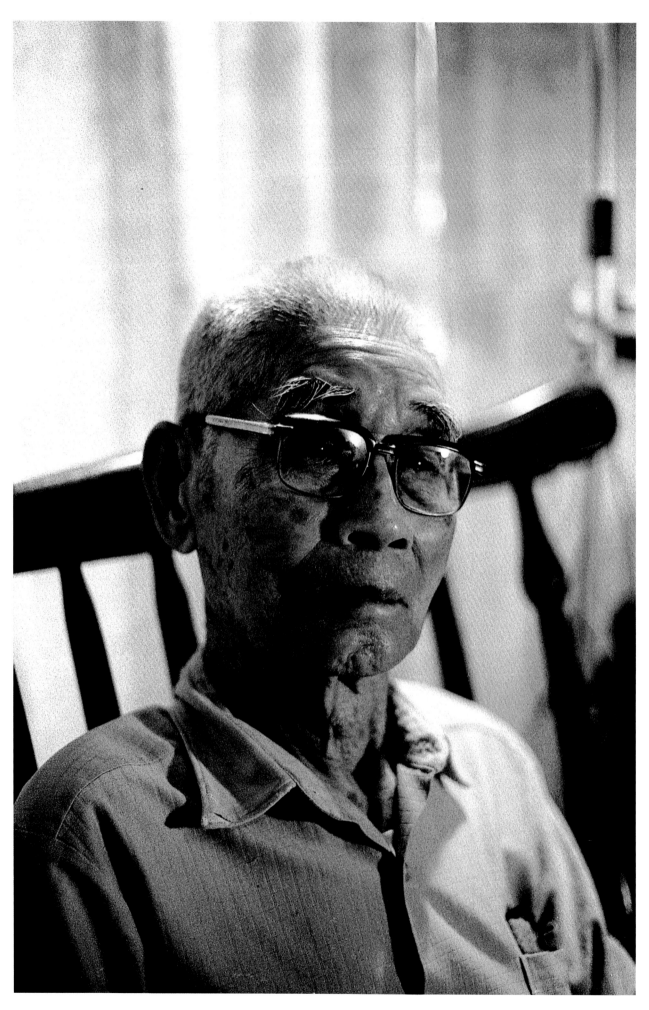

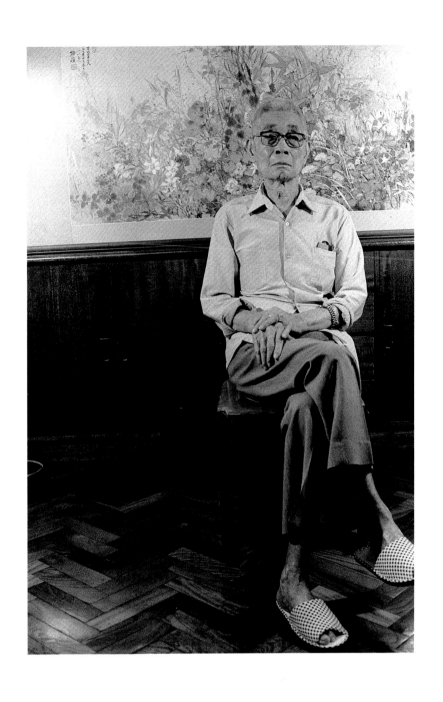

畫家　吳梅嶺　2000　台北

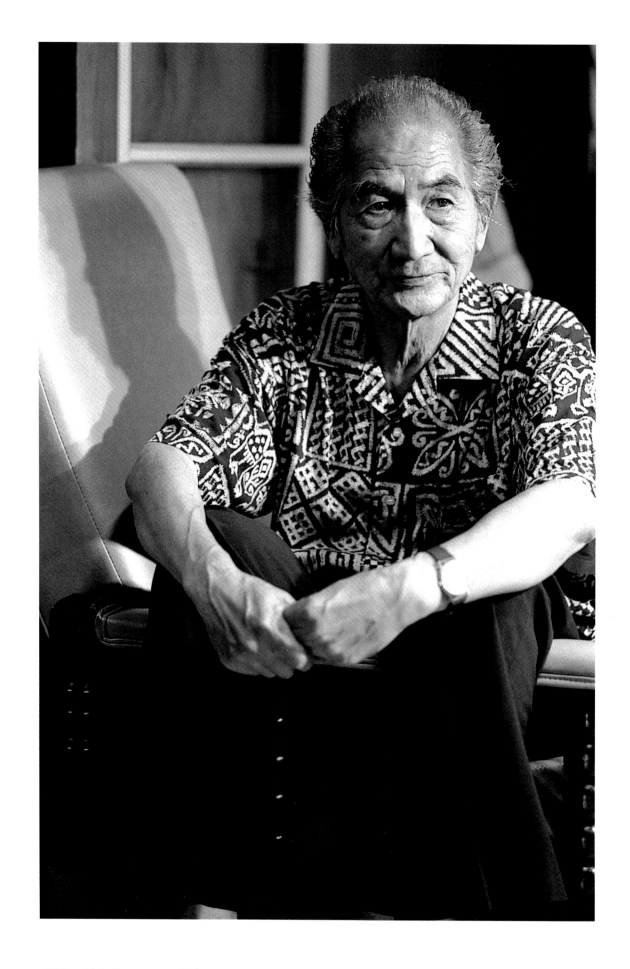

畫家　林之助　2000　台中

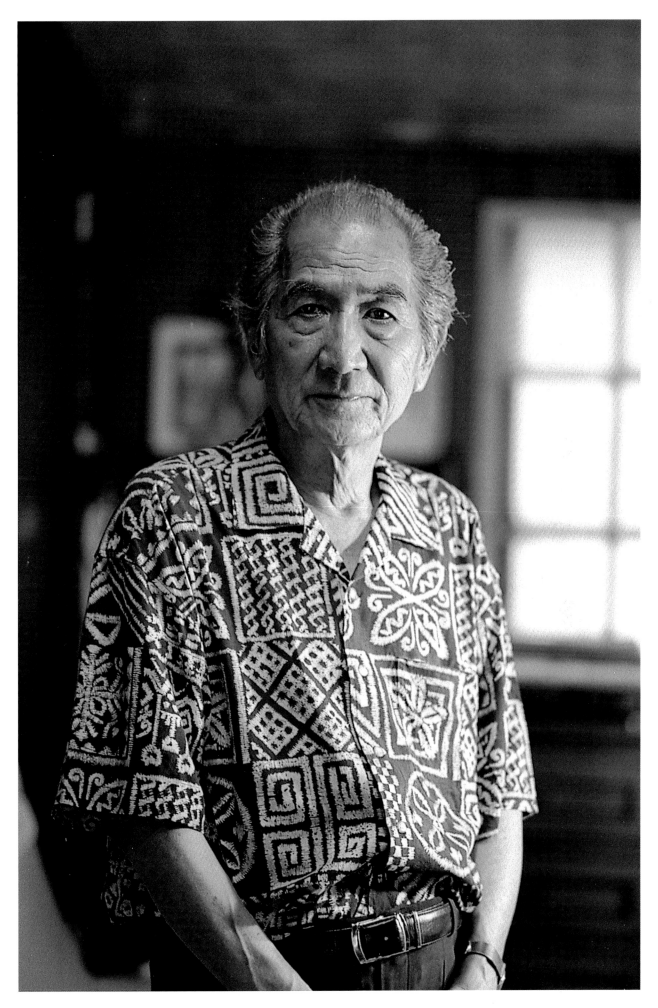

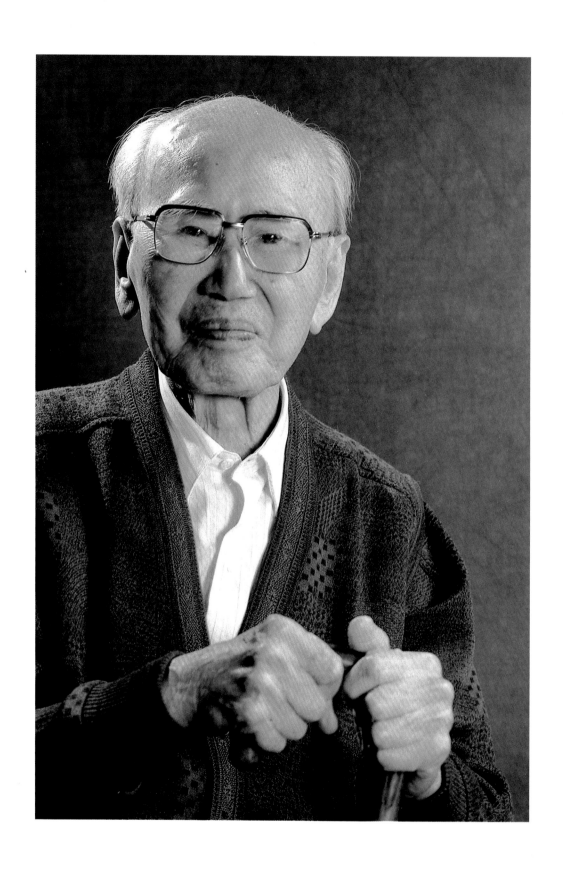

畫家　林玉山　2000　台北

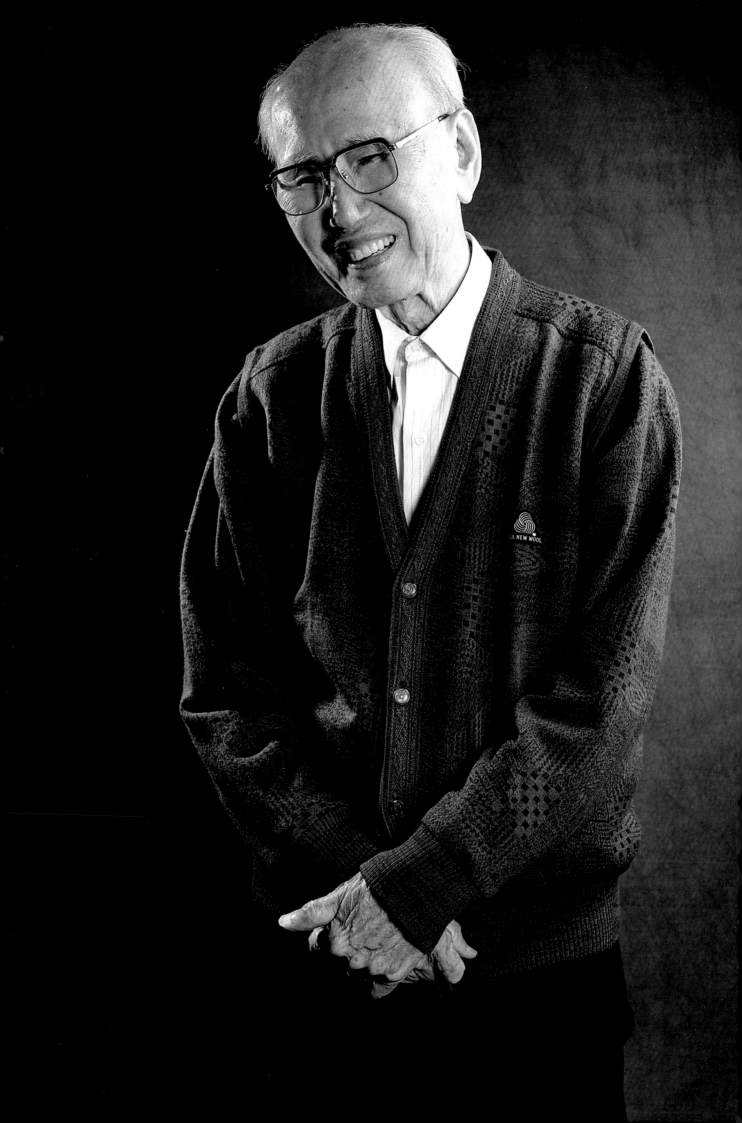

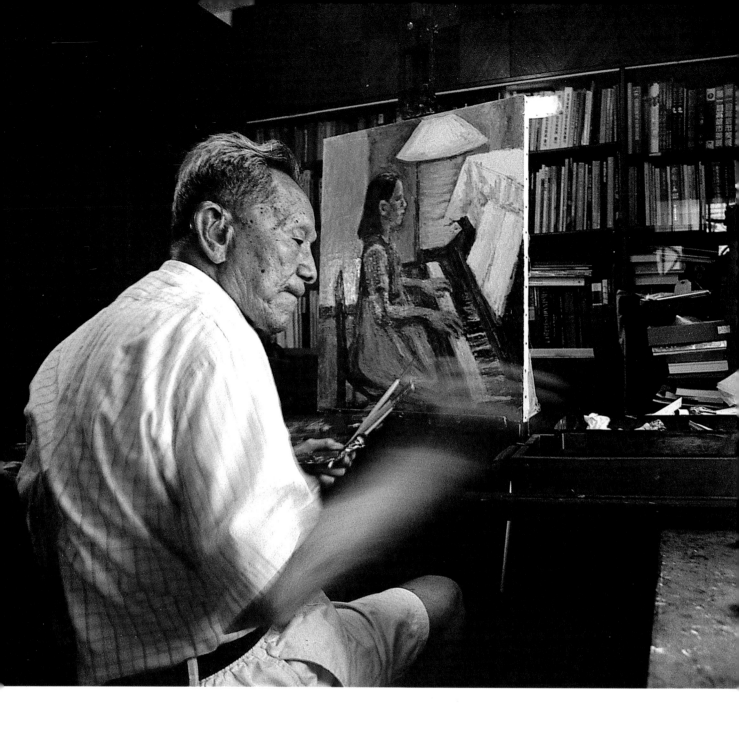

畫家　陳慧坤　2000　台北

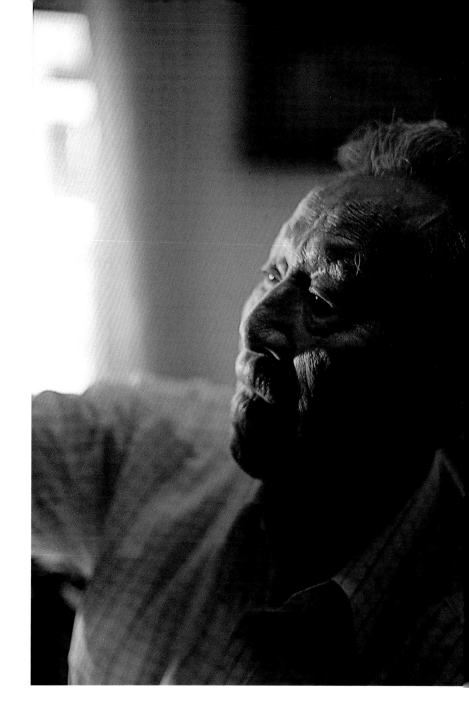

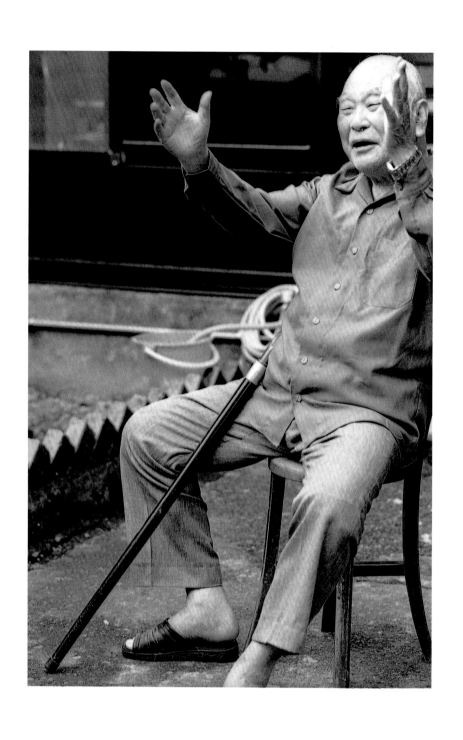

畫家　楊啟東　1999　台北

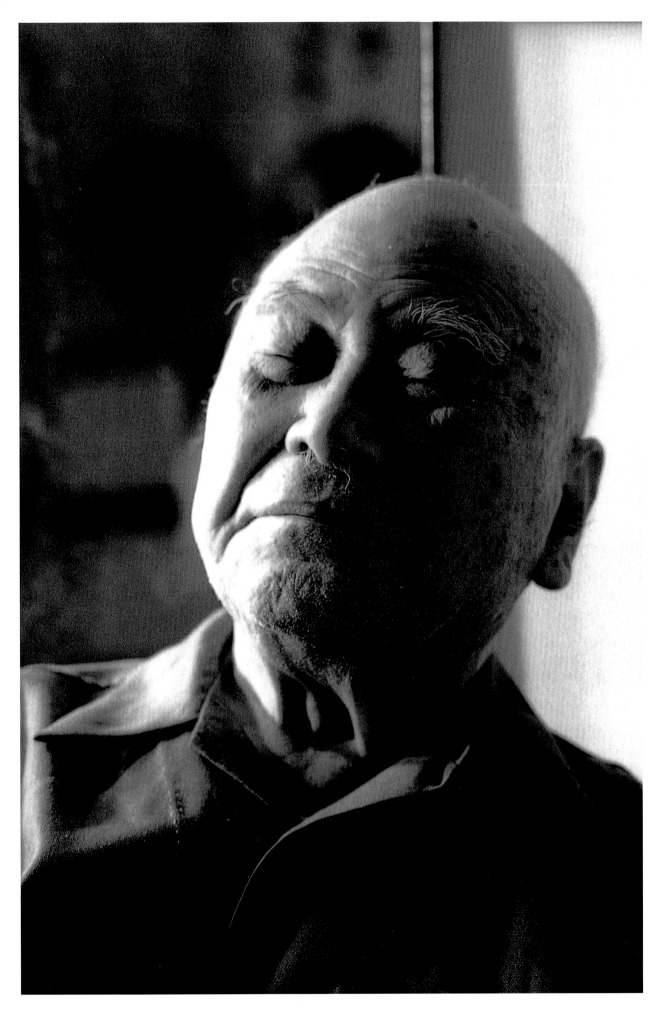

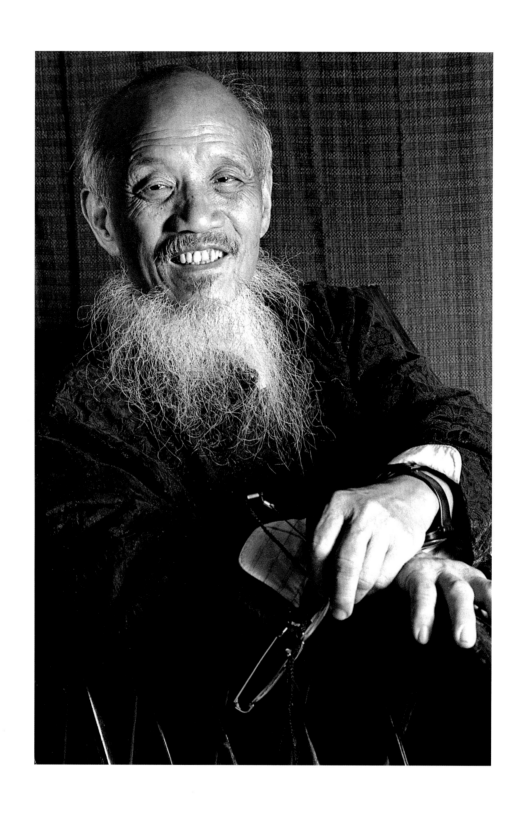

畫家　鄭喜禧　2003　台北

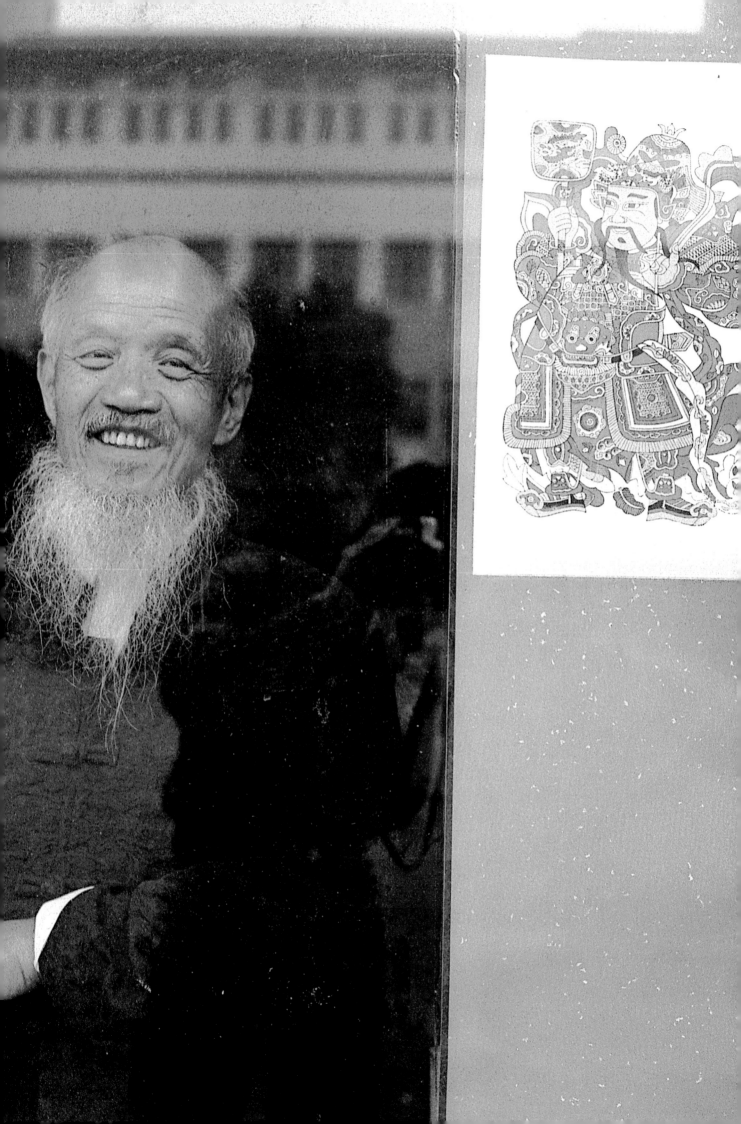

畫家　吳炫三　2003　台北

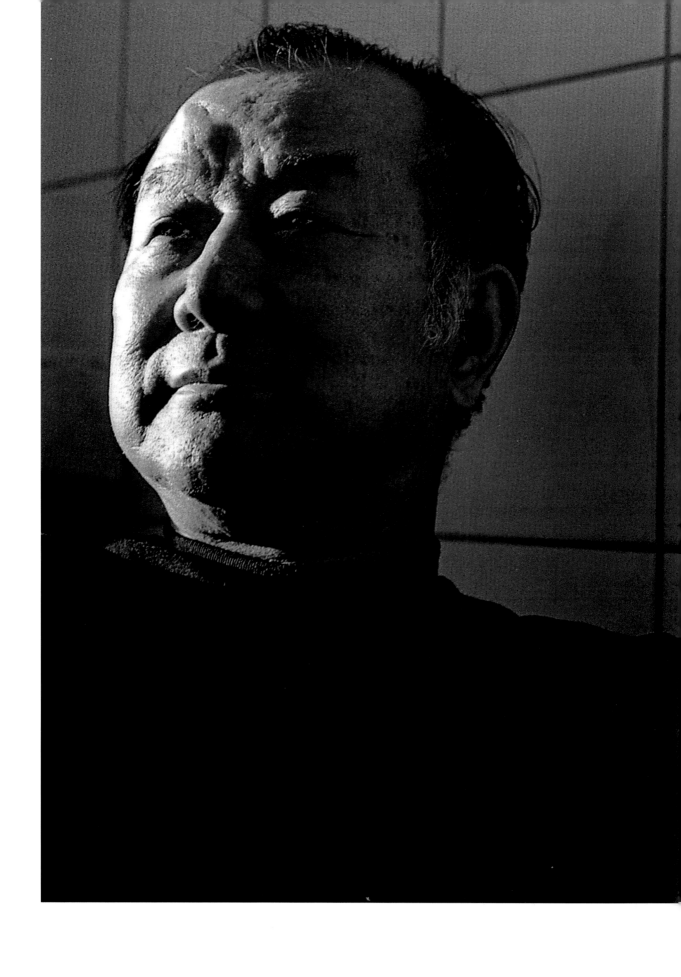

畫家　劉國松　2003　台中

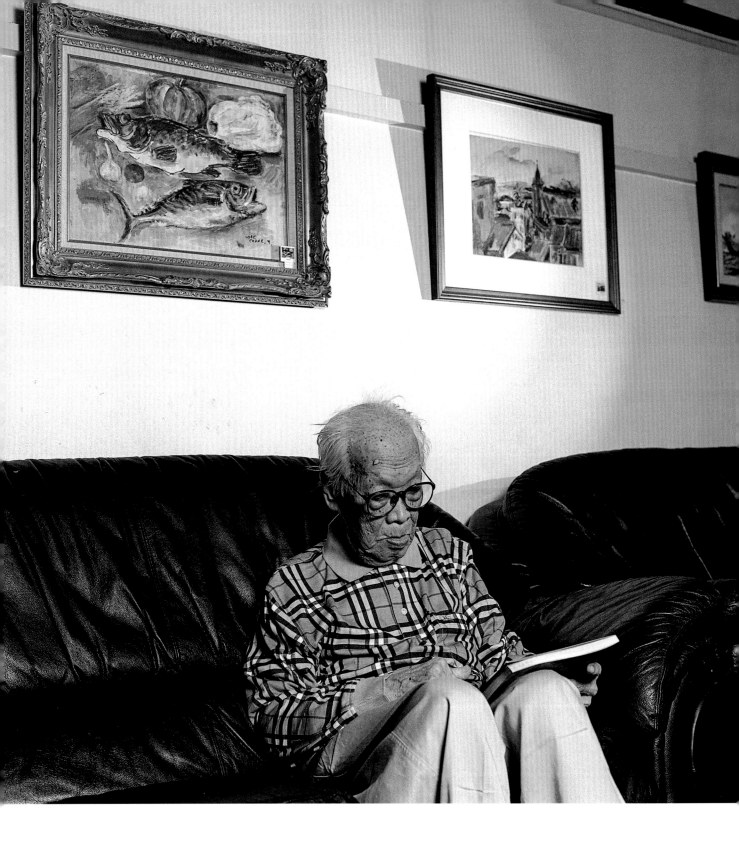

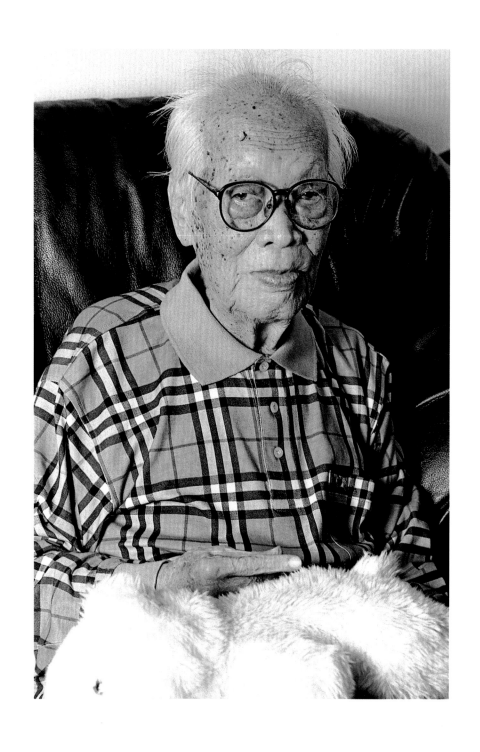

畫家　張萬傳　2002　台北

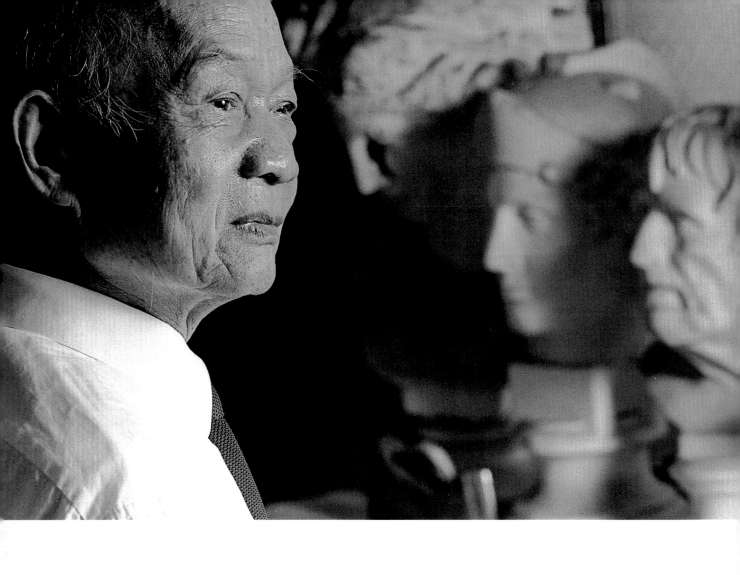

畫家　張義雄　2002　台北

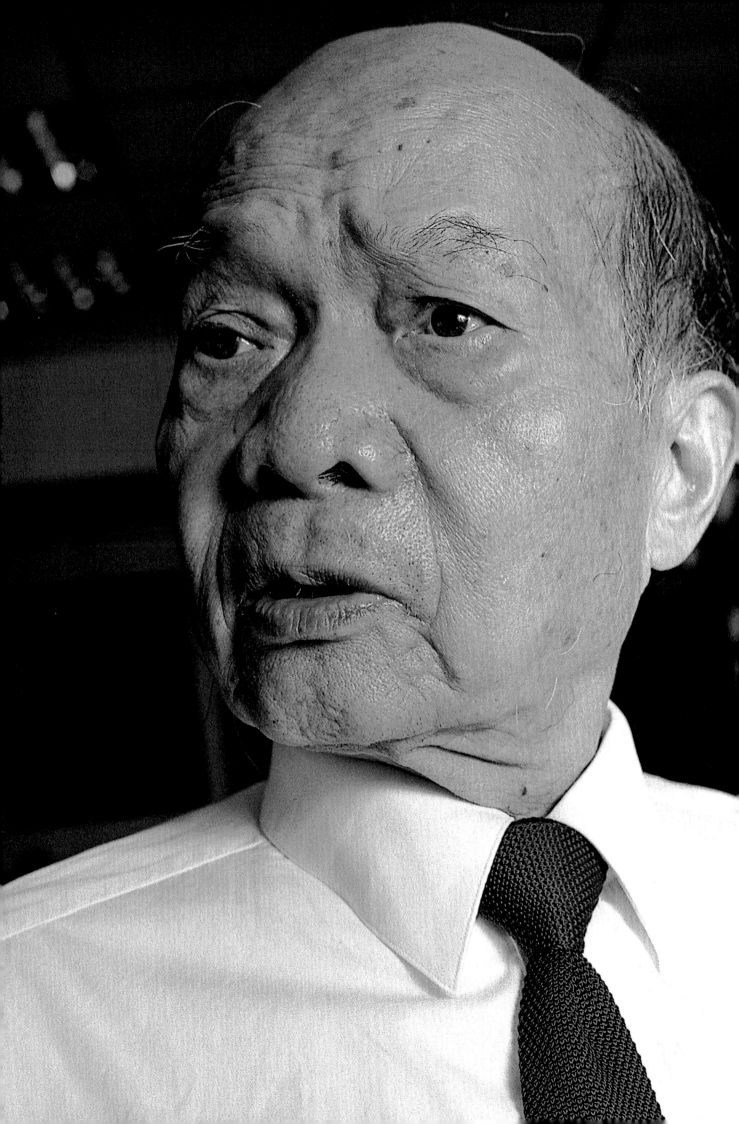

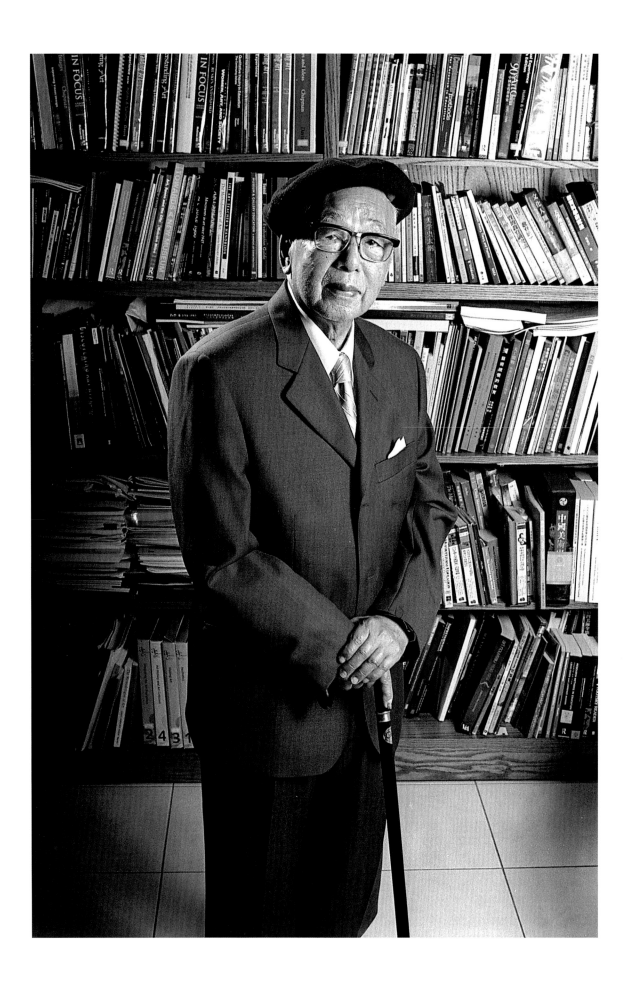

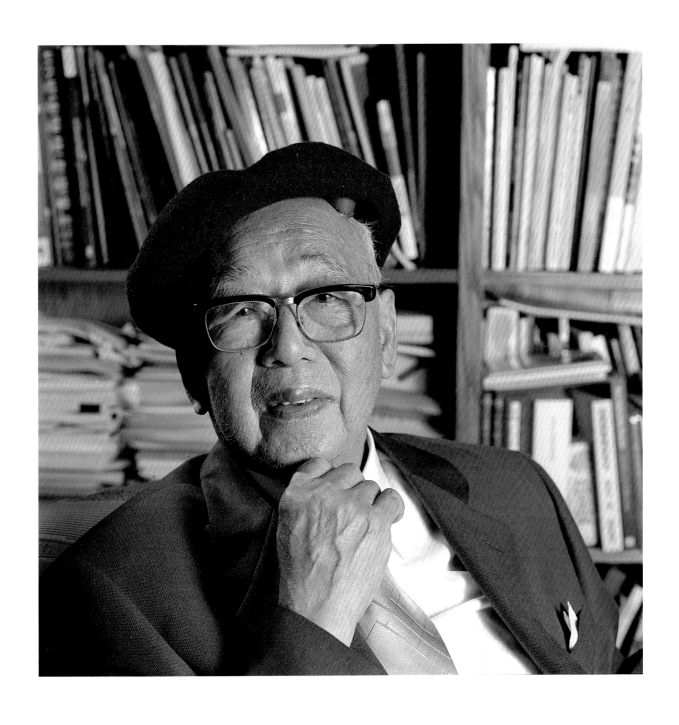

畫家　郭雪湖　2002　台北

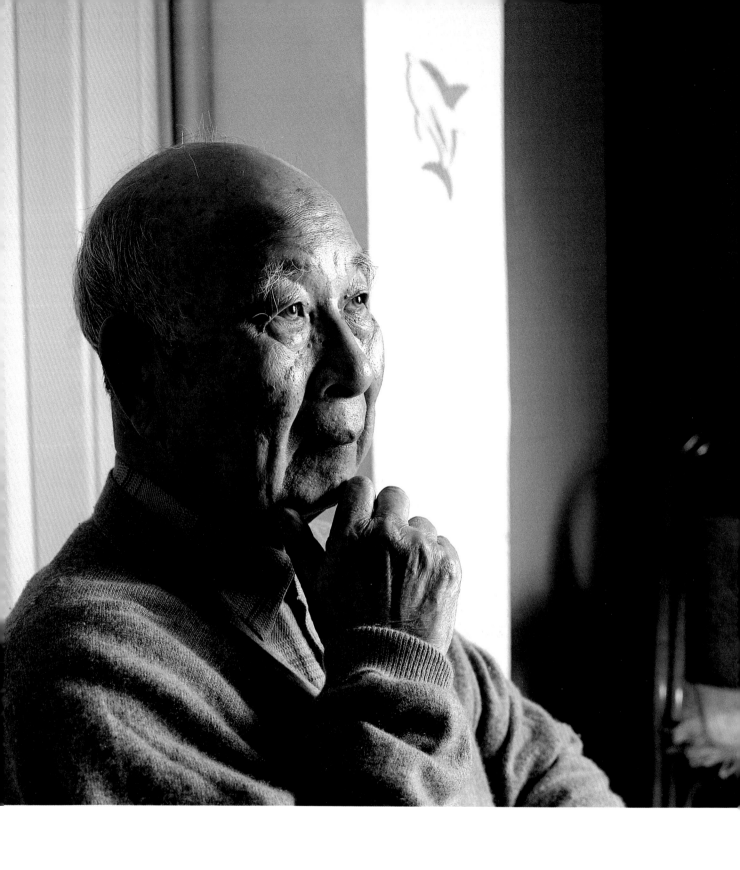

畫家　許深洲　2002　桃園

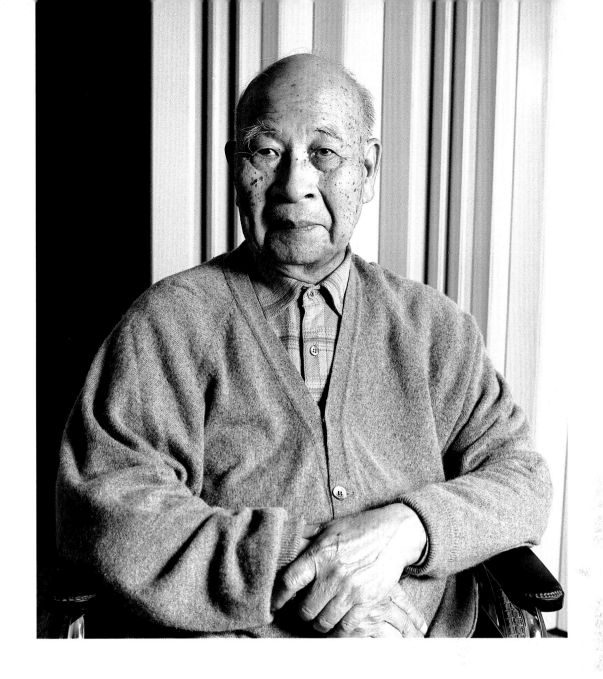

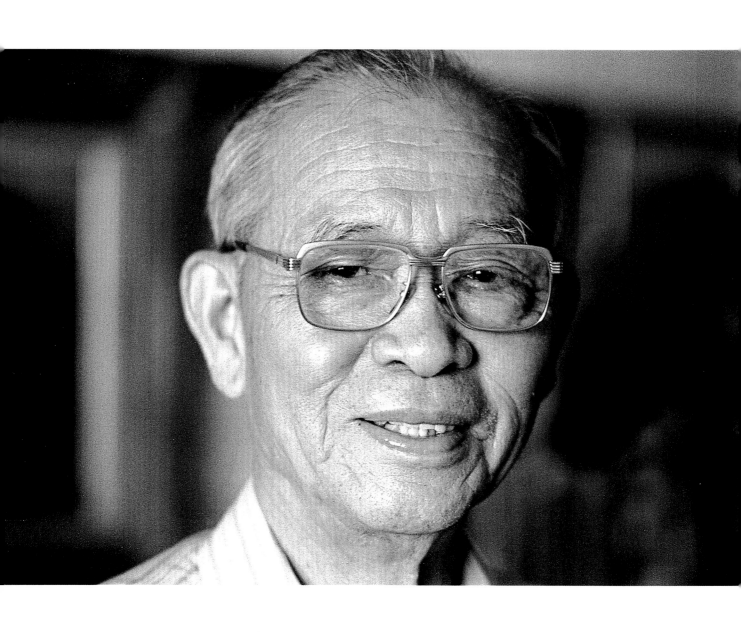

畫家　廖德政　2002　台北

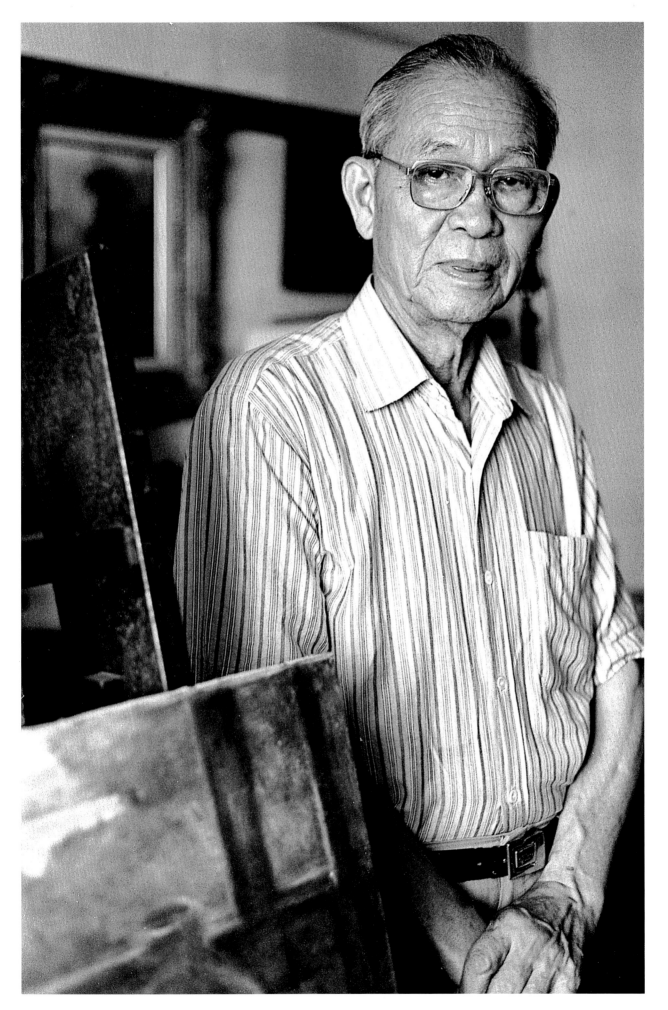

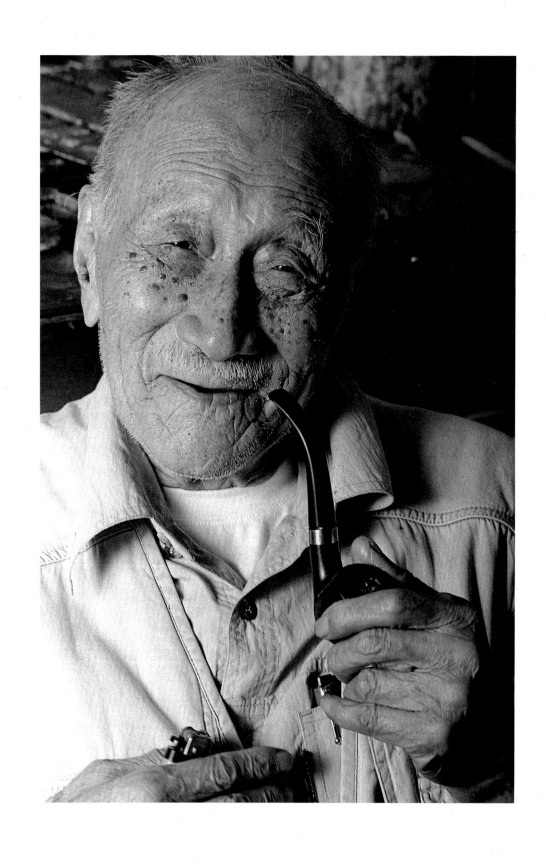

畫家　劉其偉　2002　台北

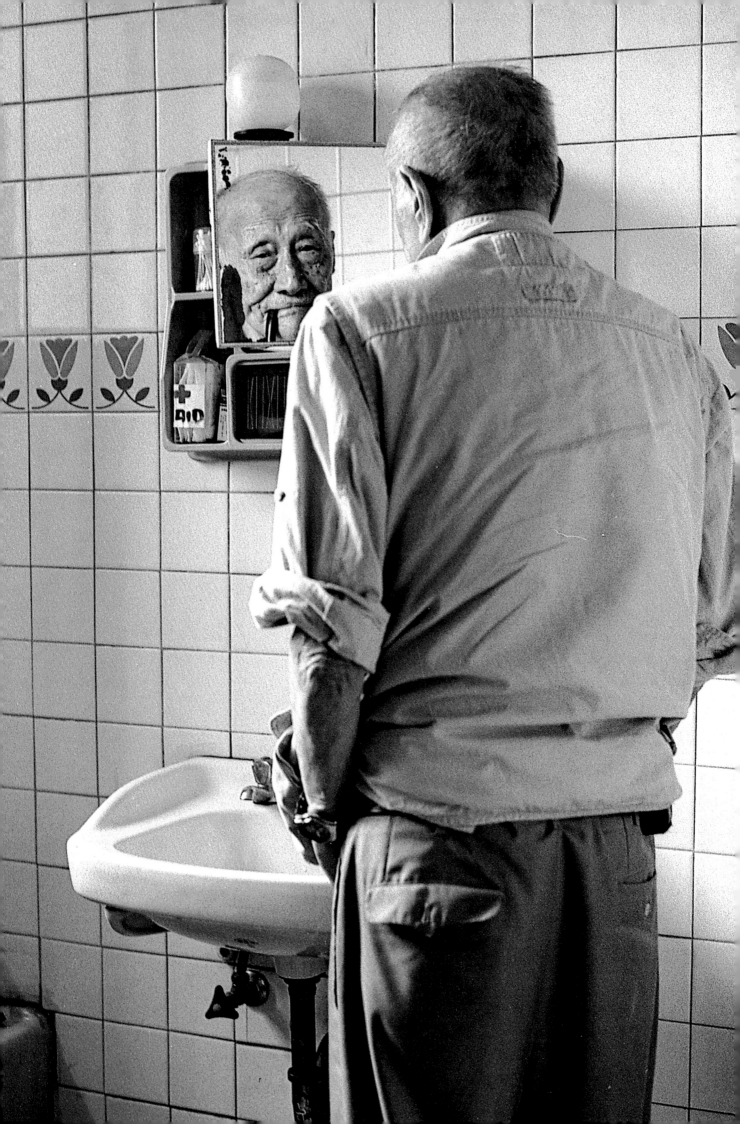

畫家　鄭世璠　2002　台北

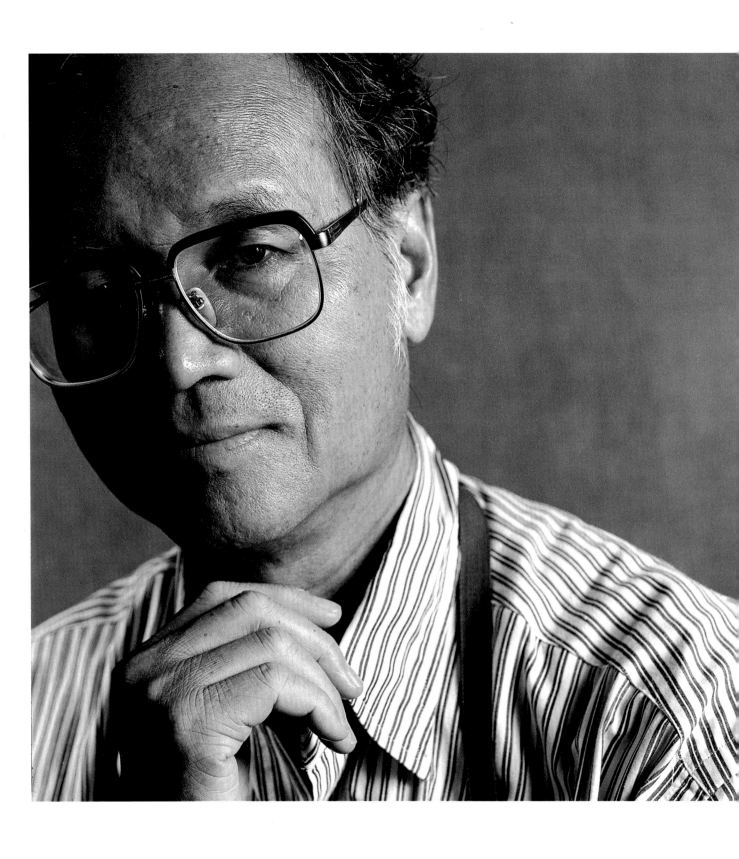

版畫家　廖修平　2002　台北

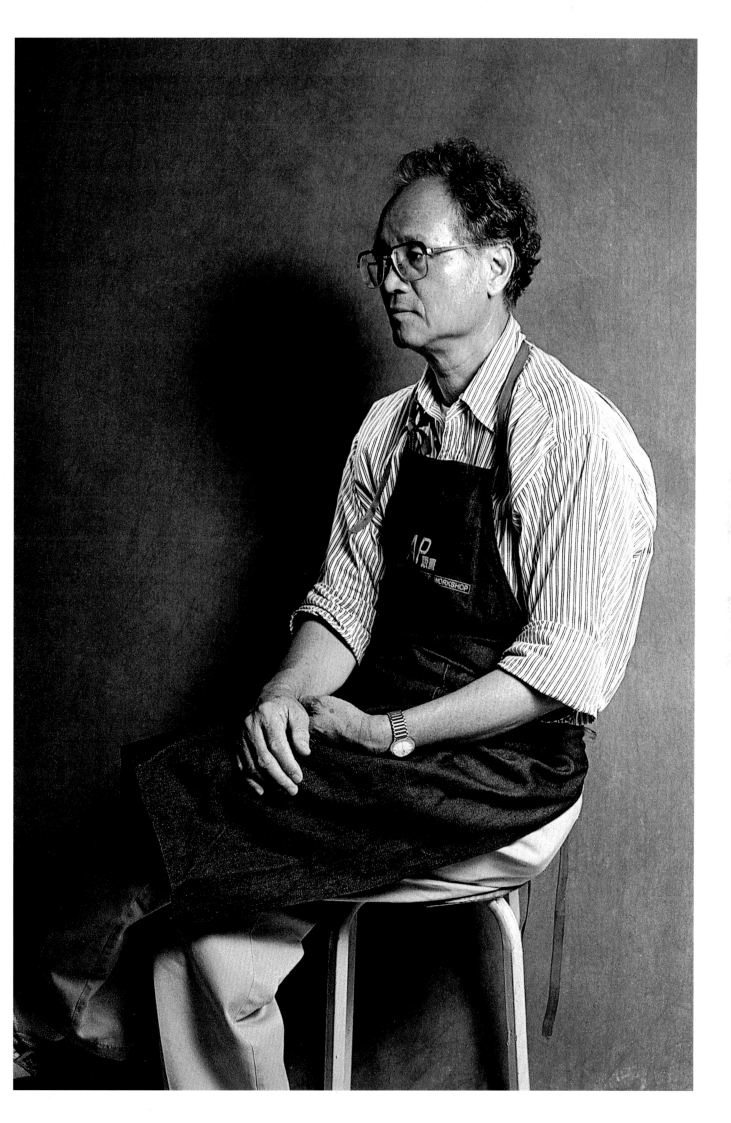

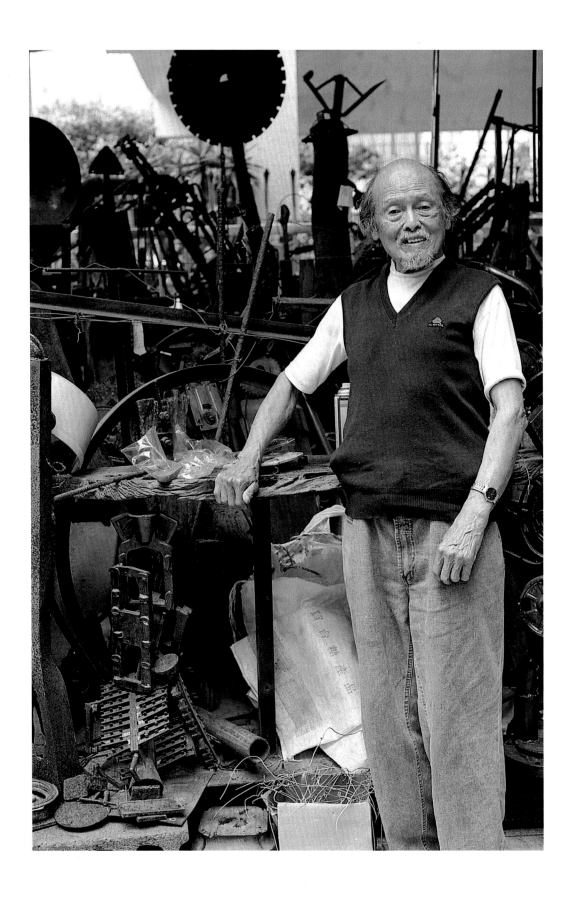

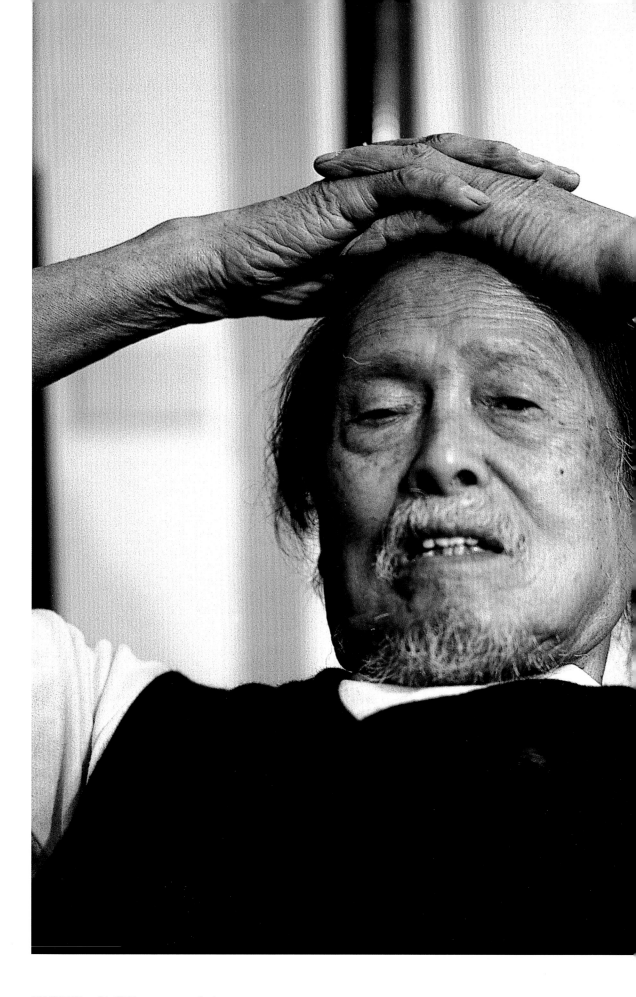

鐵雕版畫　陳庭詩　2000　台中

雕刻家　朱銘　2003　南投

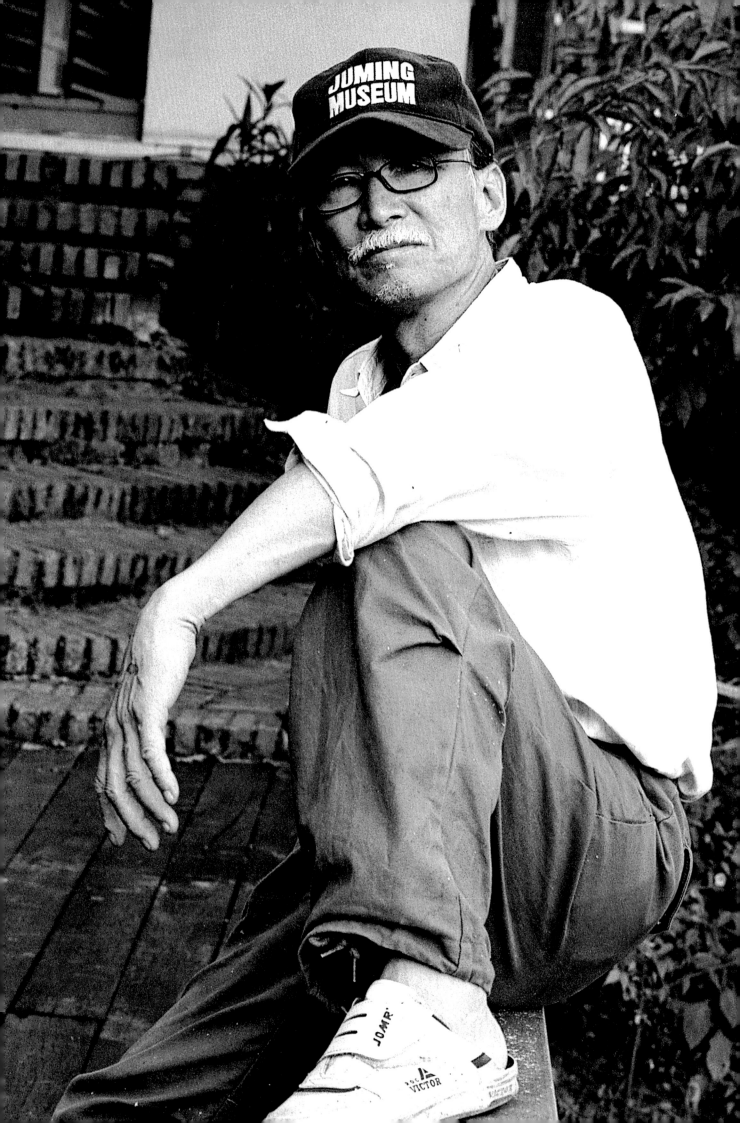

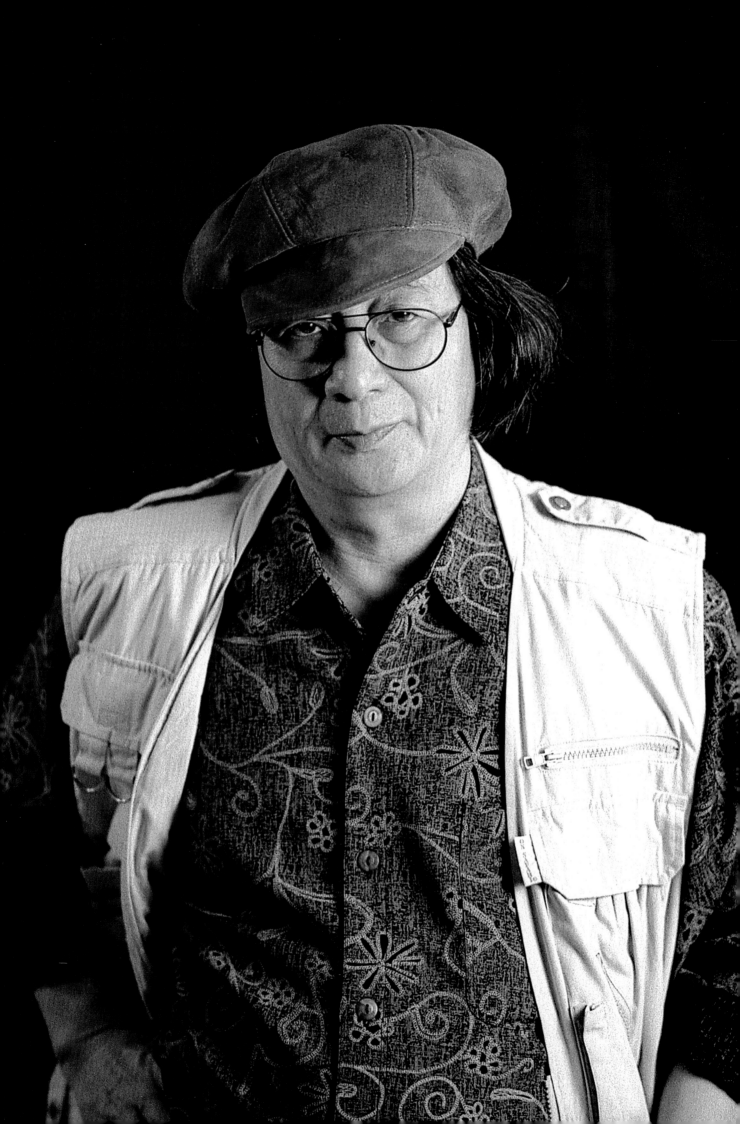

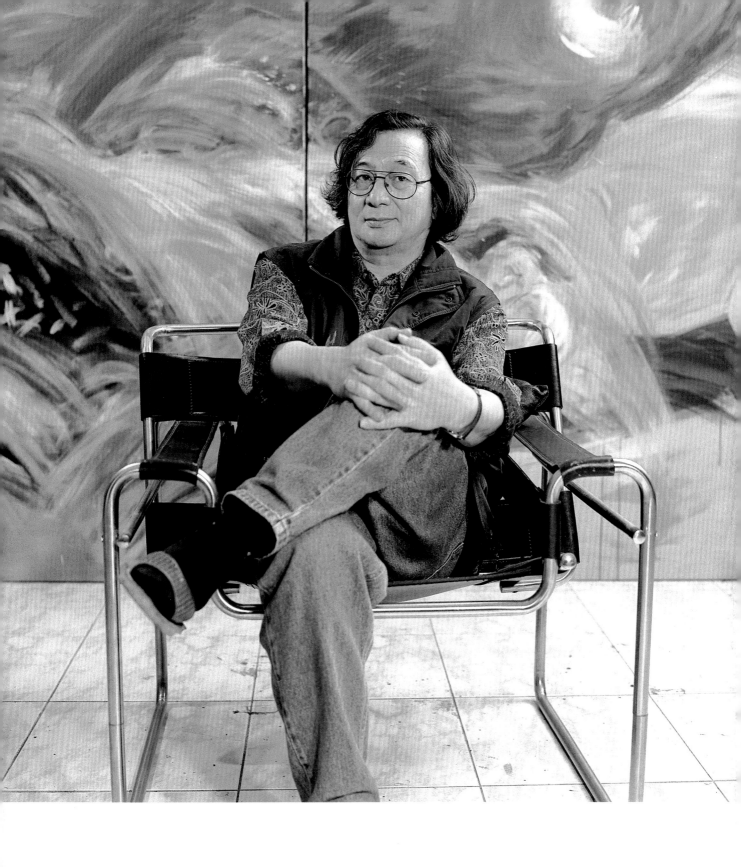

美術評論家　謝里法　2000　台中

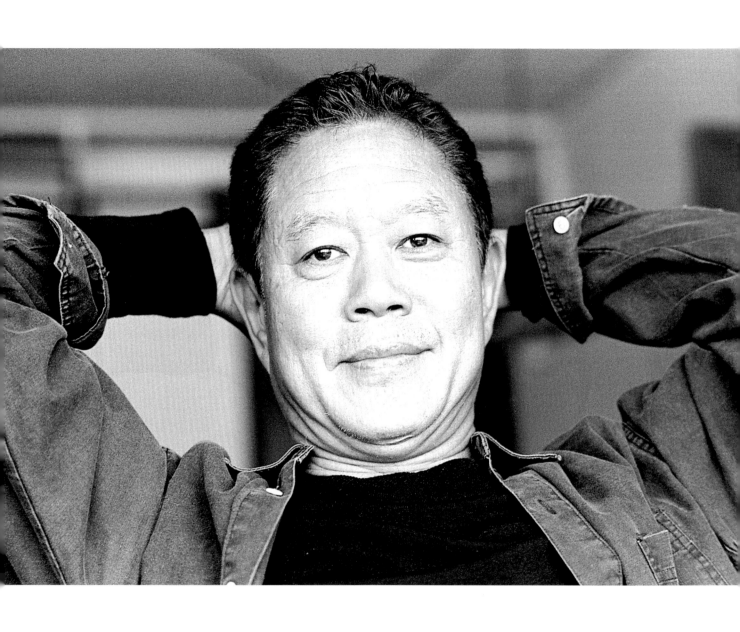

藝術評論家　蔣勳　2002　台北

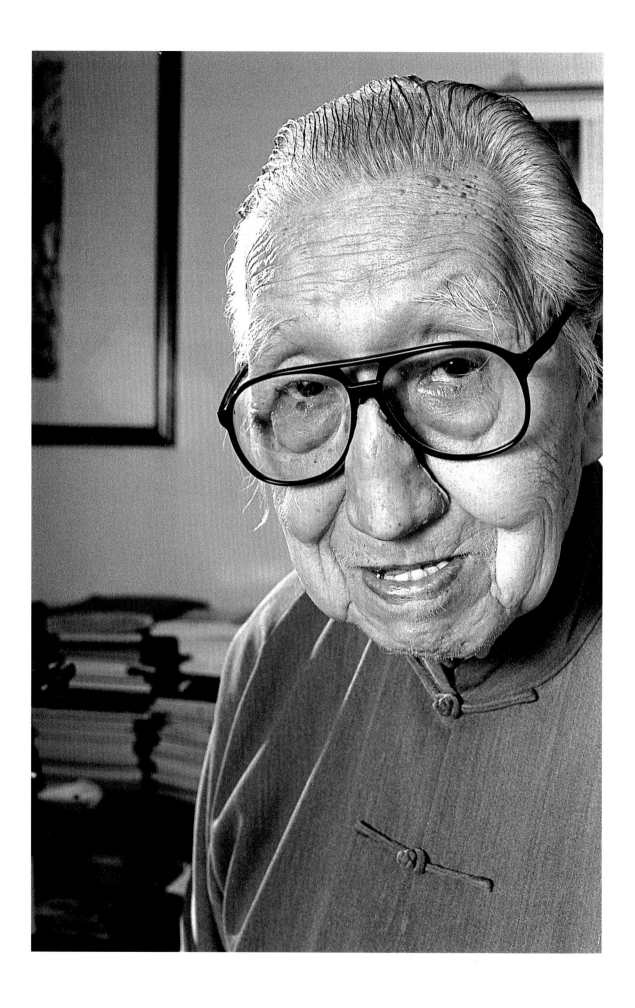

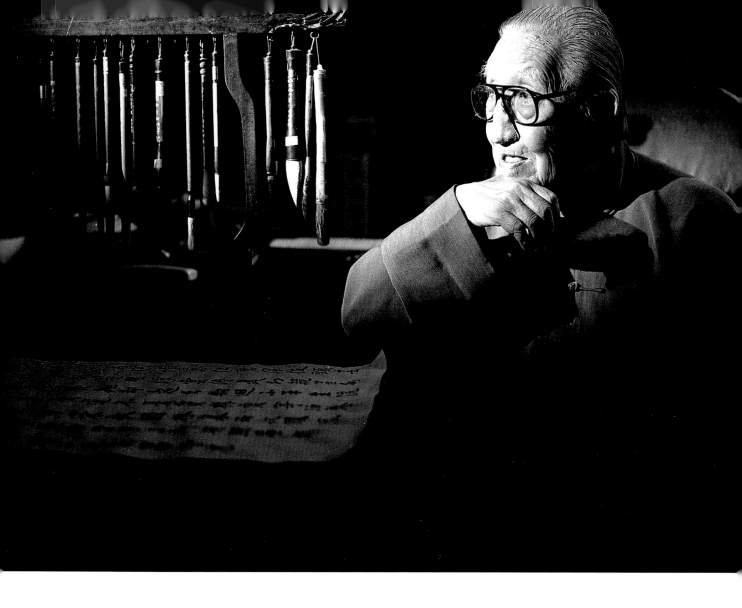

書法家　呂佛庭　2002　台中

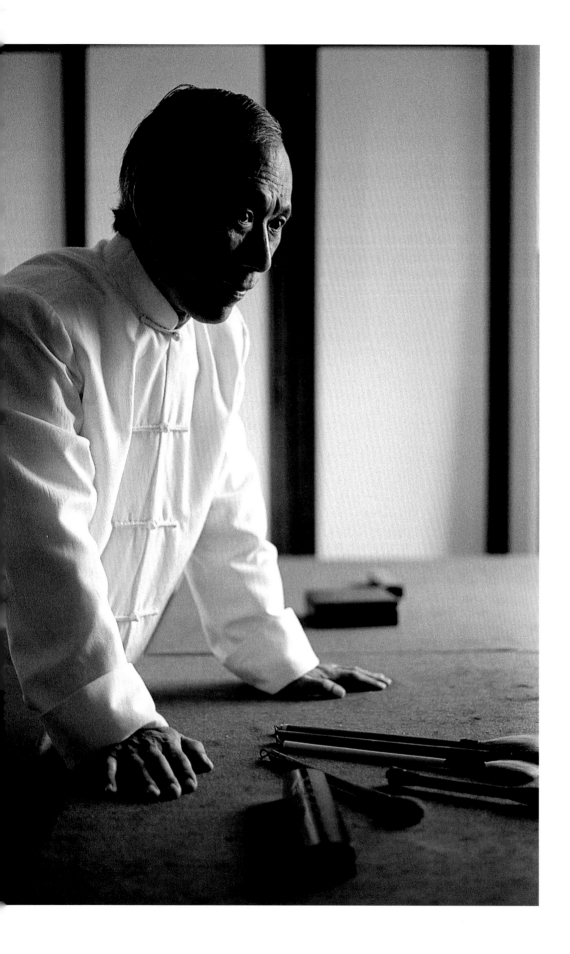

書法家　杜忠誥　2002　台北

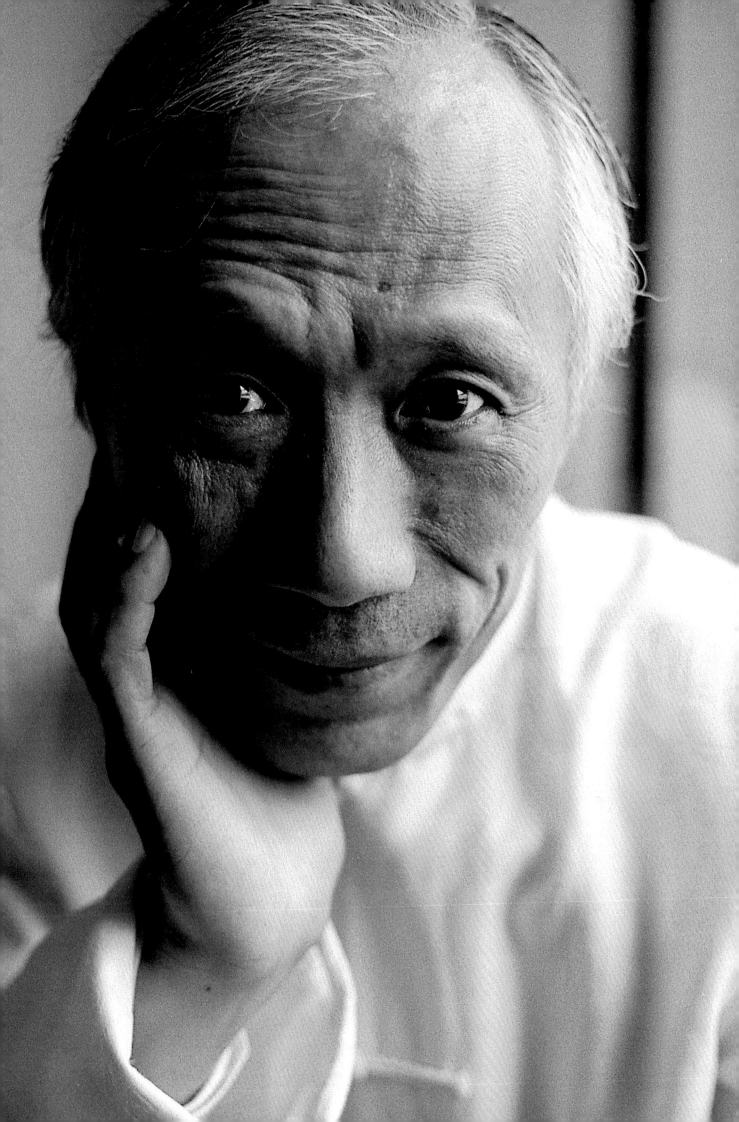

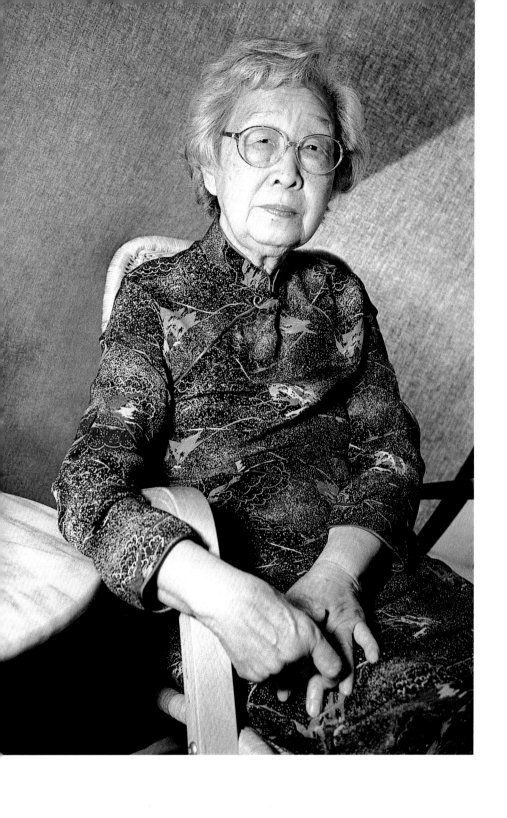

文學評論家　齊邦媛　2003　台北

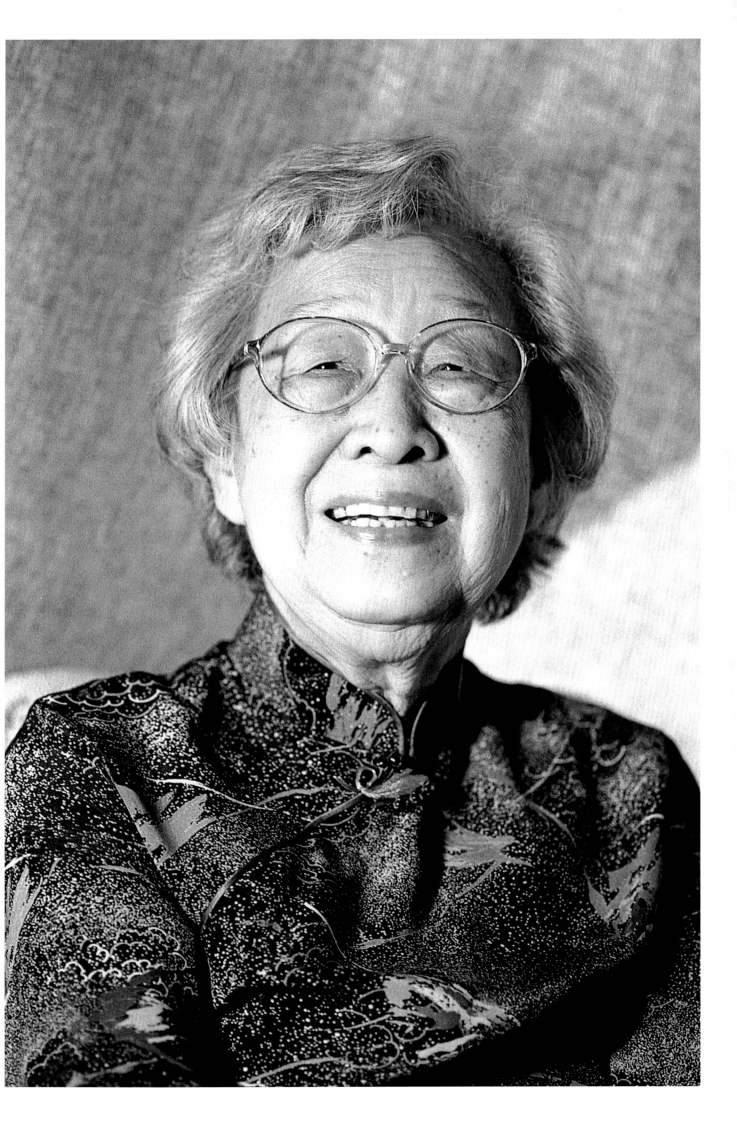

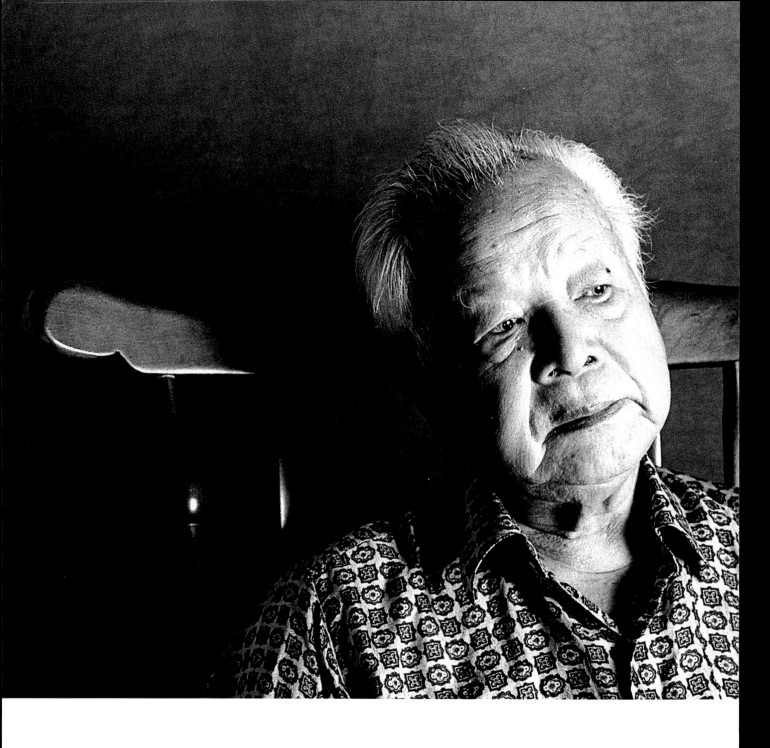

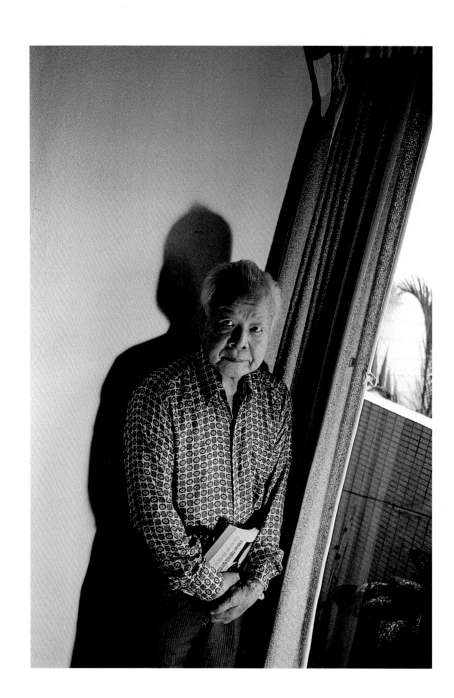

文學評論家　巫永福　2003　台北

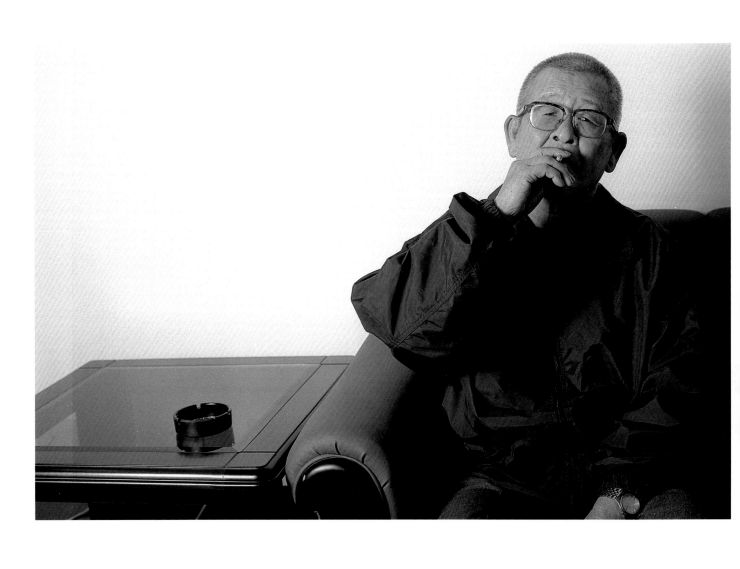

文學評論家　葉石濤　2002　台南

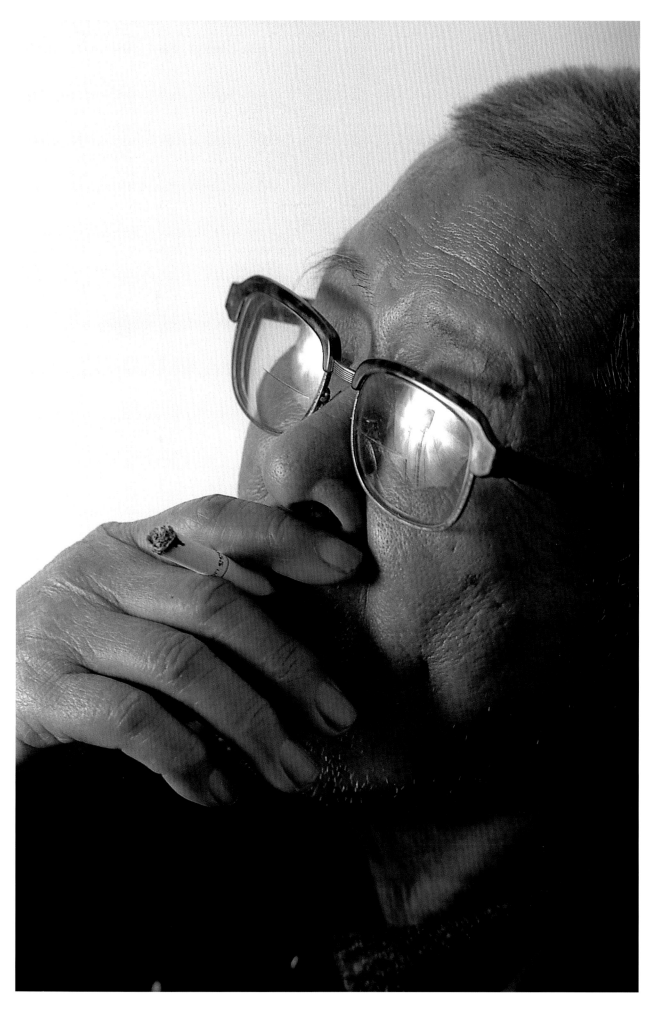

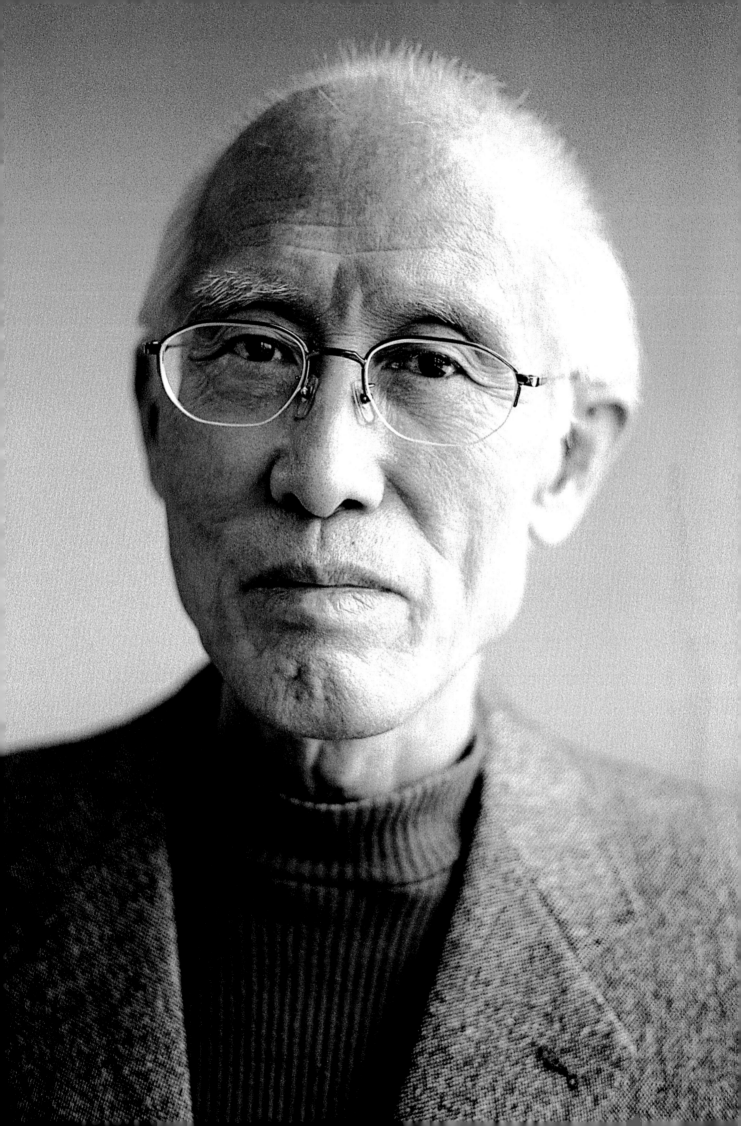

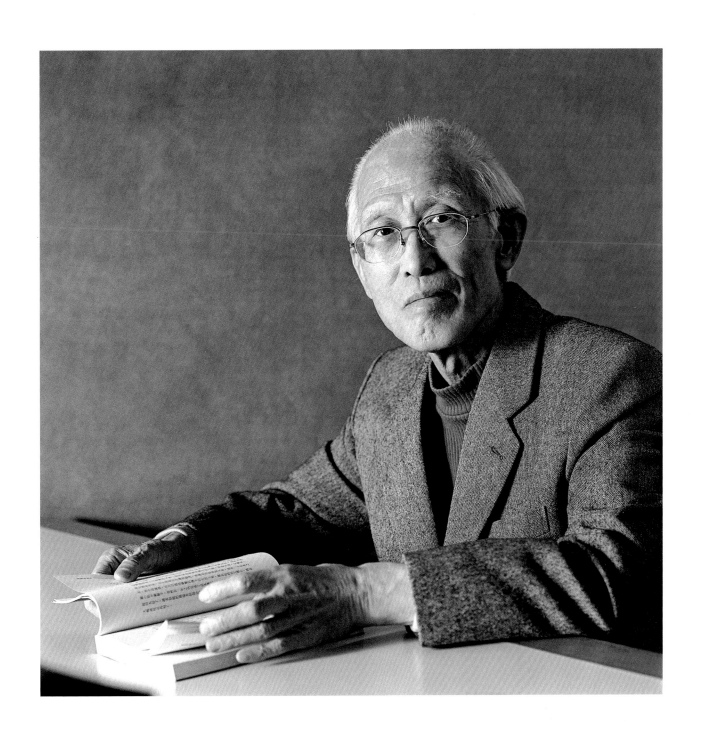

詩人　余光中　2002　高雄

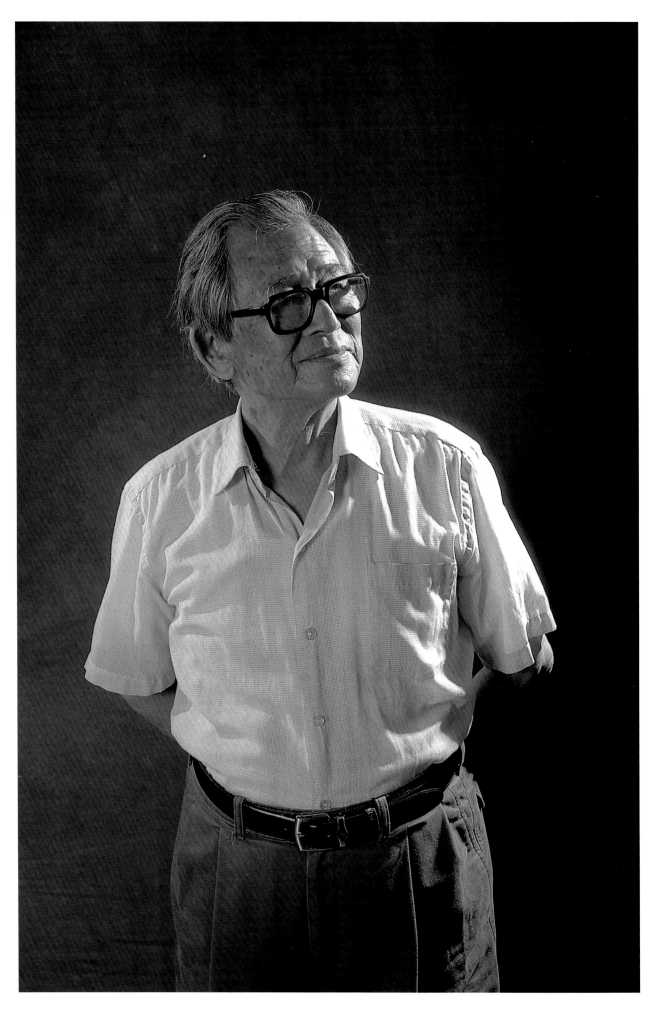

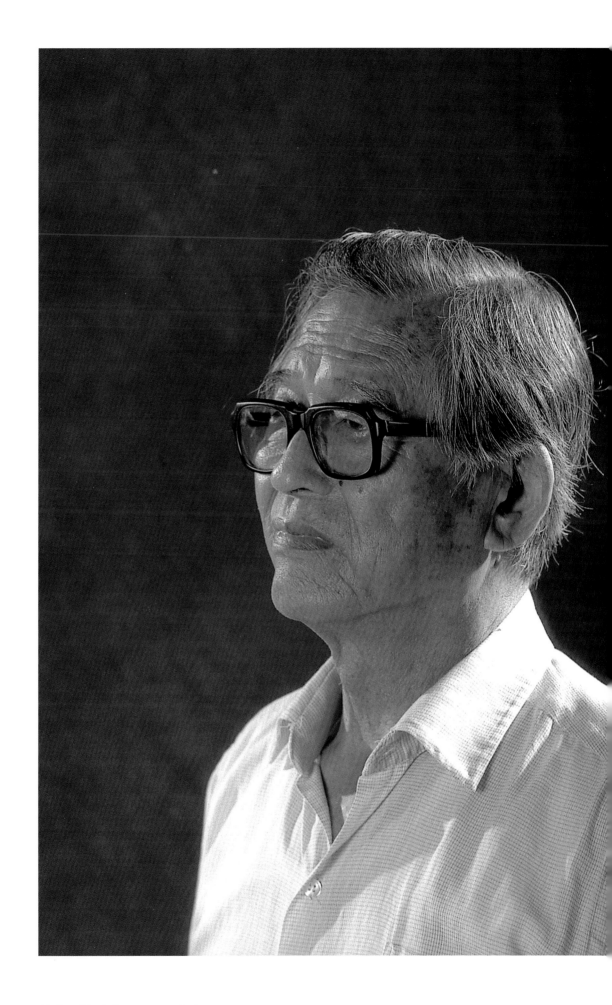

詩人　陳千武　2001　台中

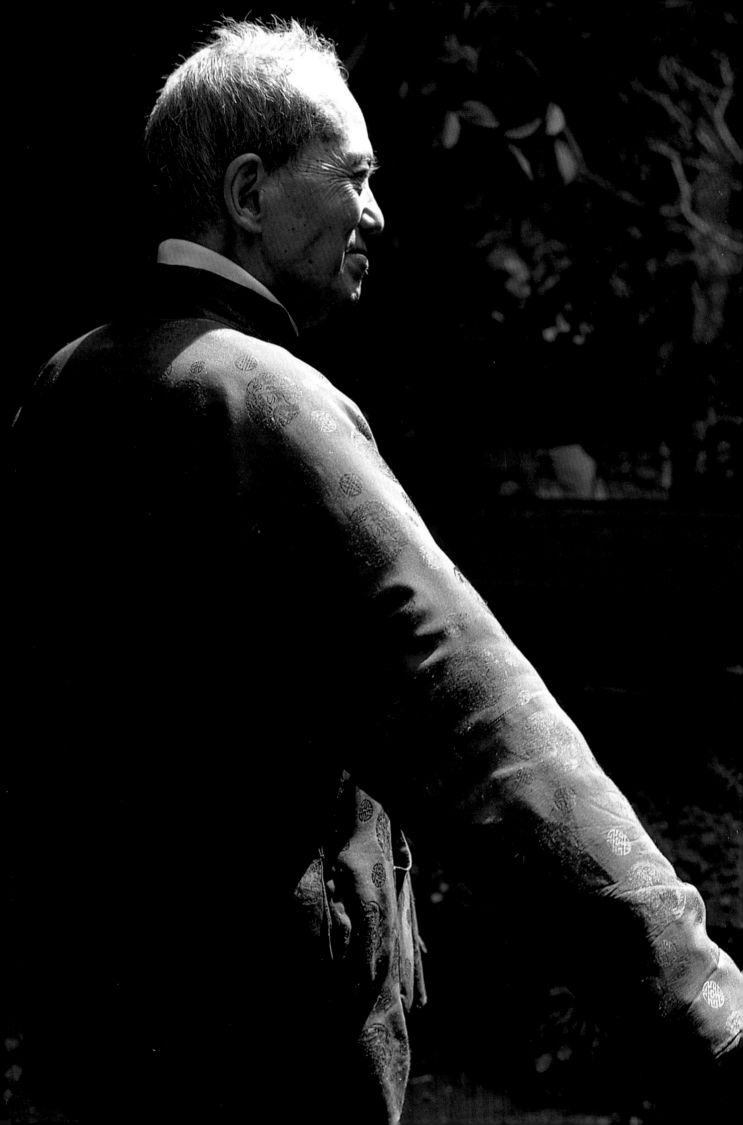

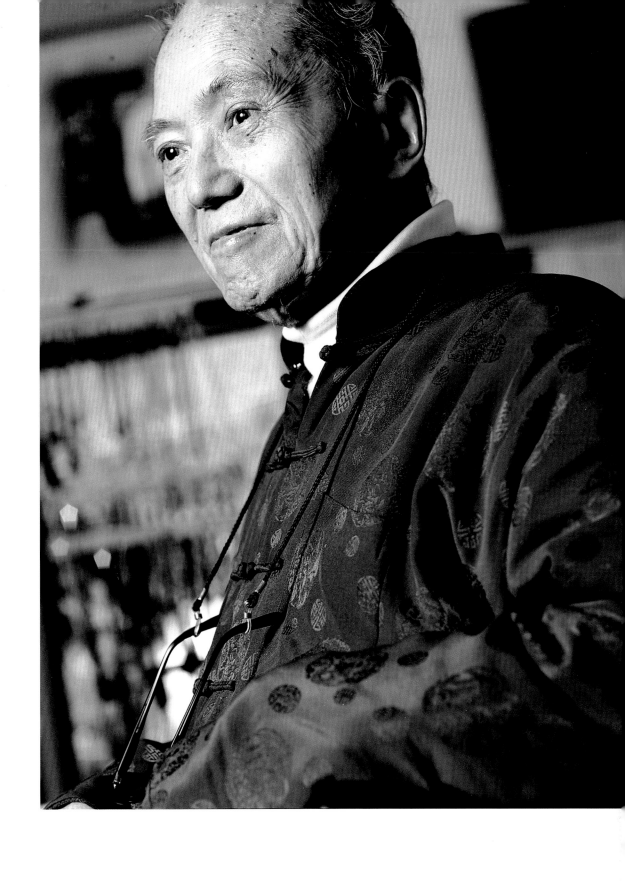

詩人　楚戈　2003　台北

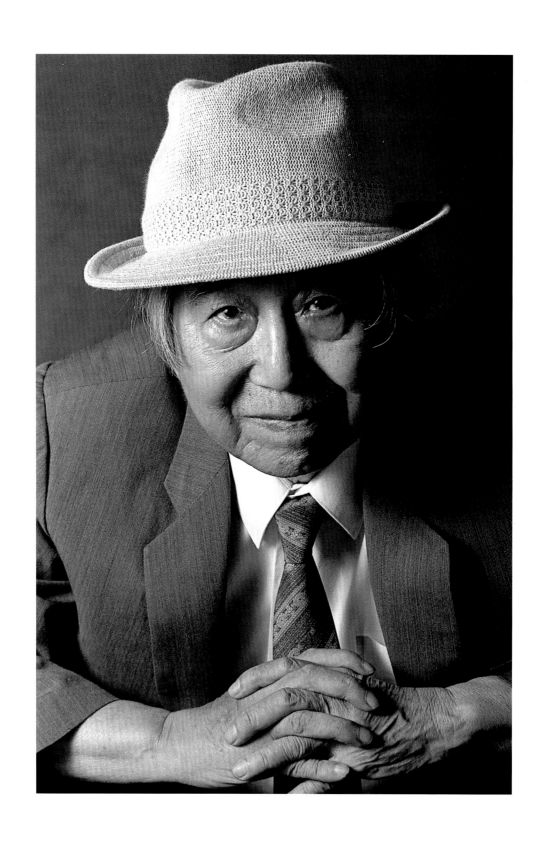

詩人　林亨泰　2002　彰化

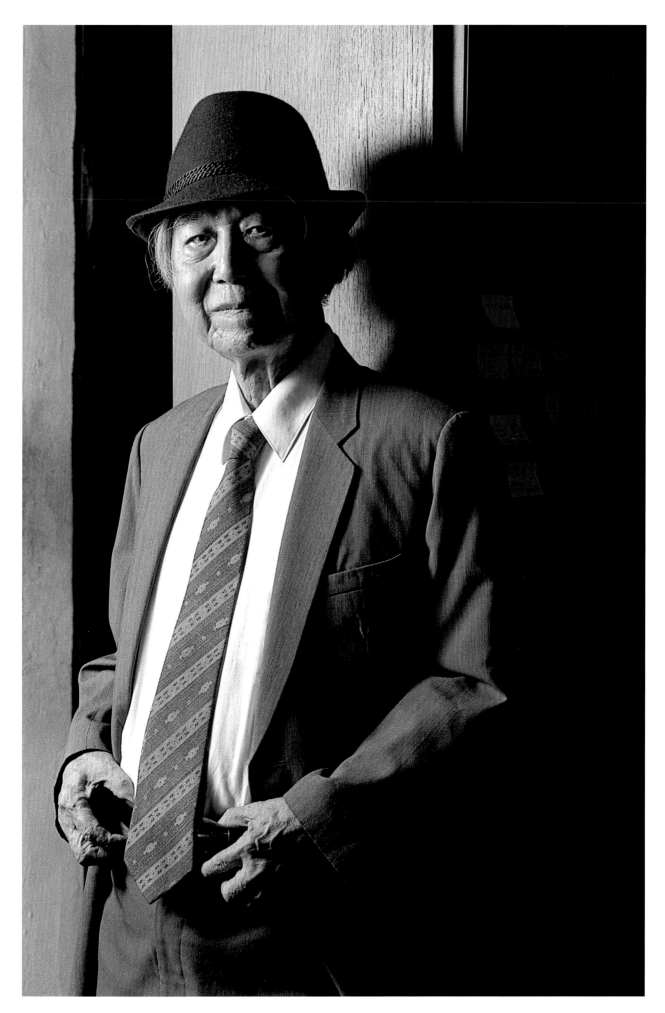

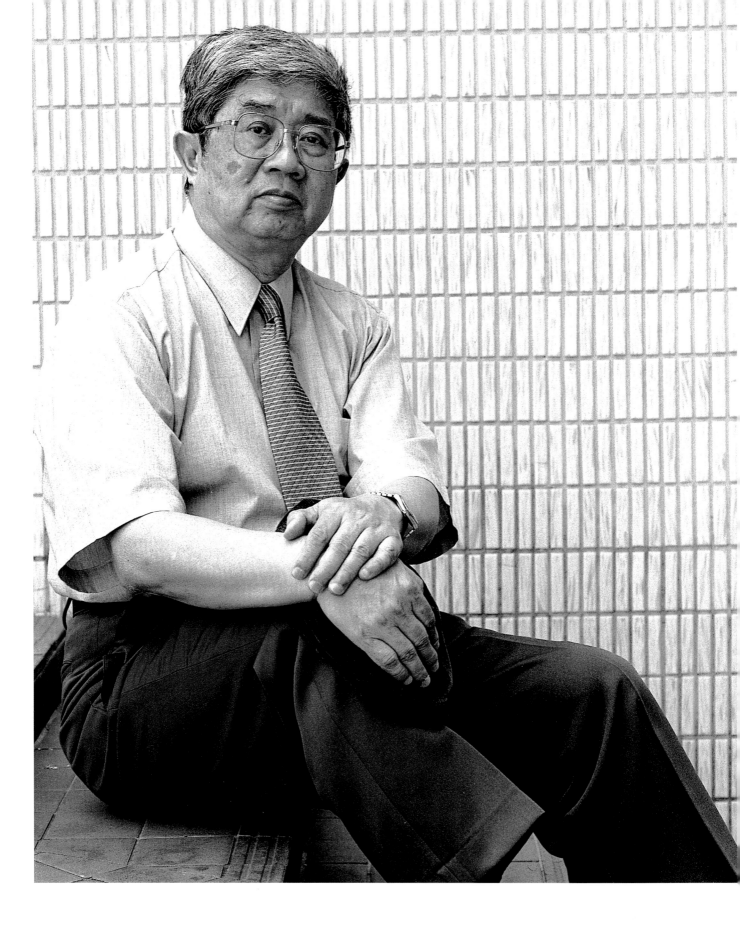

詩人　趙天儀　2003　台中

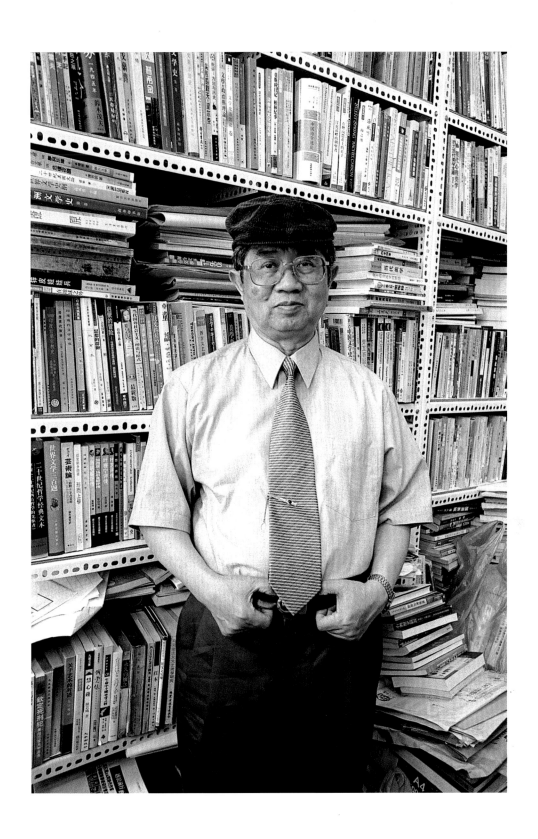

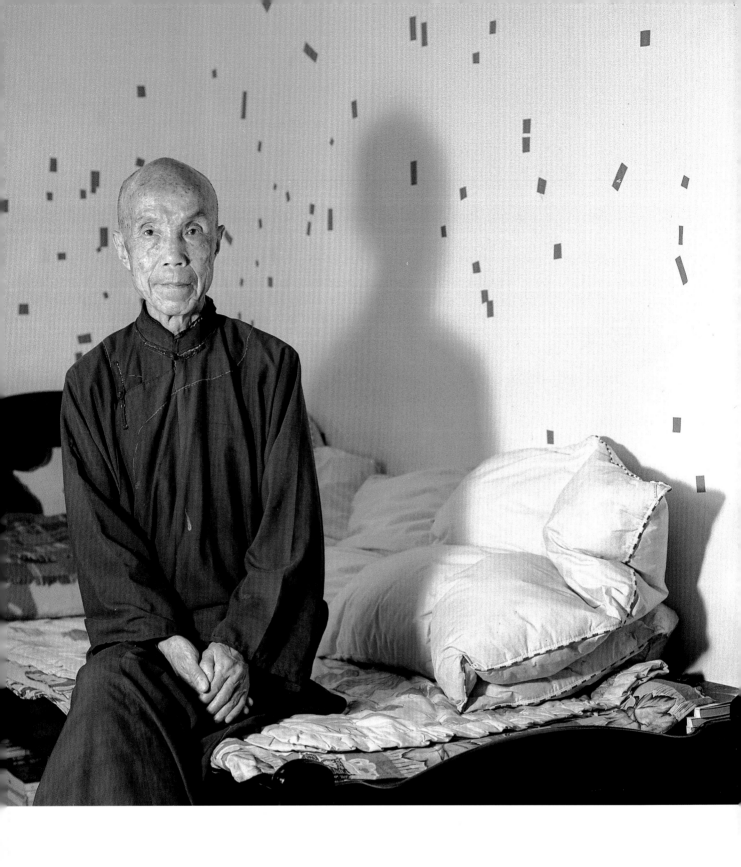

詩人　周夢蝶　2003　台北

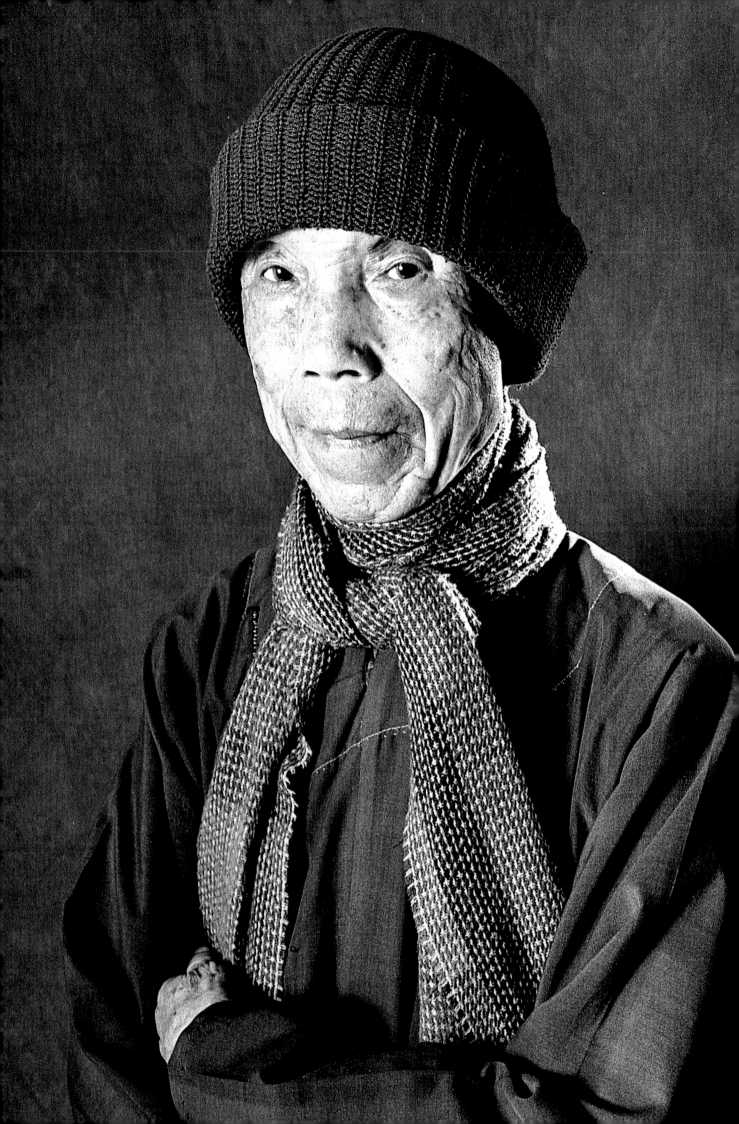

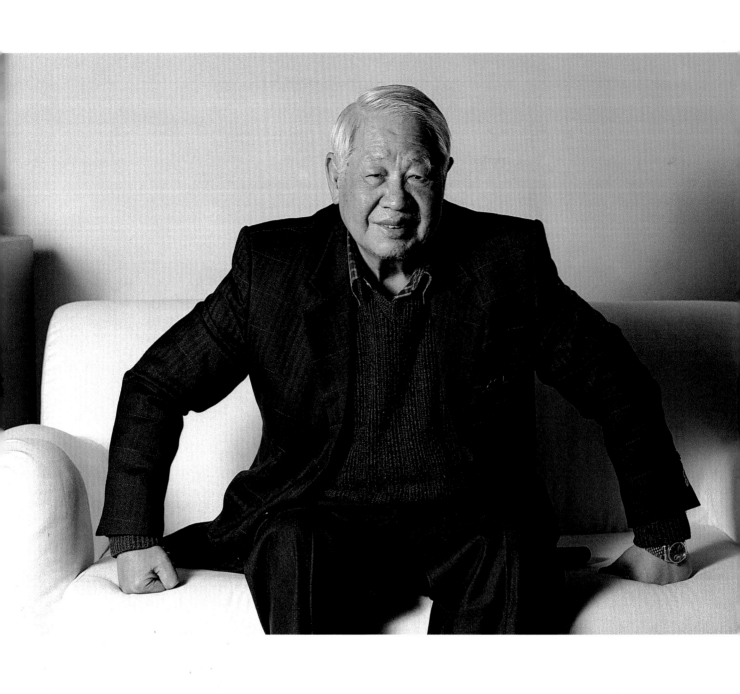

詩人　洛夫　2002　台北

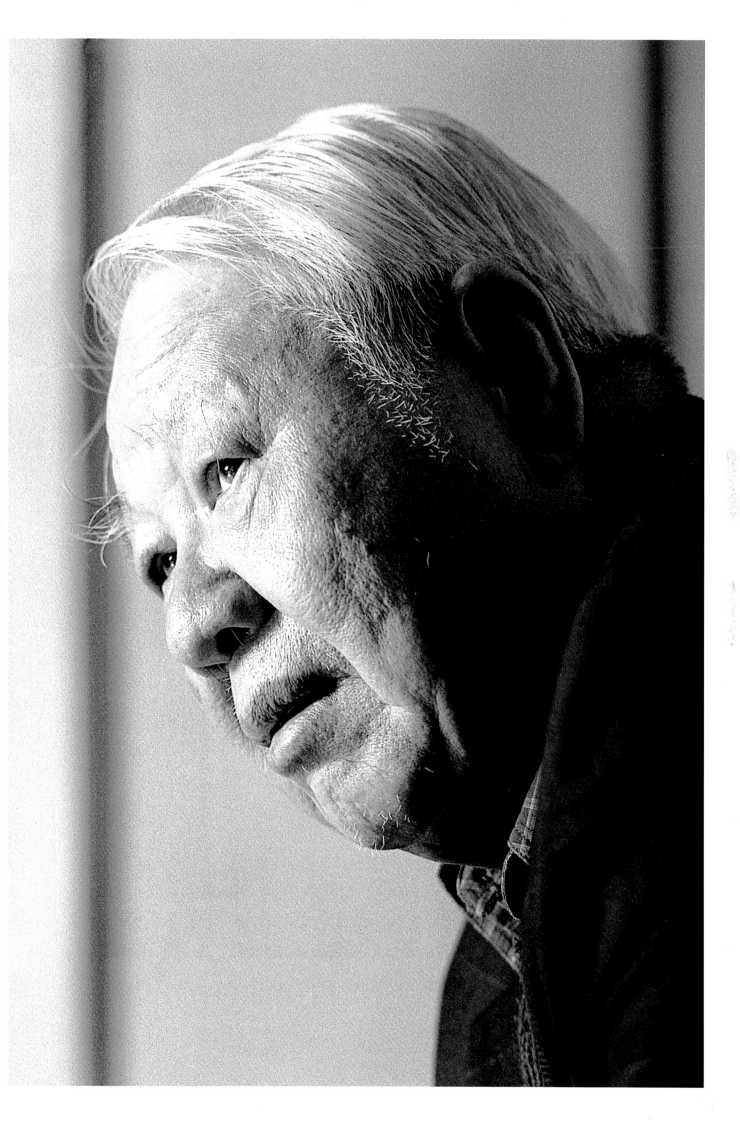

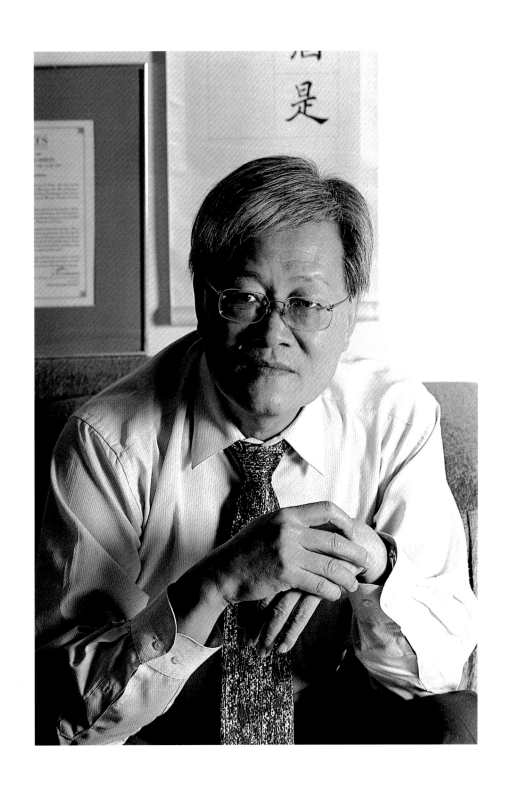

詩人　李魁賢　2002　台北

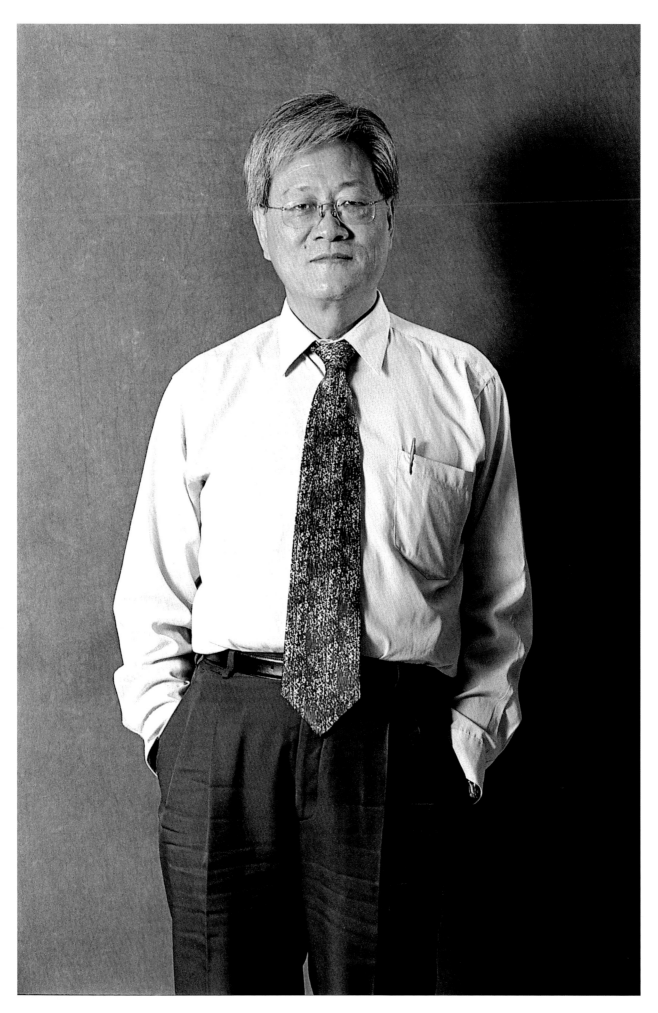

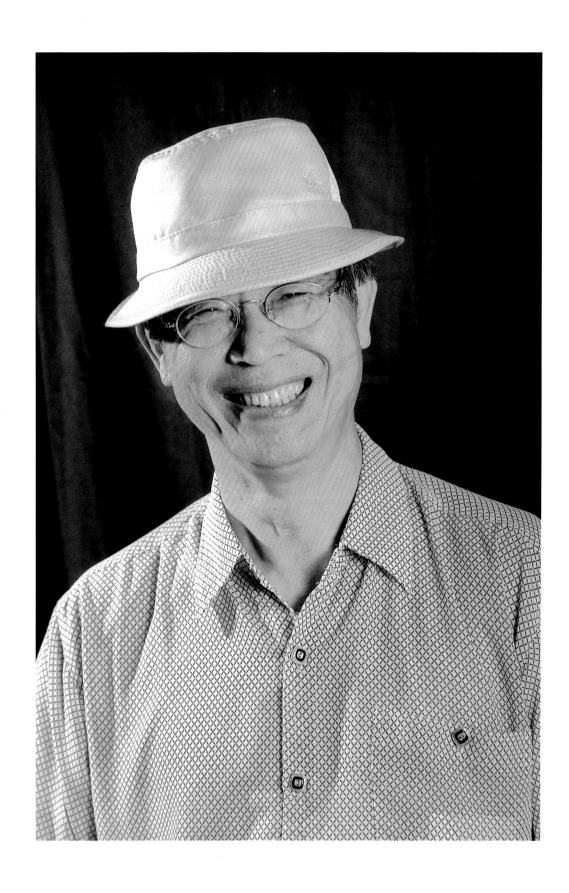

作家　李喬　2001　台中

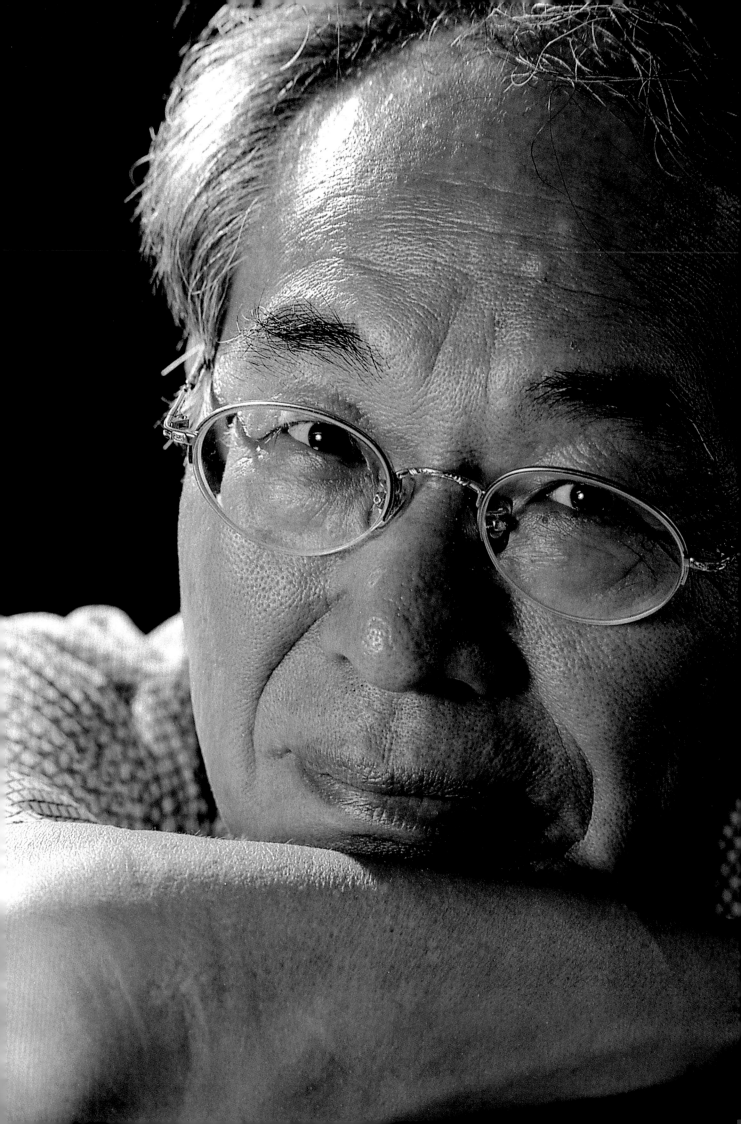

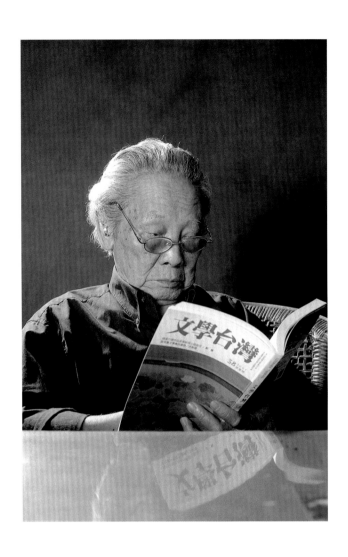

作家　鍾肇政　2001　桃園

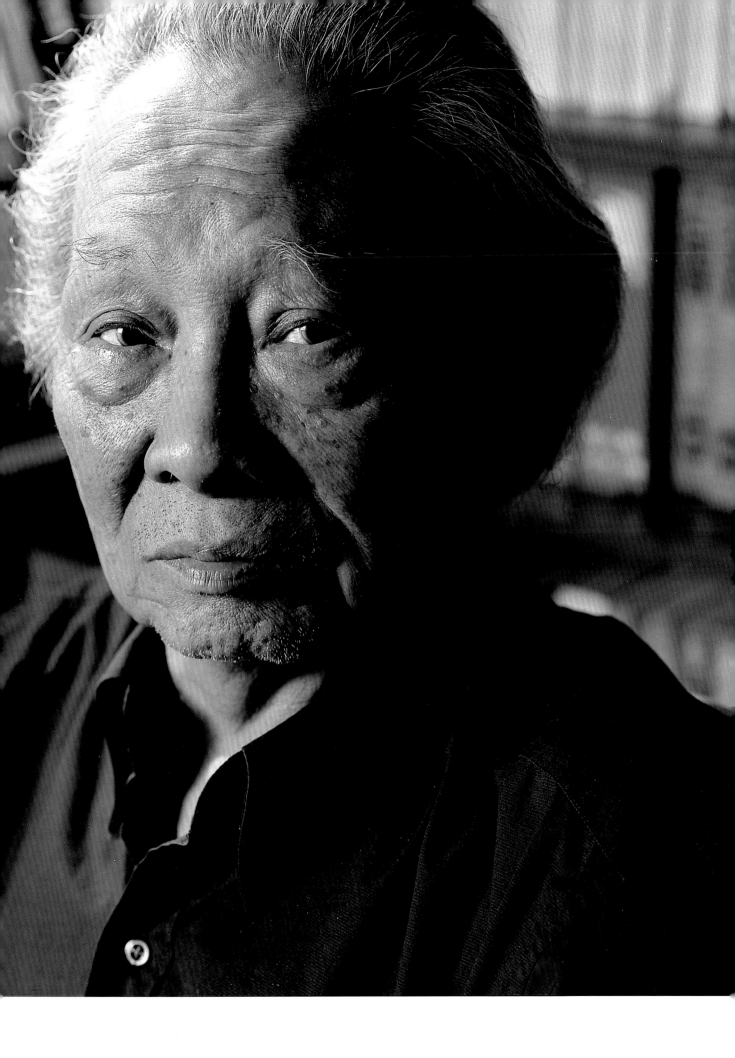

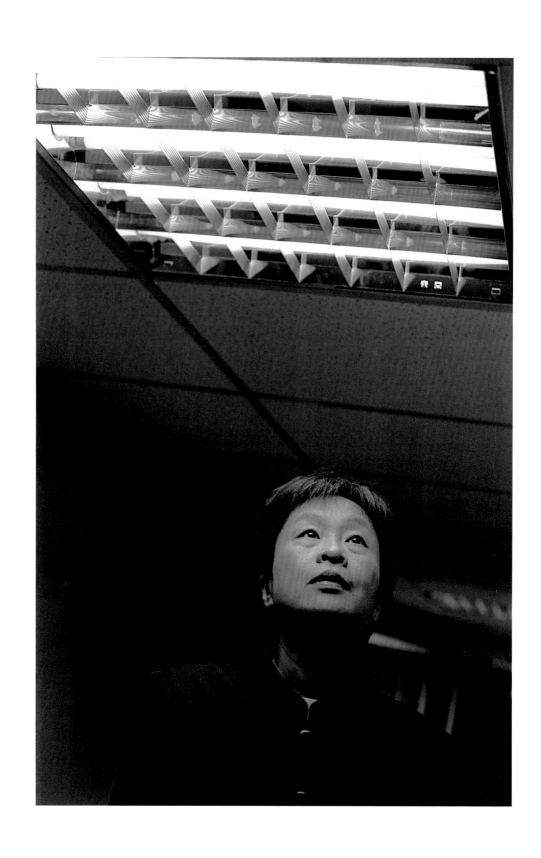

作家　李昂　2003　台北

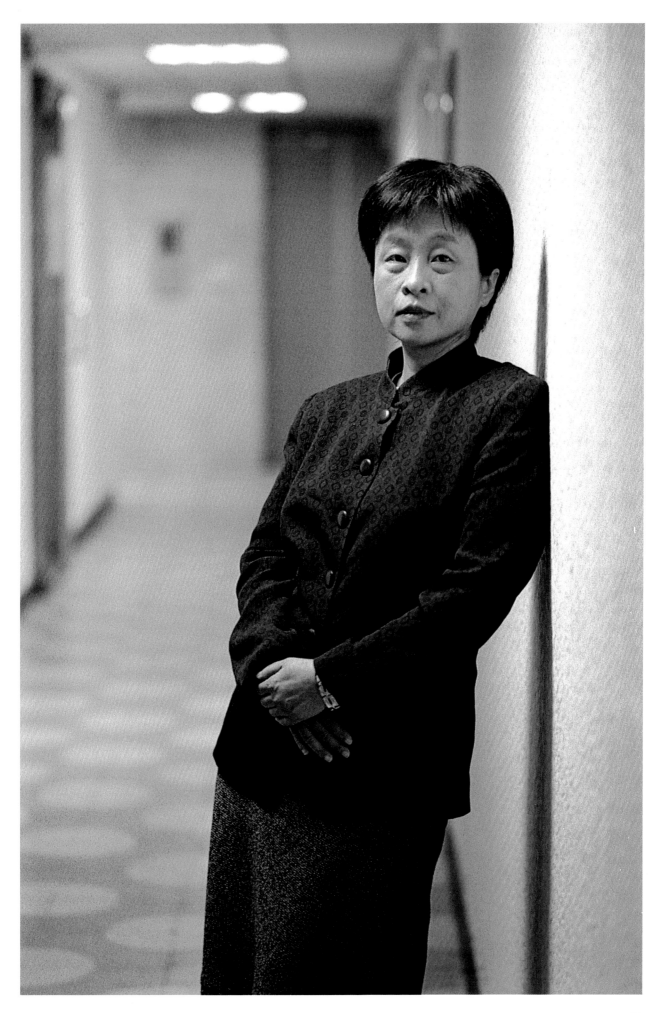

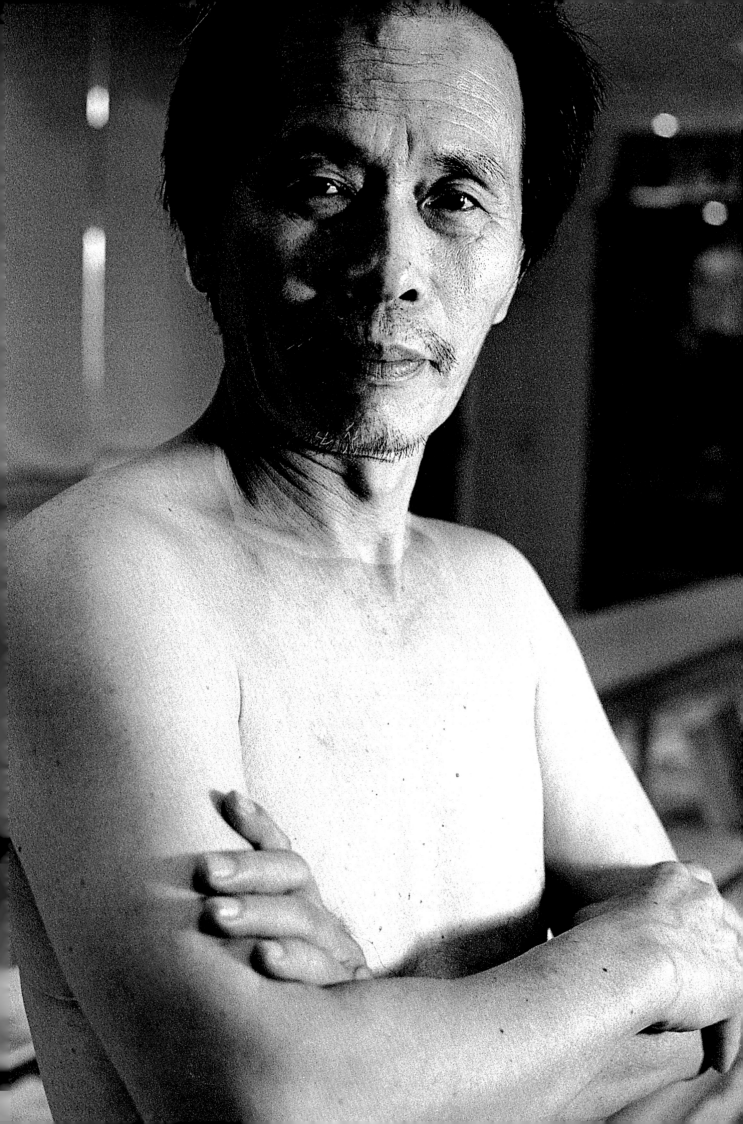

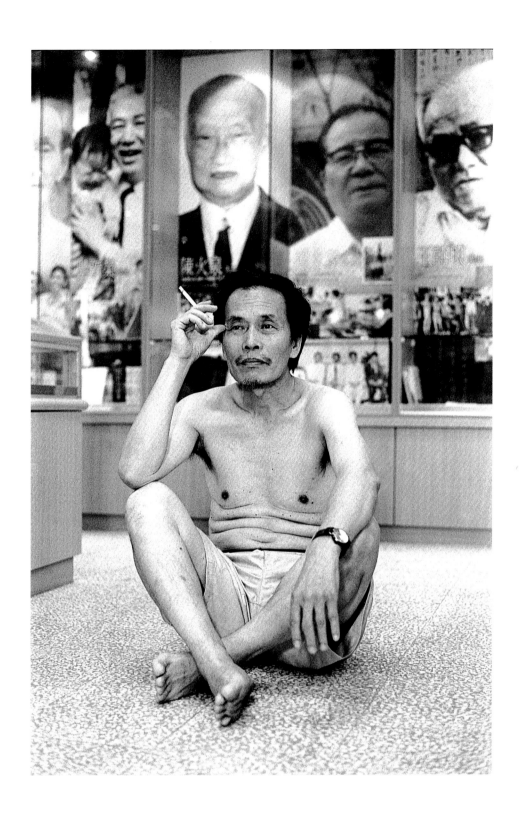

作家　張良澤　2003　台南

作家　陳若曦　2003　台北

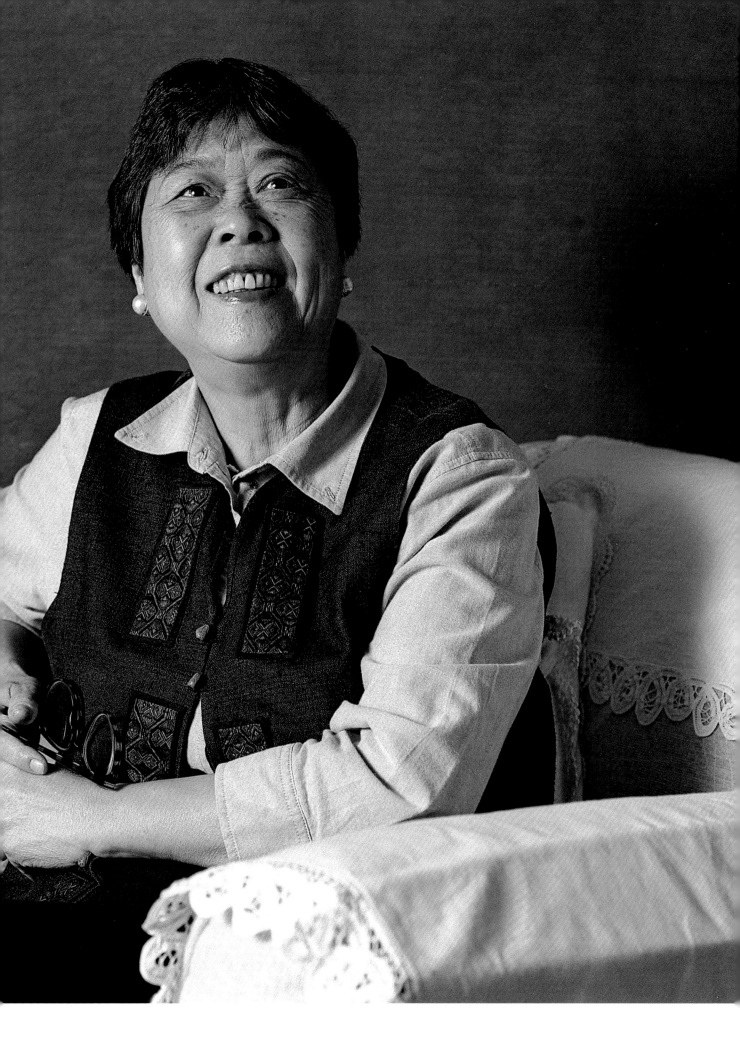

作家　東方白　2002　台北

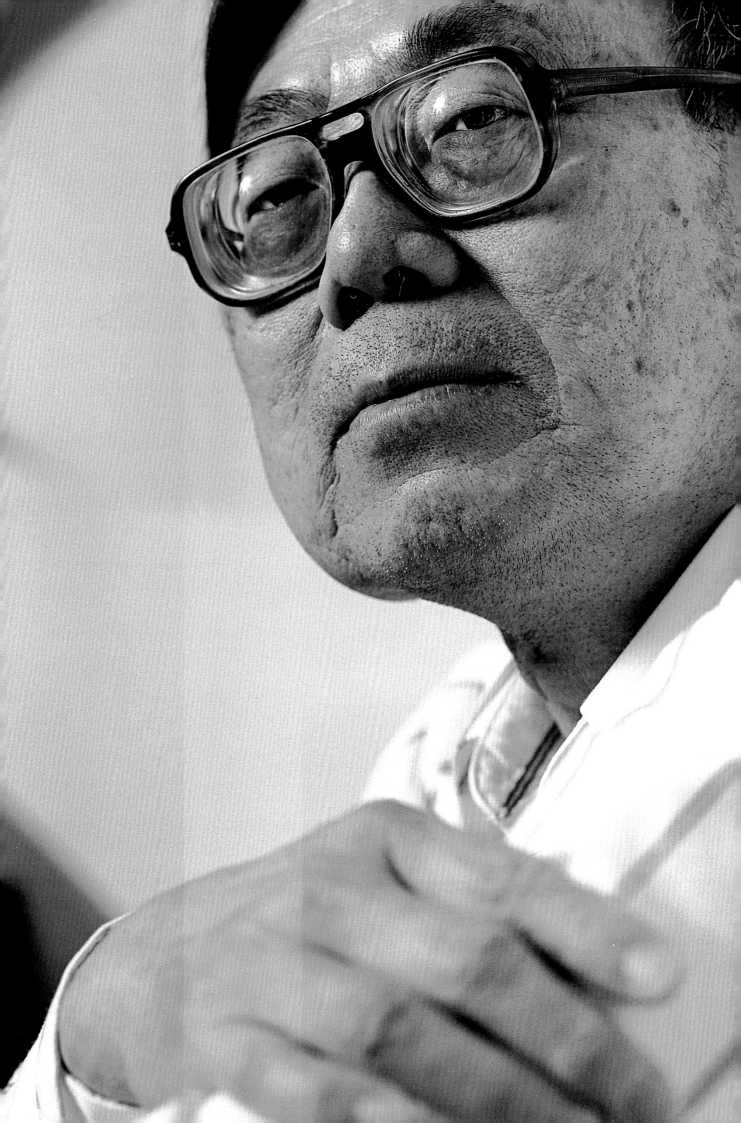

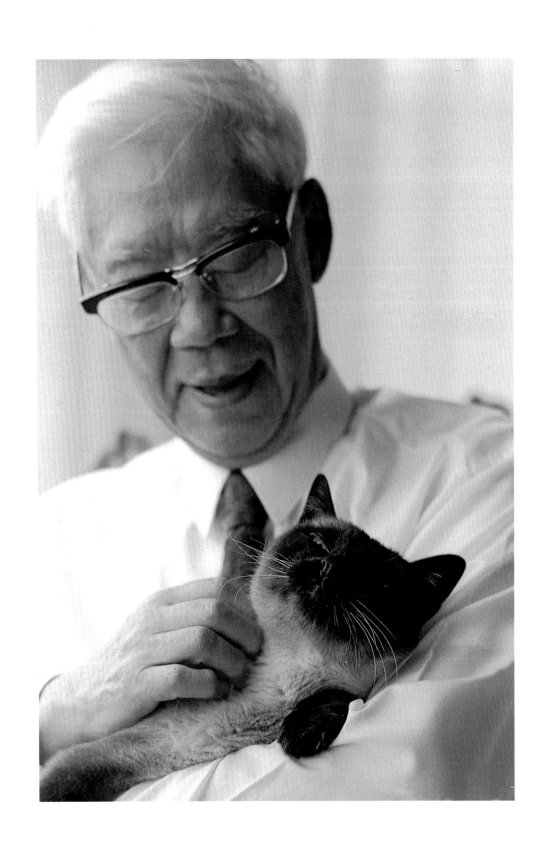

作家　柏楊　2002　台北

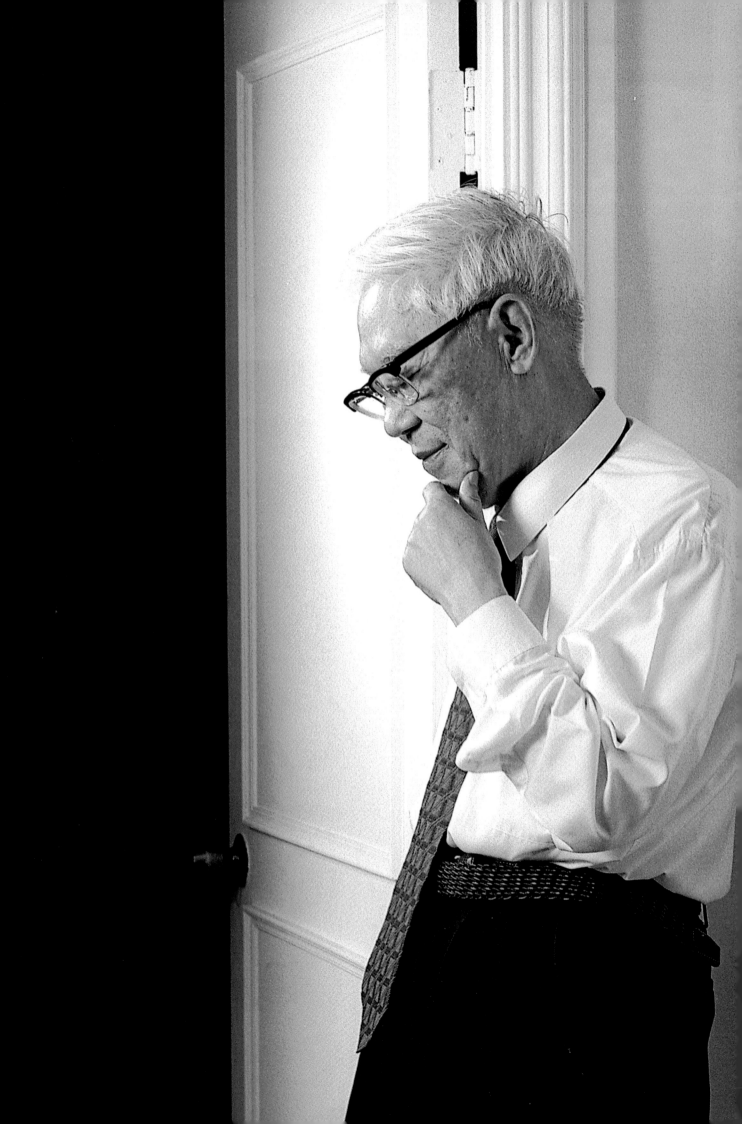

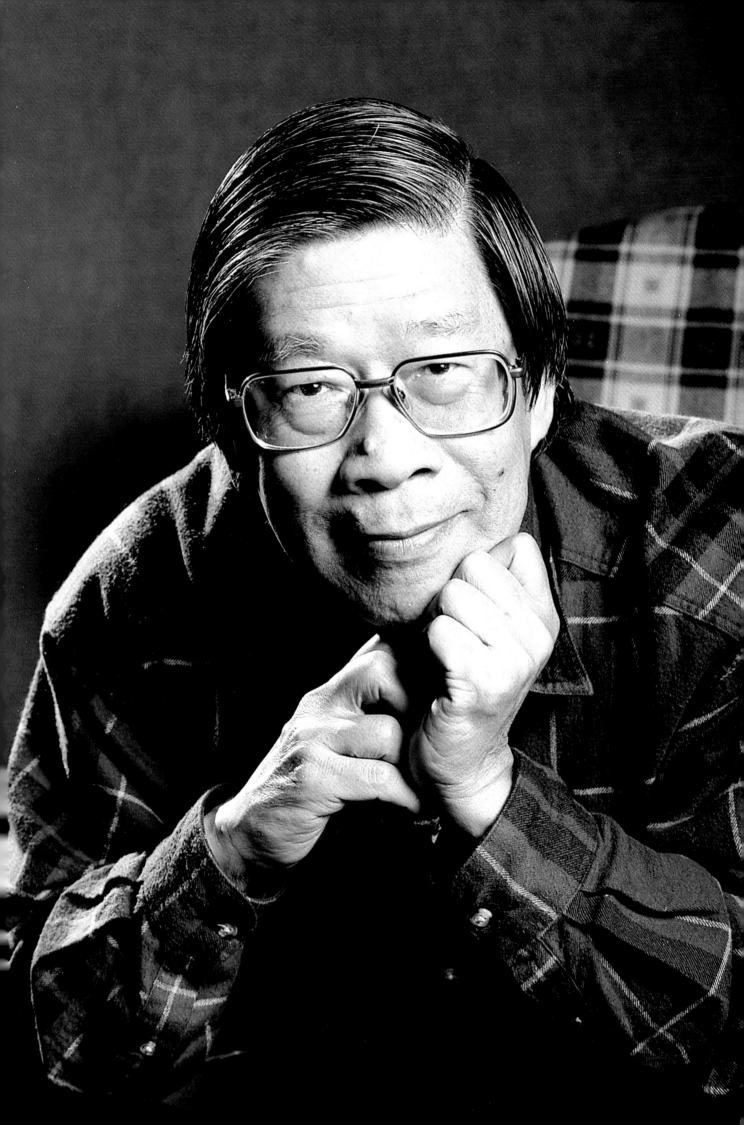

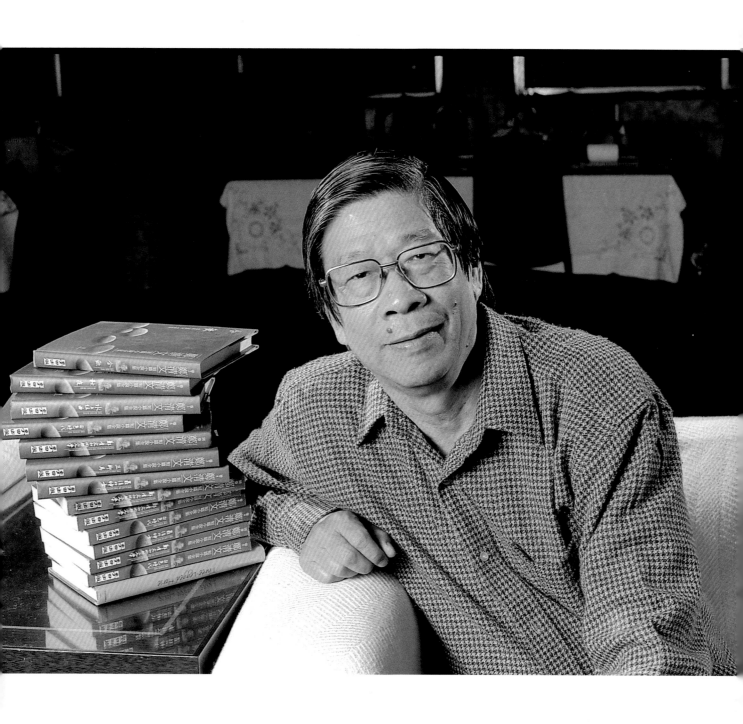

作家　鄭清文　2002　台北

作家　席幕蓉　2003　台北

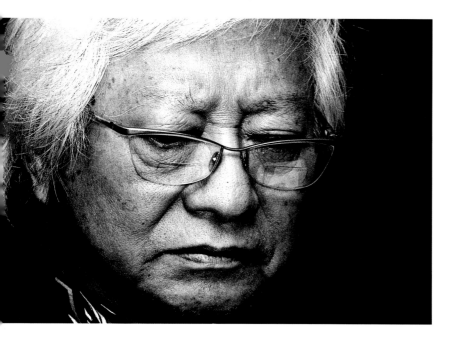

攝影家　柯錫杰　2003　台中

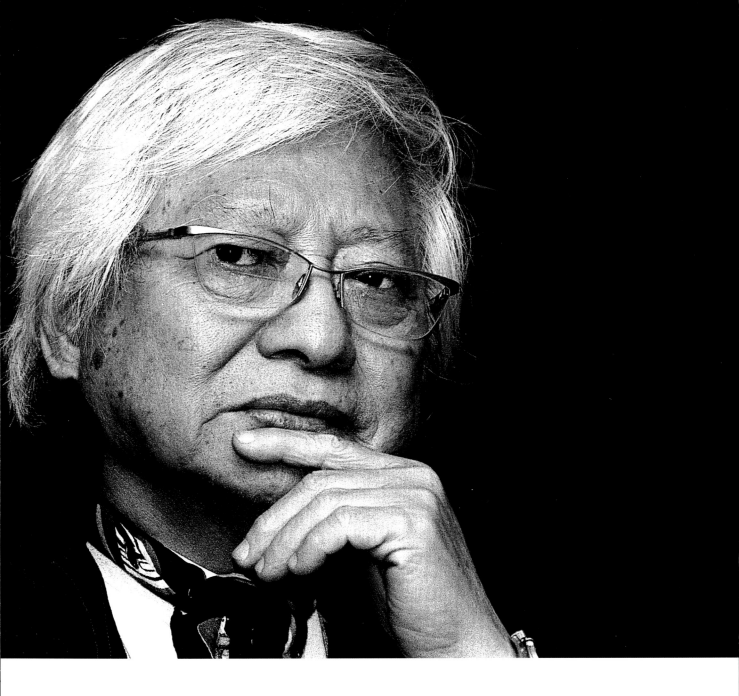

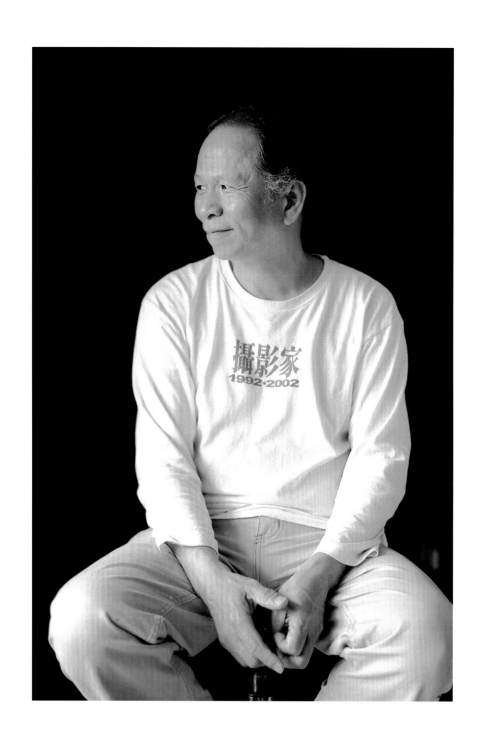

攝影家　阮義忠　2003　台中

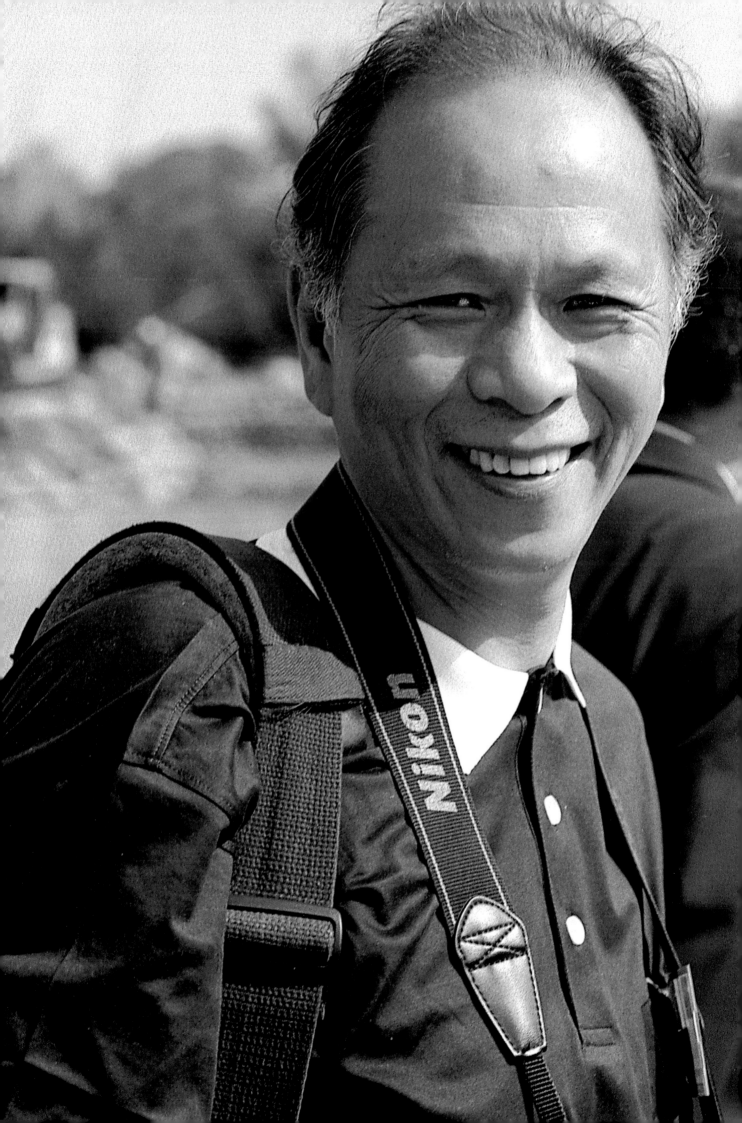

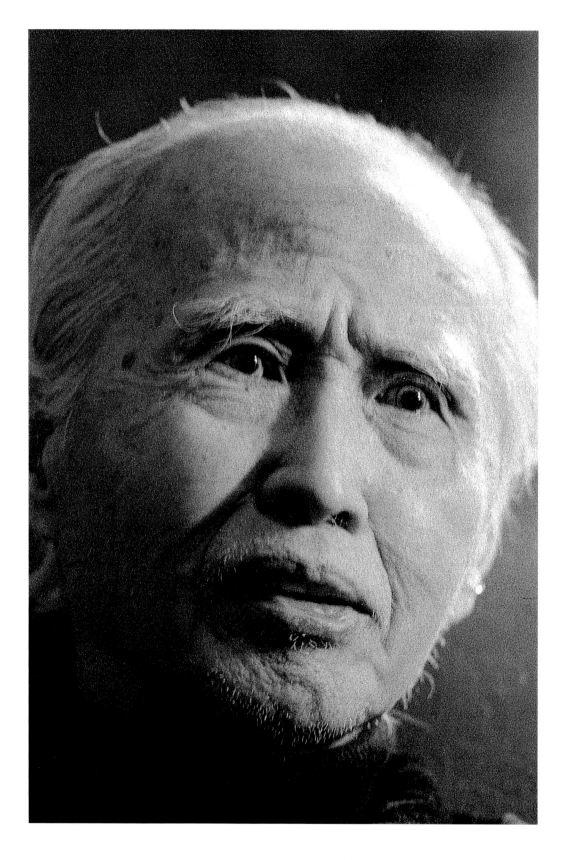

作曲家　郭芝苑　1999　苗栗

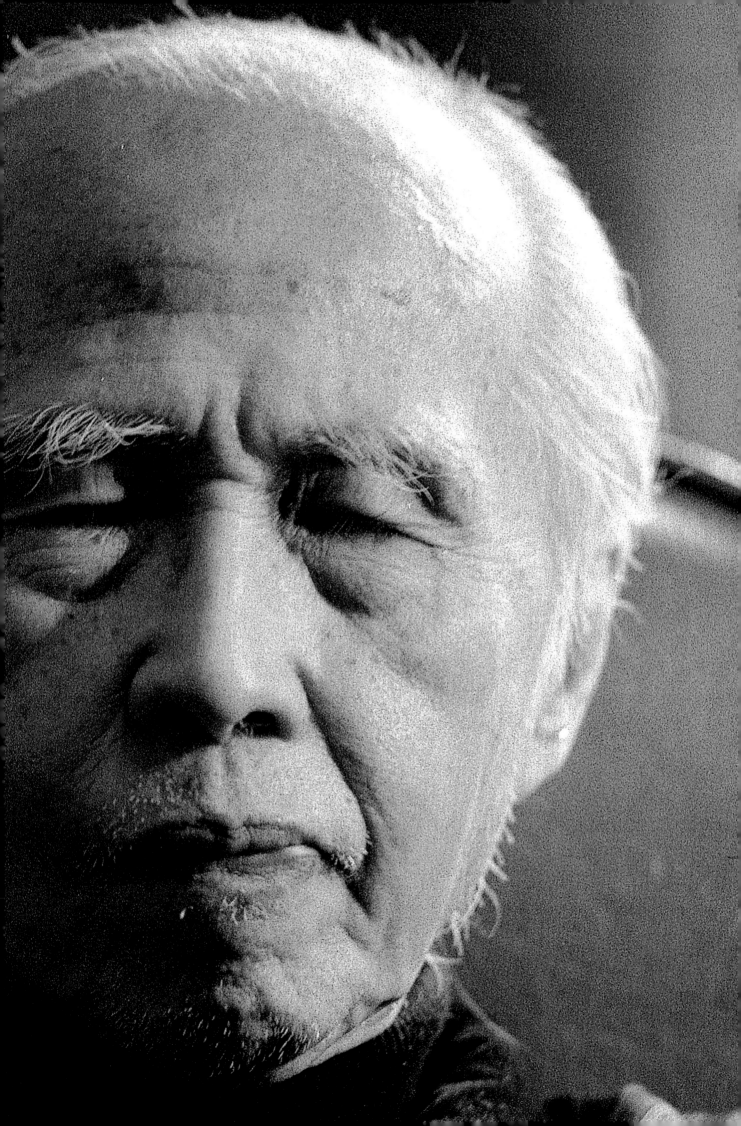

作曲家　馬水龍　2002　台北

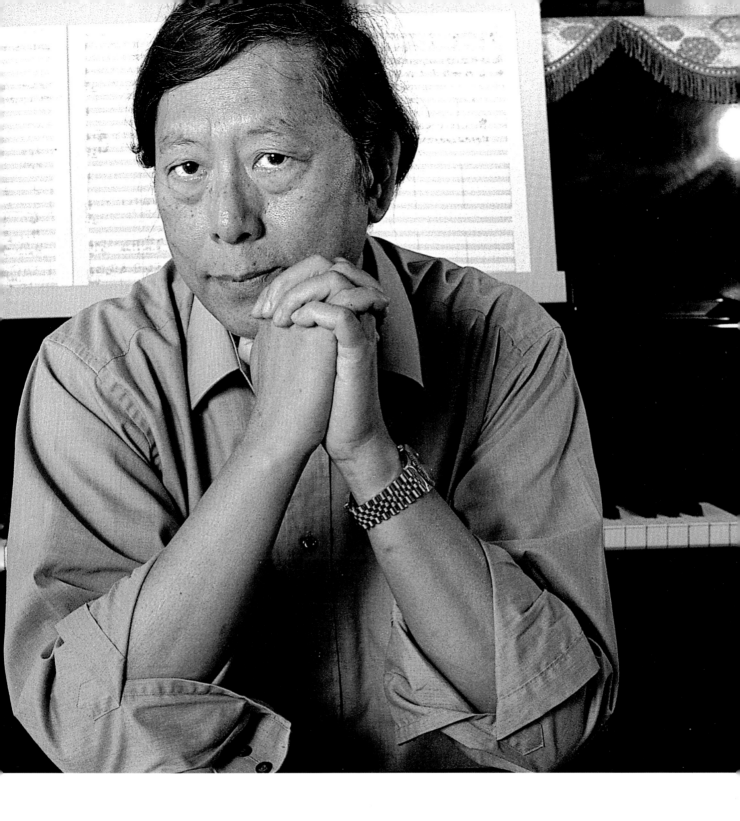

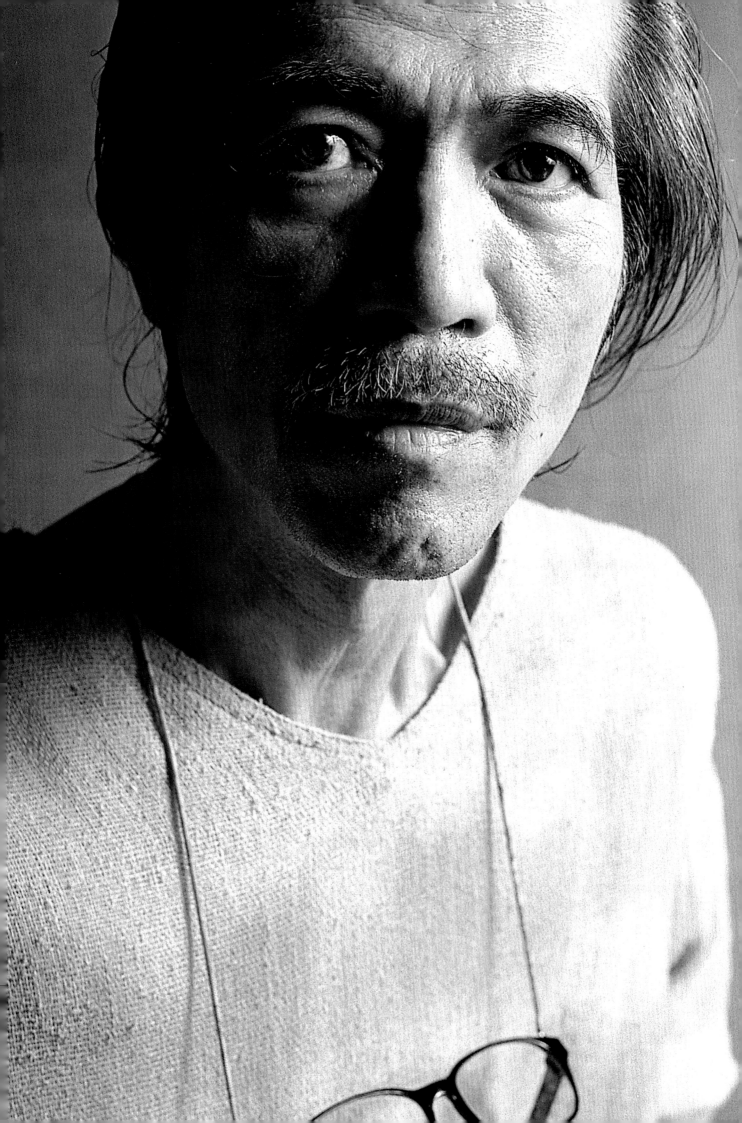

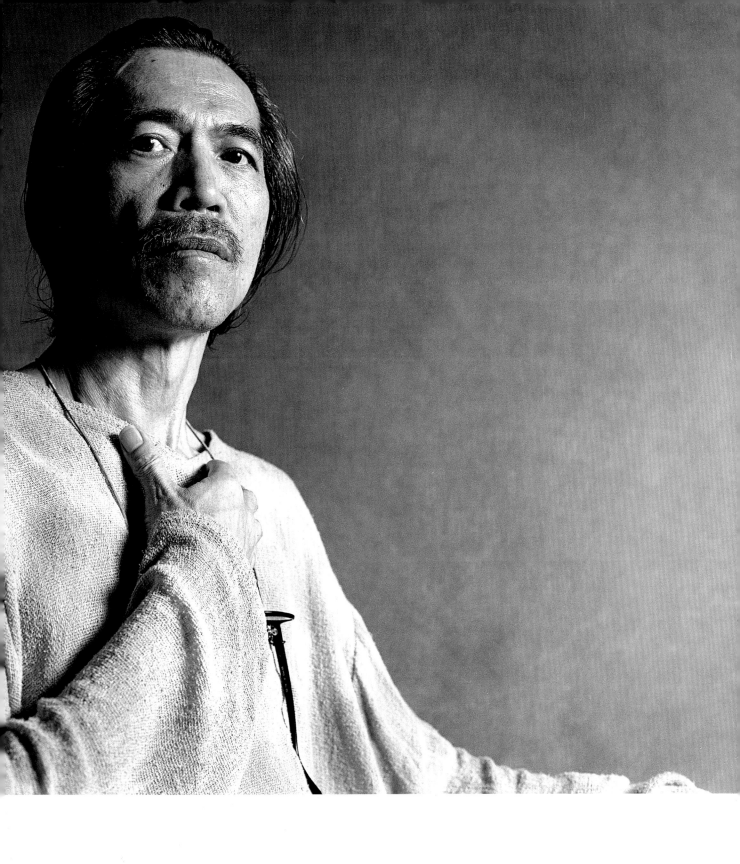

作曲家　李泰祥　2002　台北

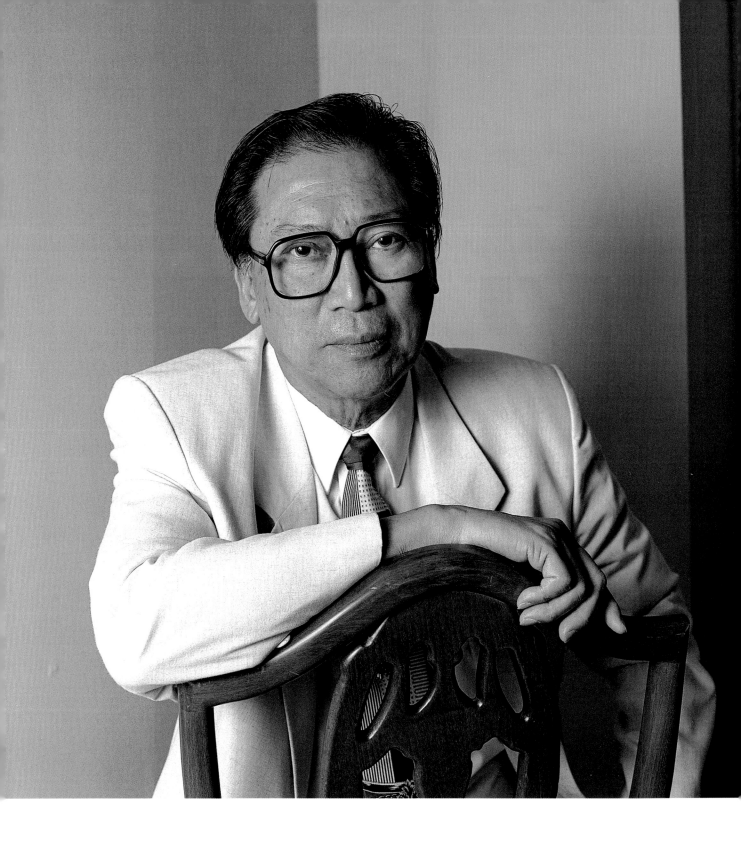

作曲家　蕭泰然　2002　高雄

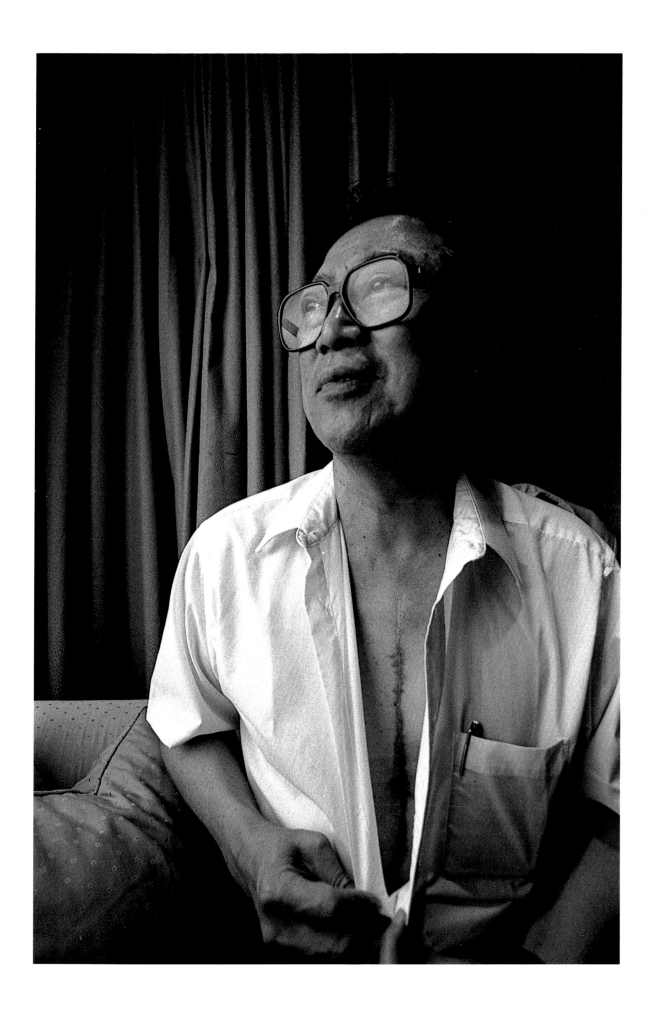

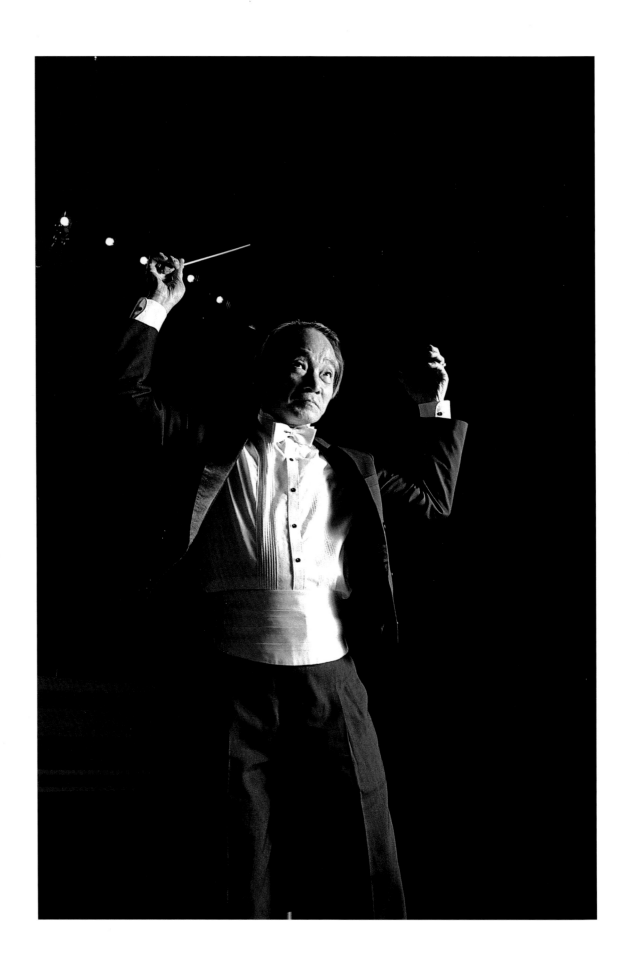

指揮家　陳澄雄　2002　台中

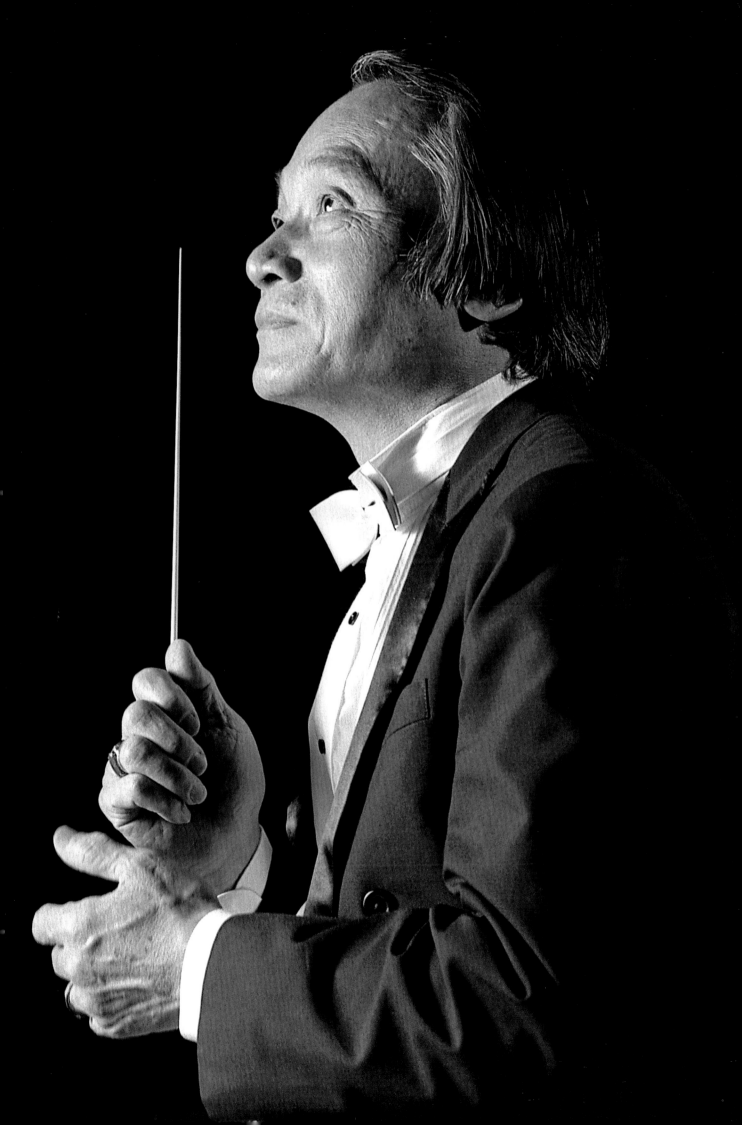

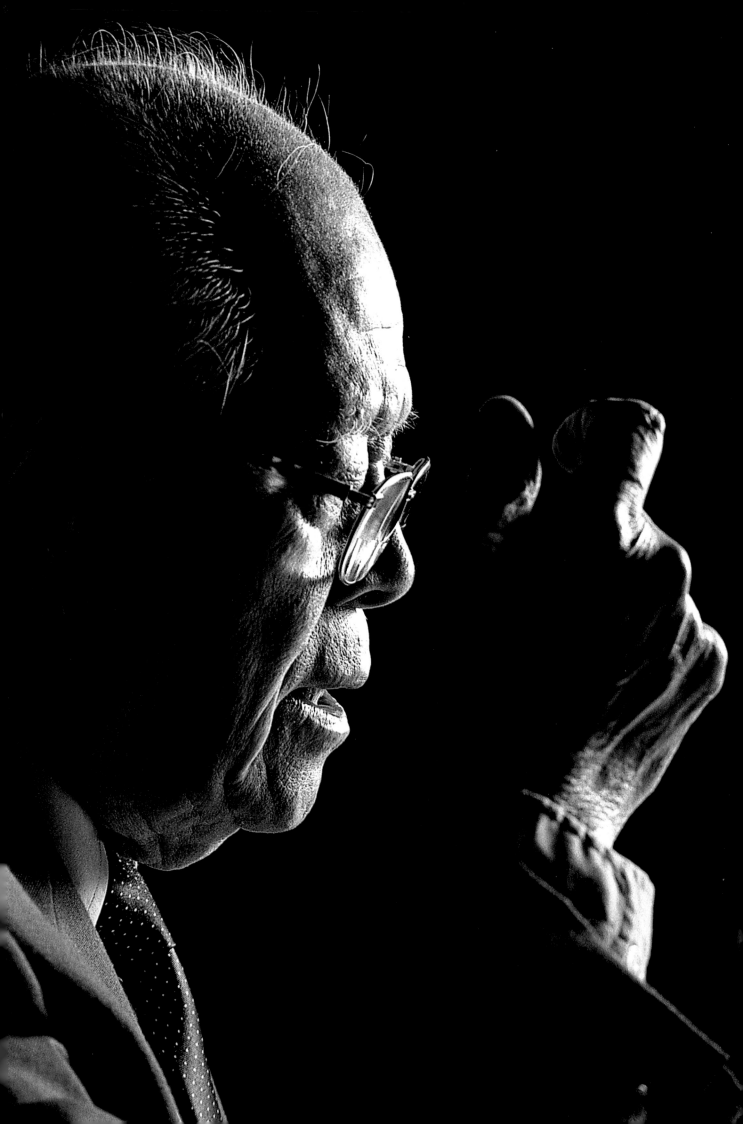

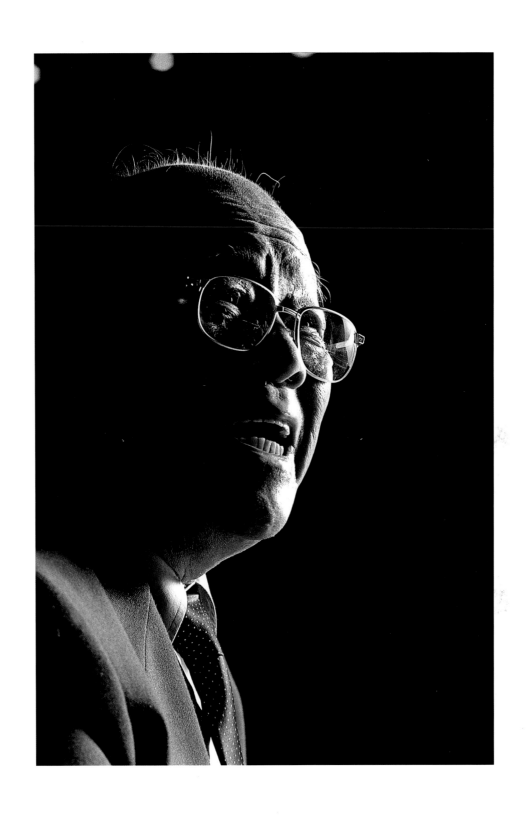

省立交響樂團創團團長　蔡繼琨　2002　台中

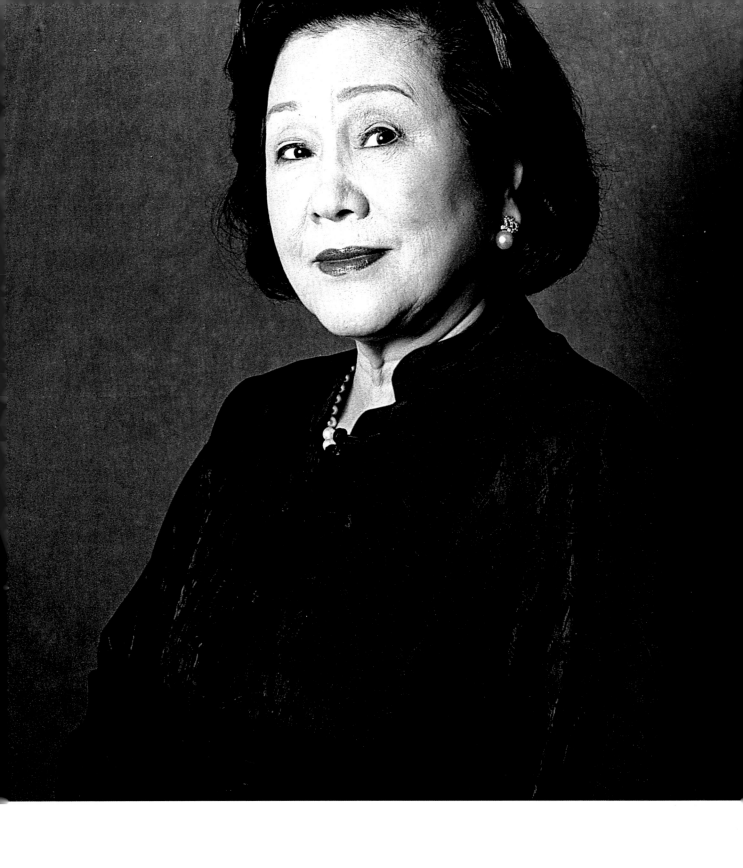

聲樂家　金慶雲　2002　台北

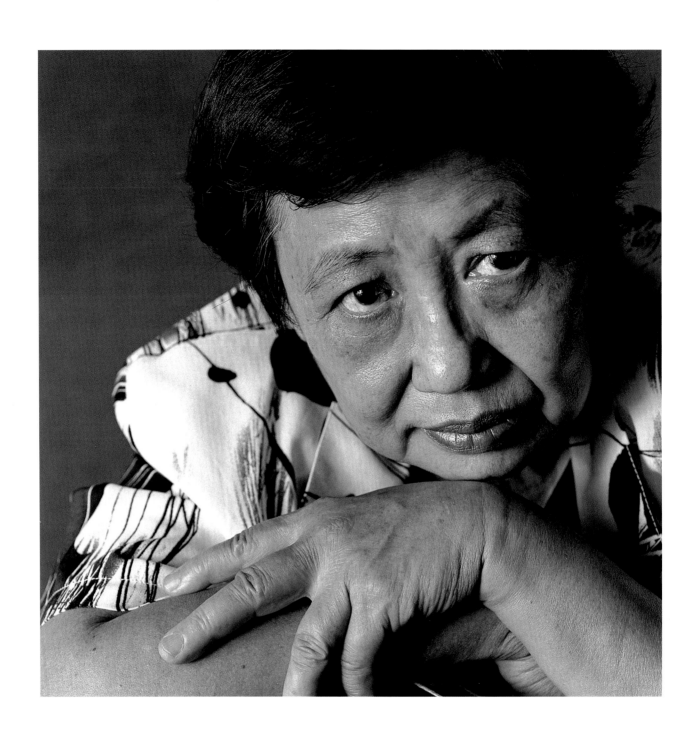

小提琴教師　李淑德　2002　台北

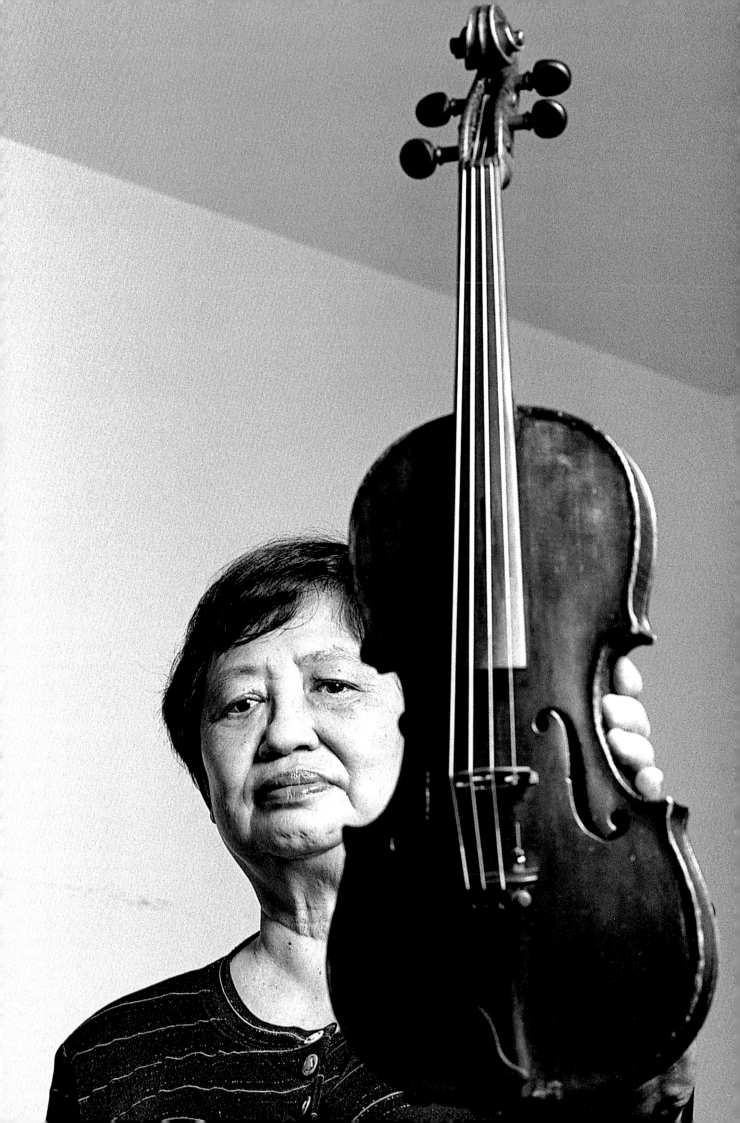

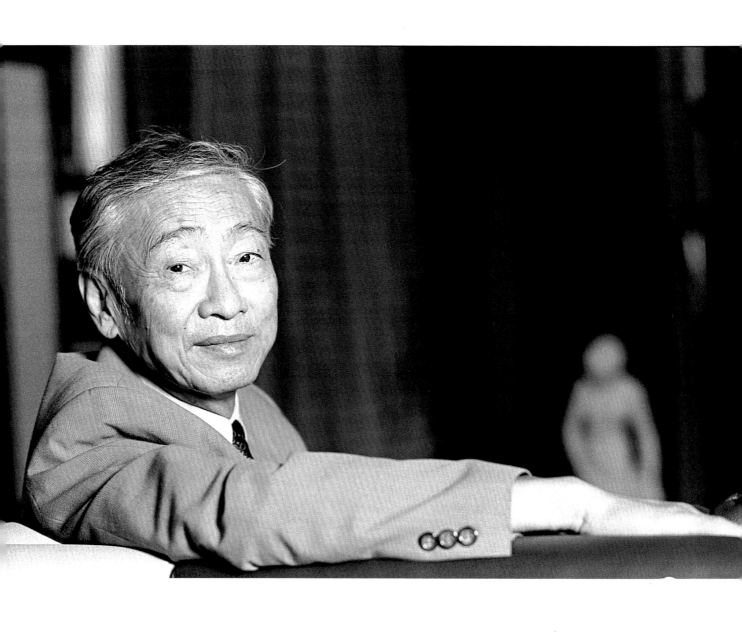

樂評家　曹永坤　2002　台北

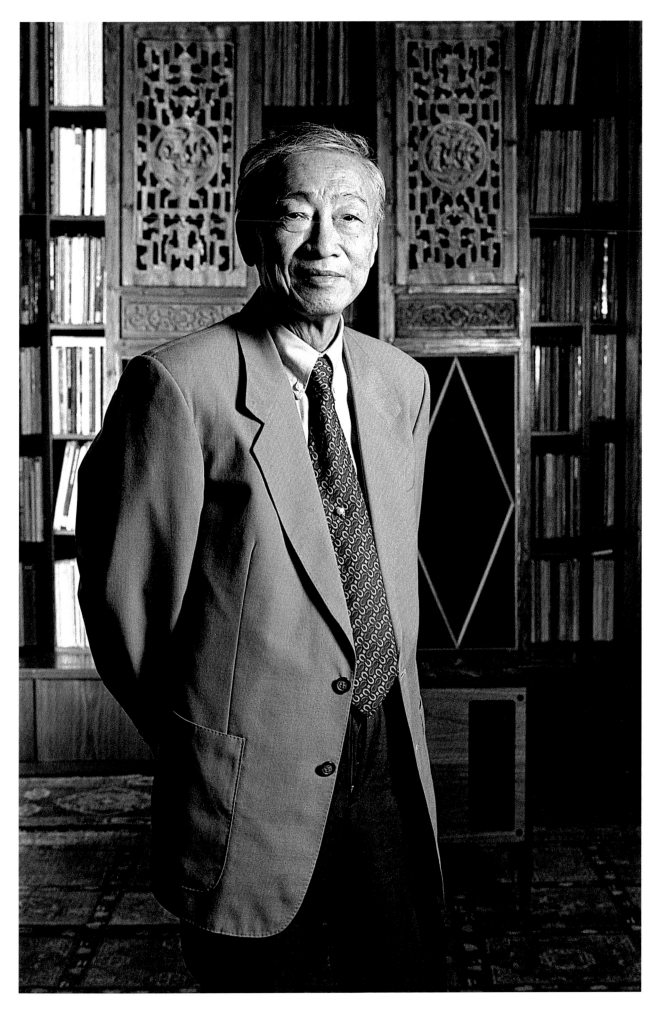

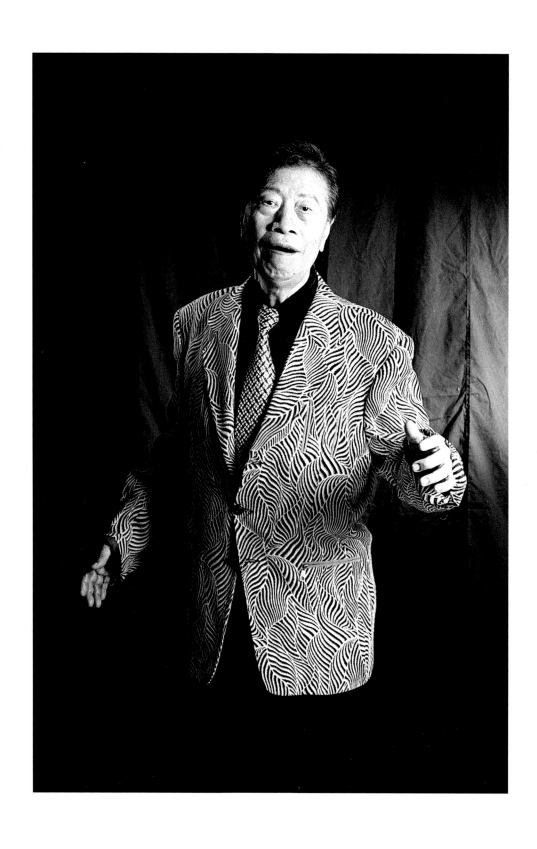

歌者　洪一峰　2002　台中

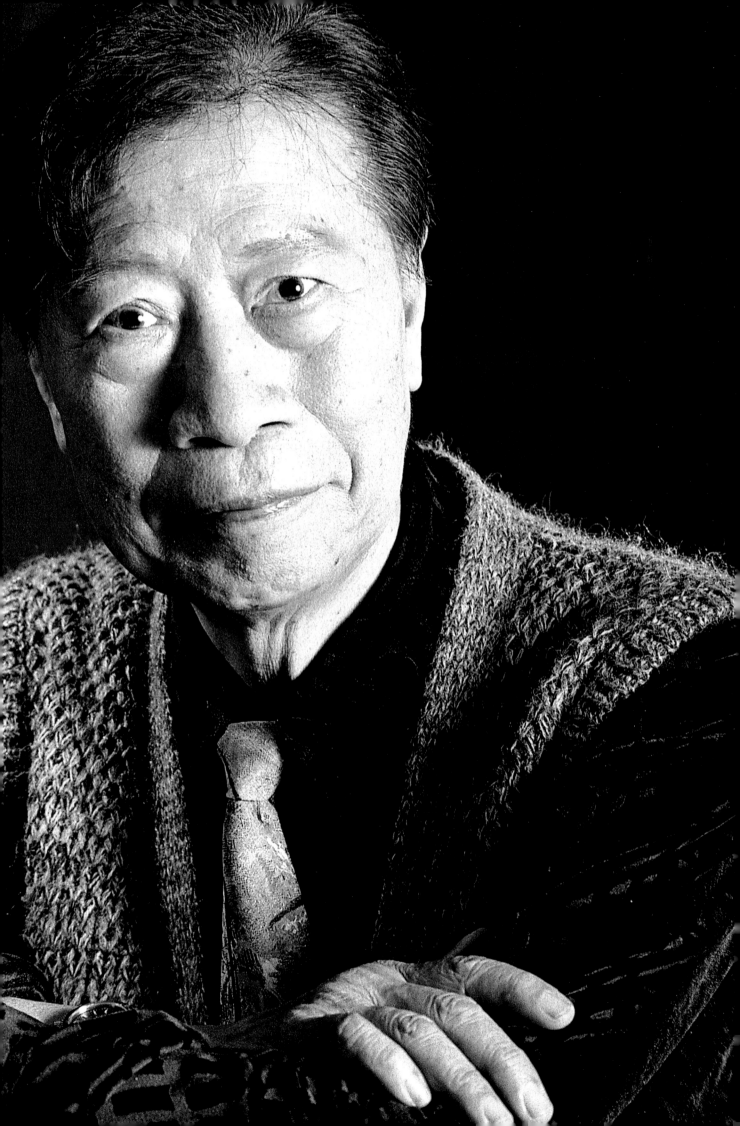

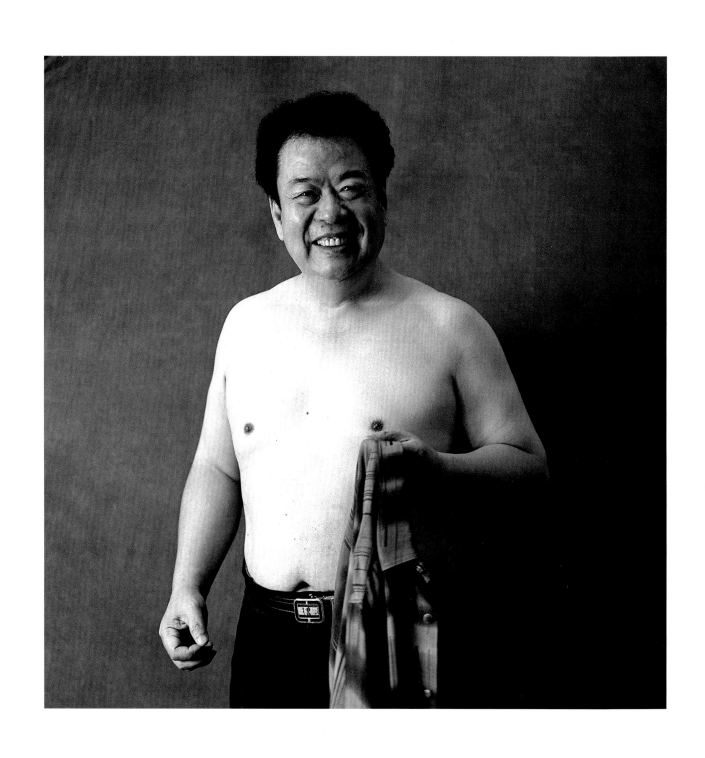

歌者　郭金發　2002　高雄

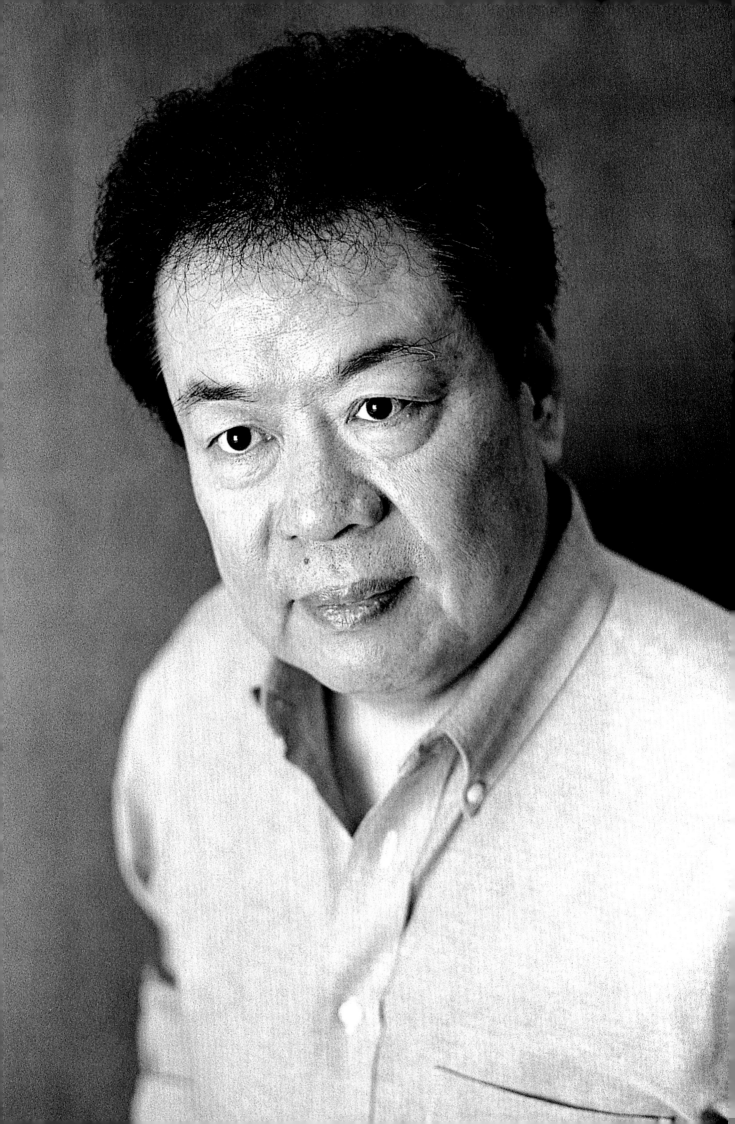

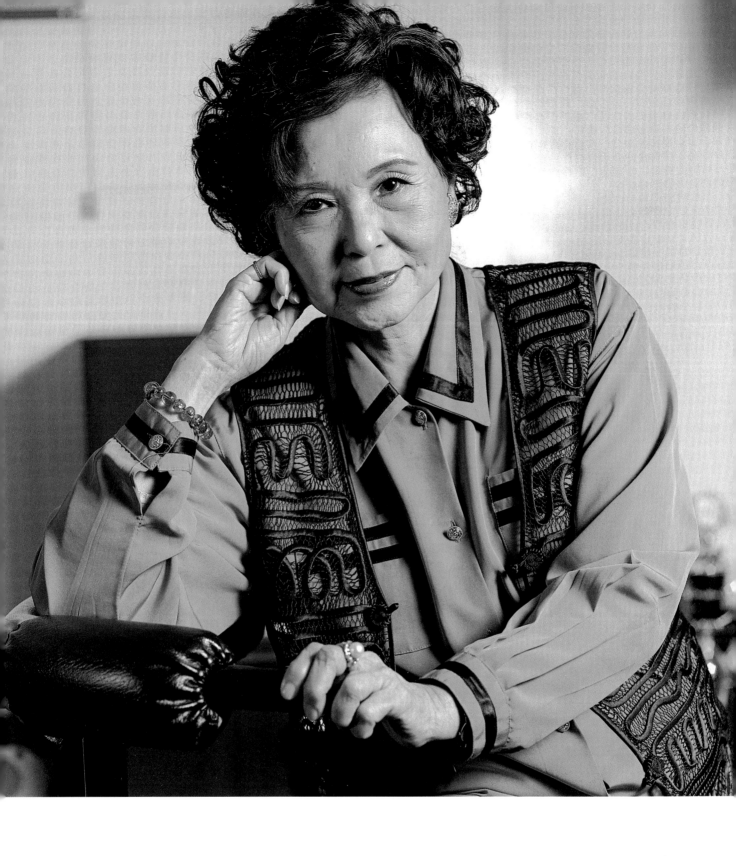

歌者　紀露霞　2002　台北

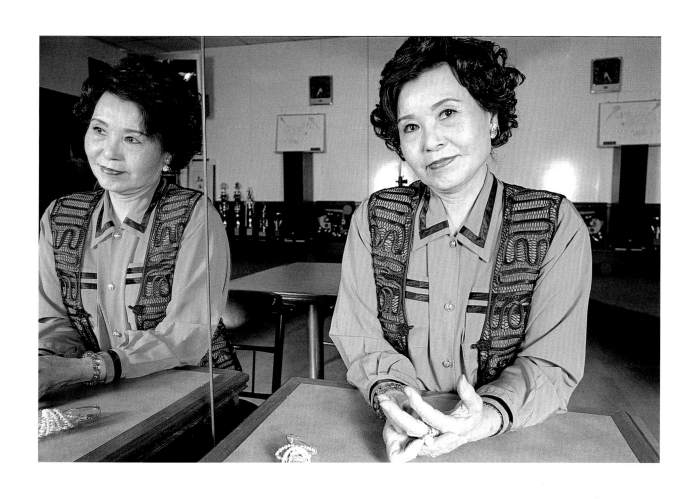

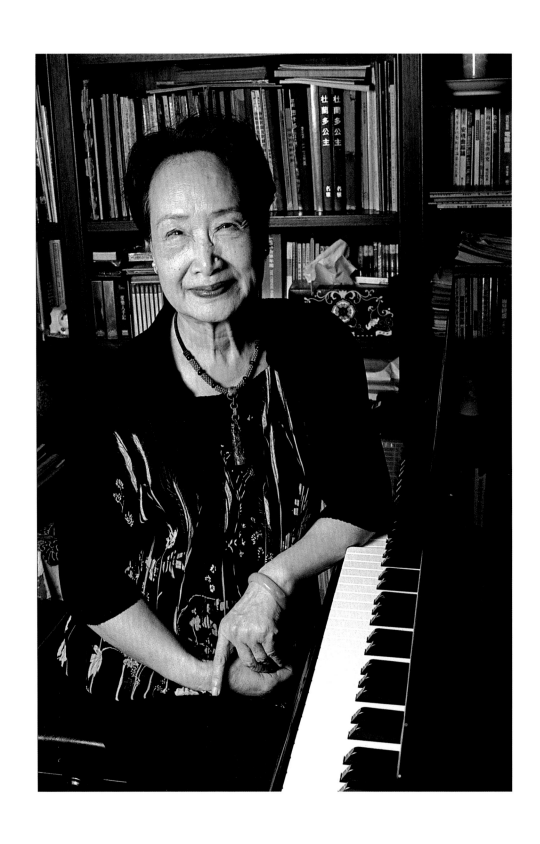

前文建會主委　音樂教育　申學庸　2002　台北

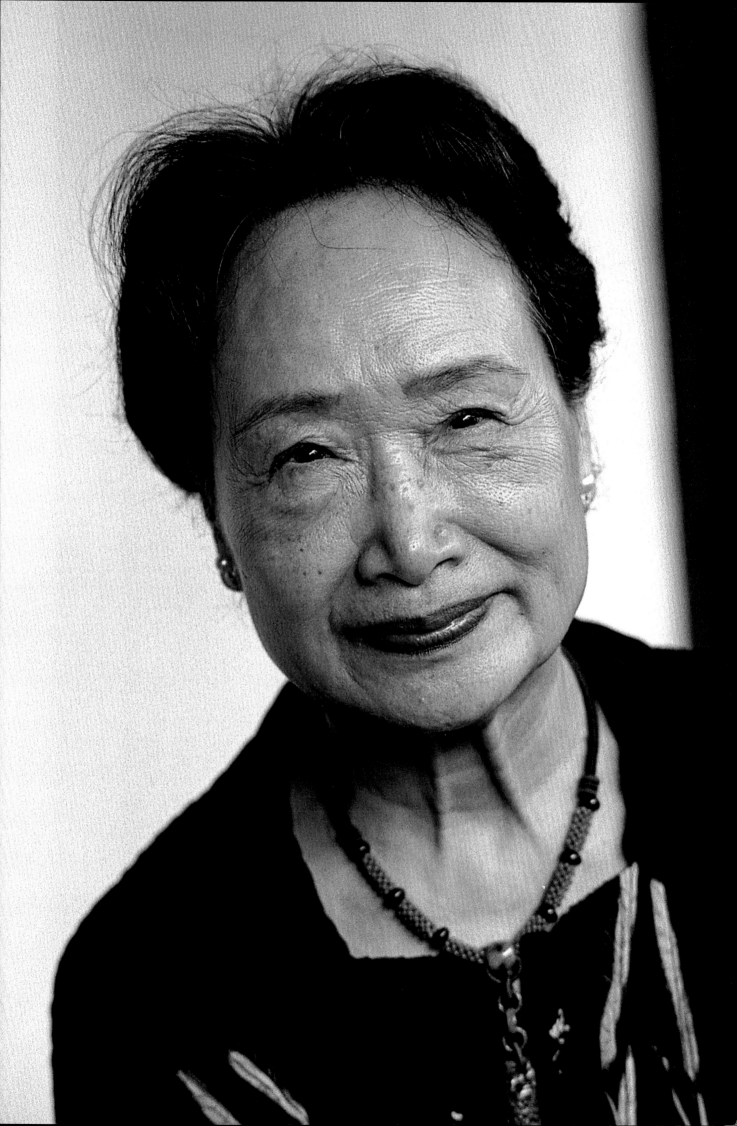

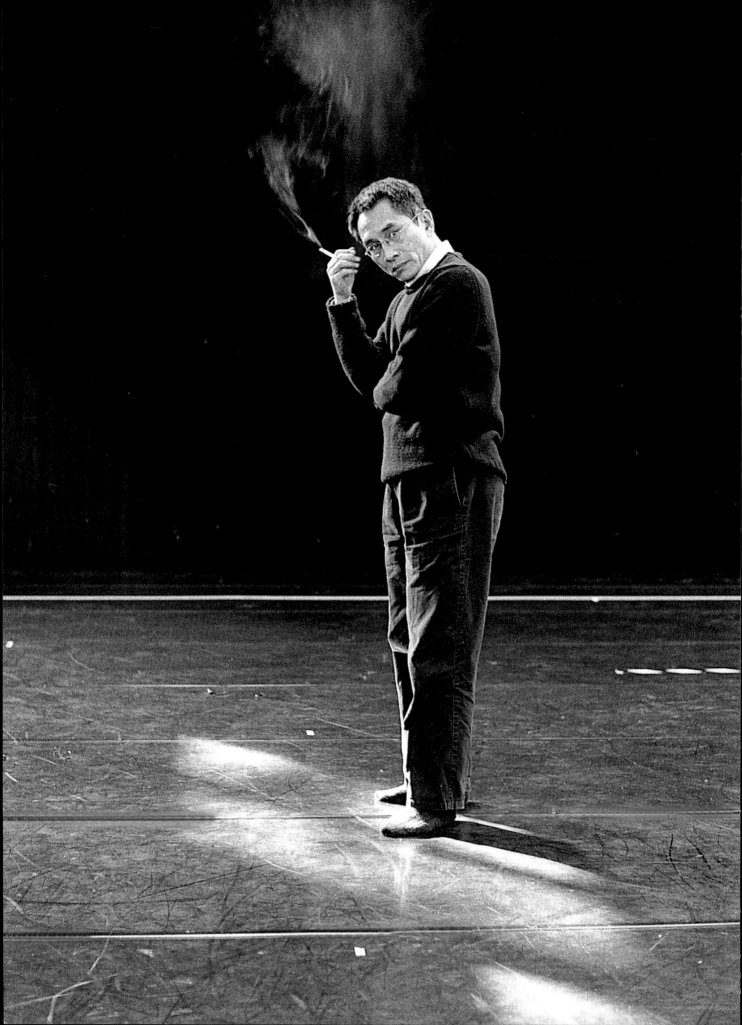

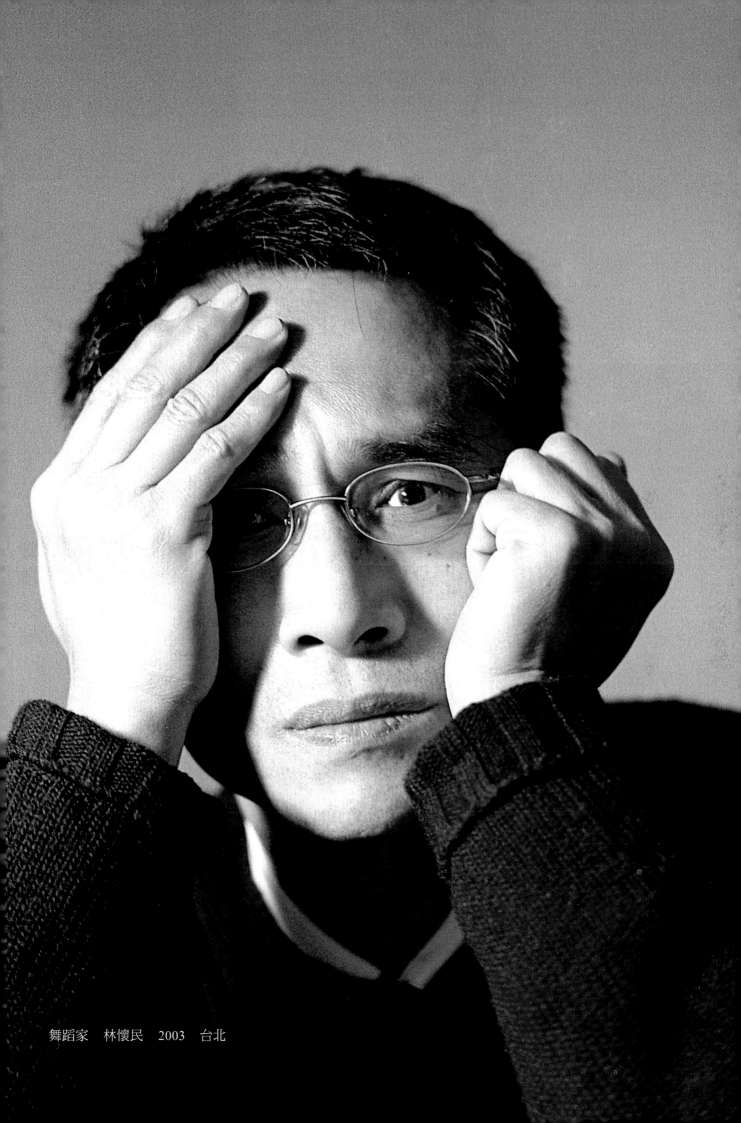

舞蹈家　林懷民　2003　台北

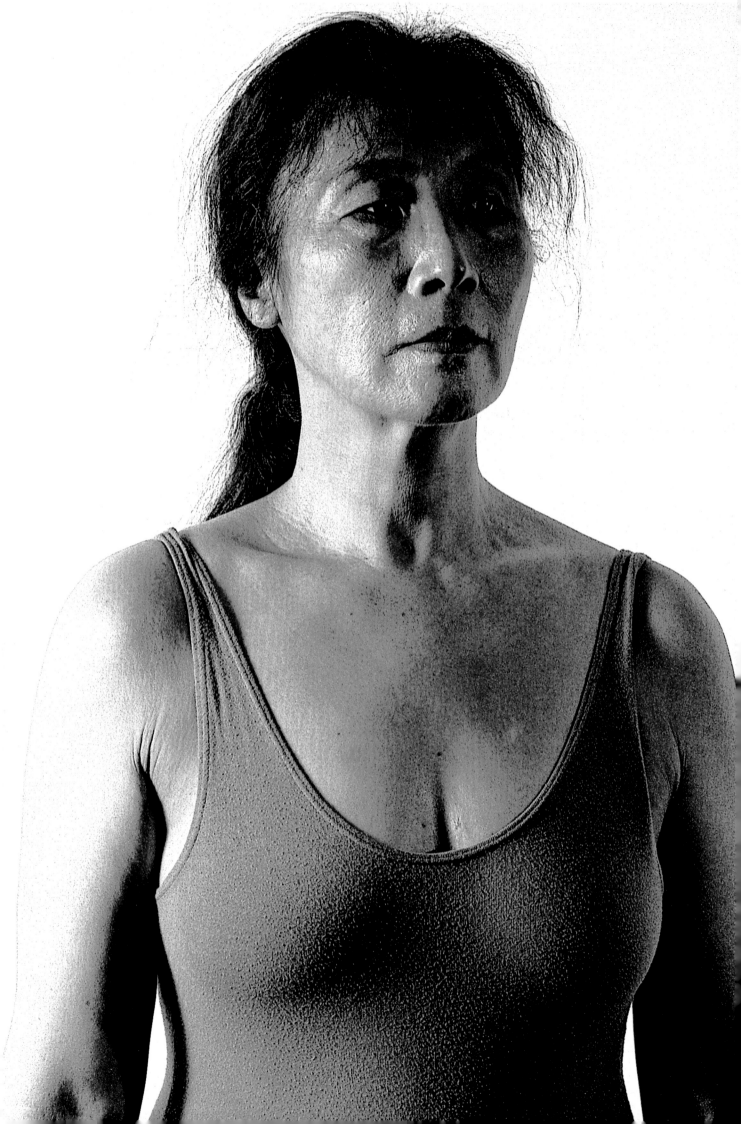

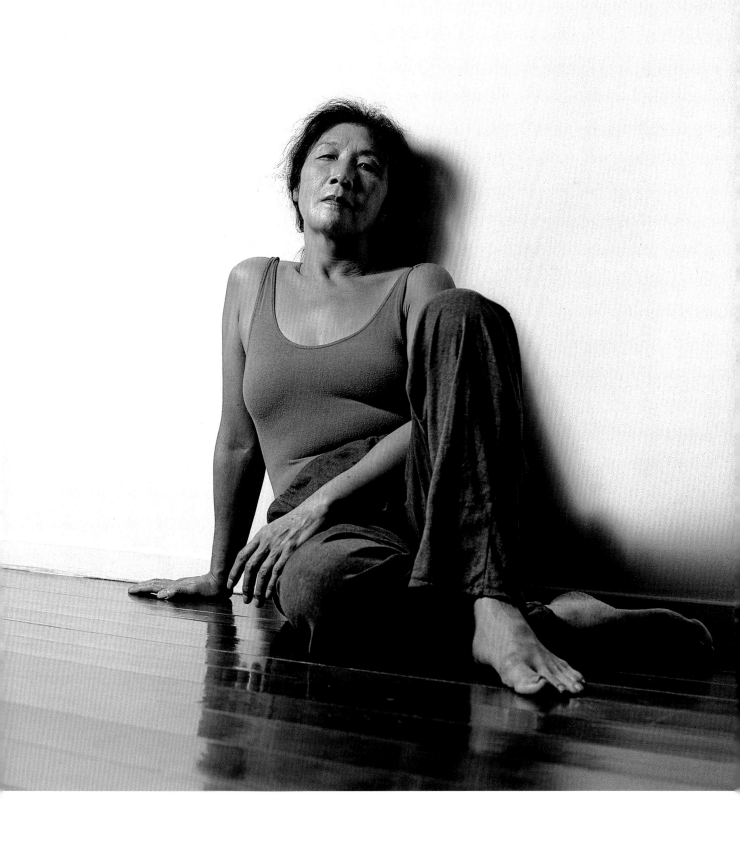

模特兒　林絲緞　2002　台北

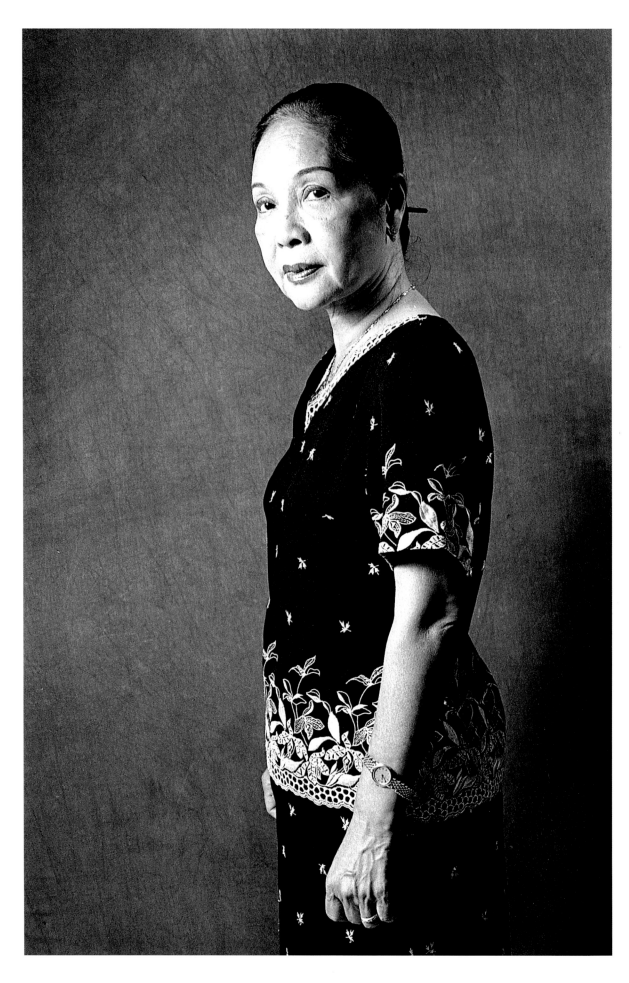

歌仔戲苦旦　廖瓊枝　2002　台北

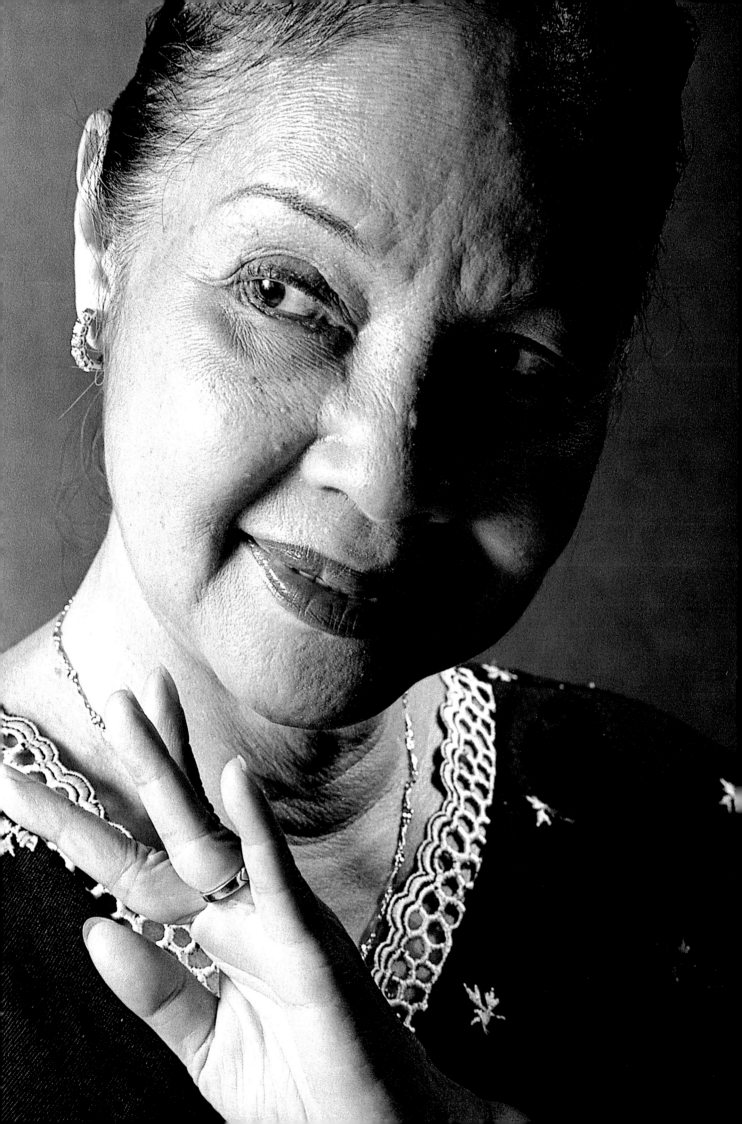

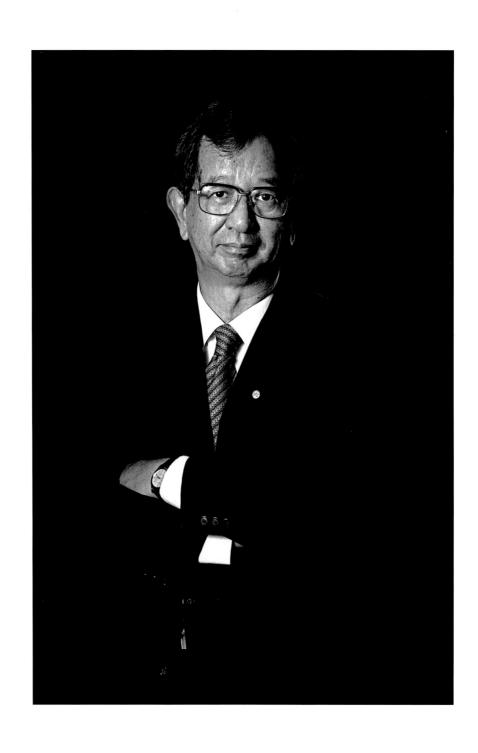

諾貝爾獎得主　中研院院長　李遠哲　2003　台北

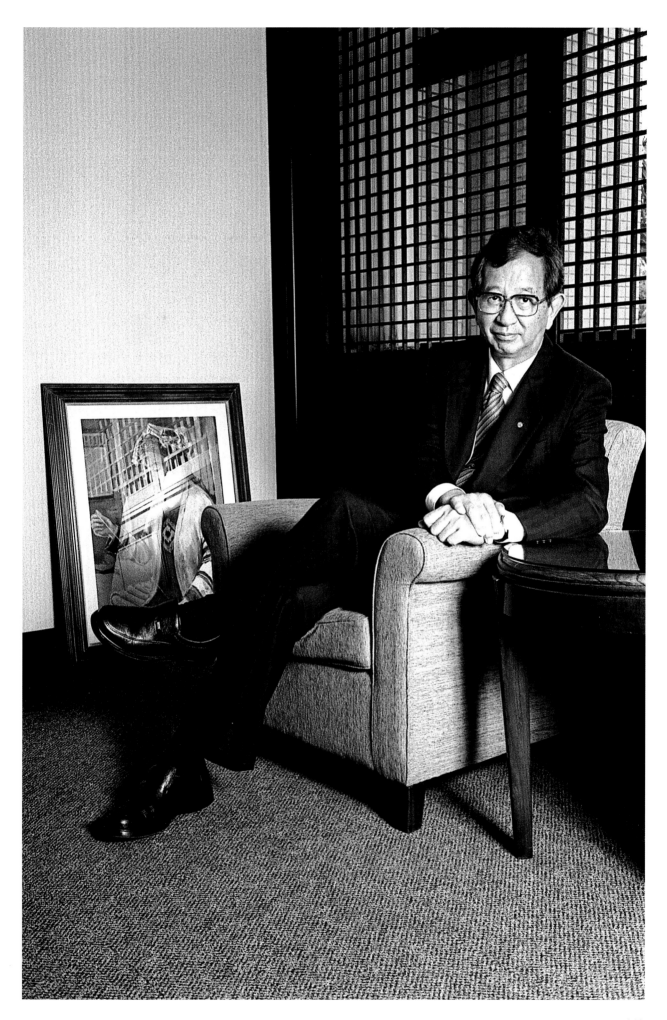

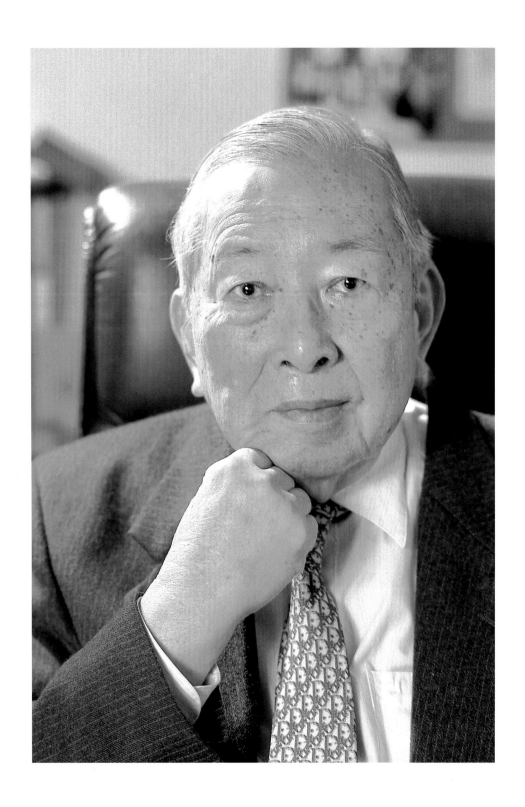

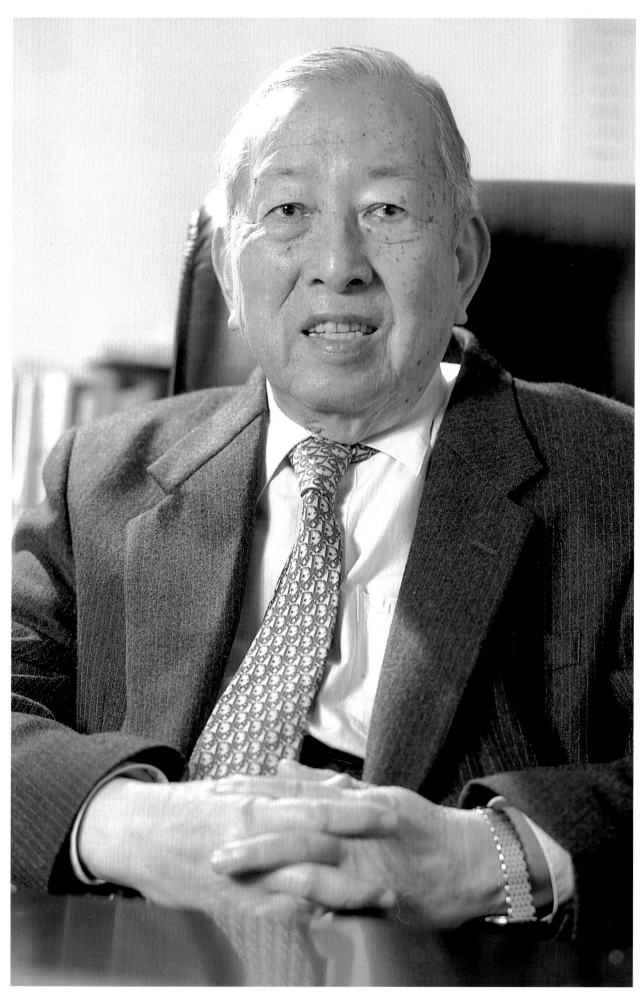

醫學院士　李鎮源　2001　台北

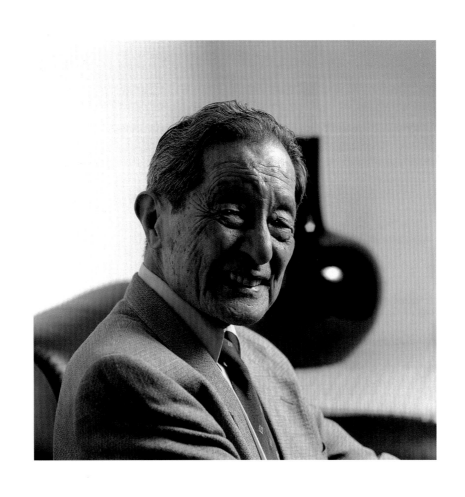

醫師　林宗義　2002　台北

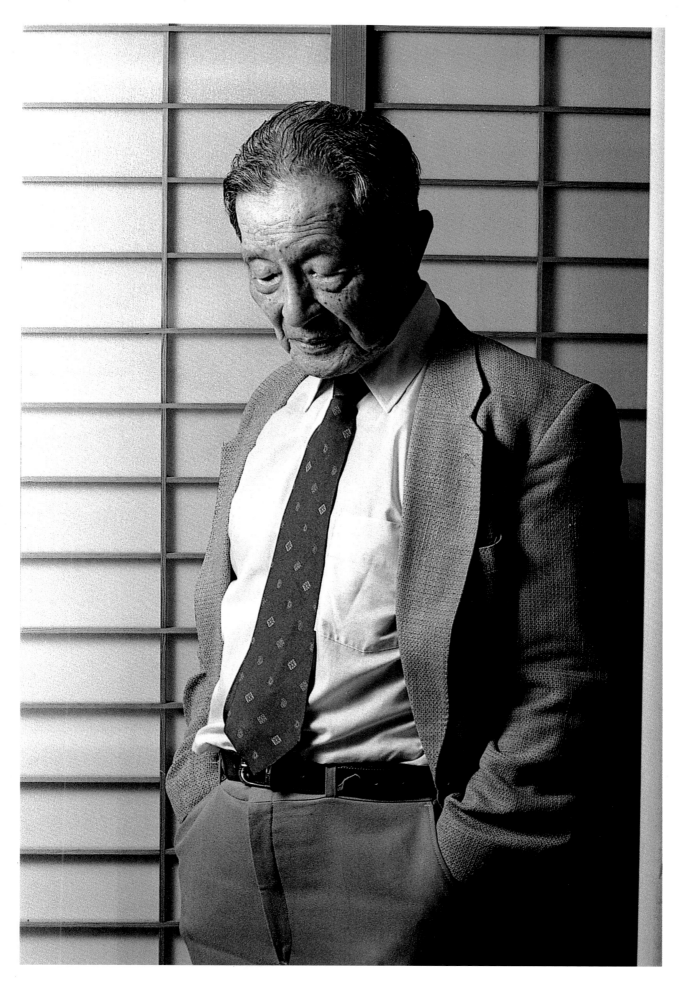

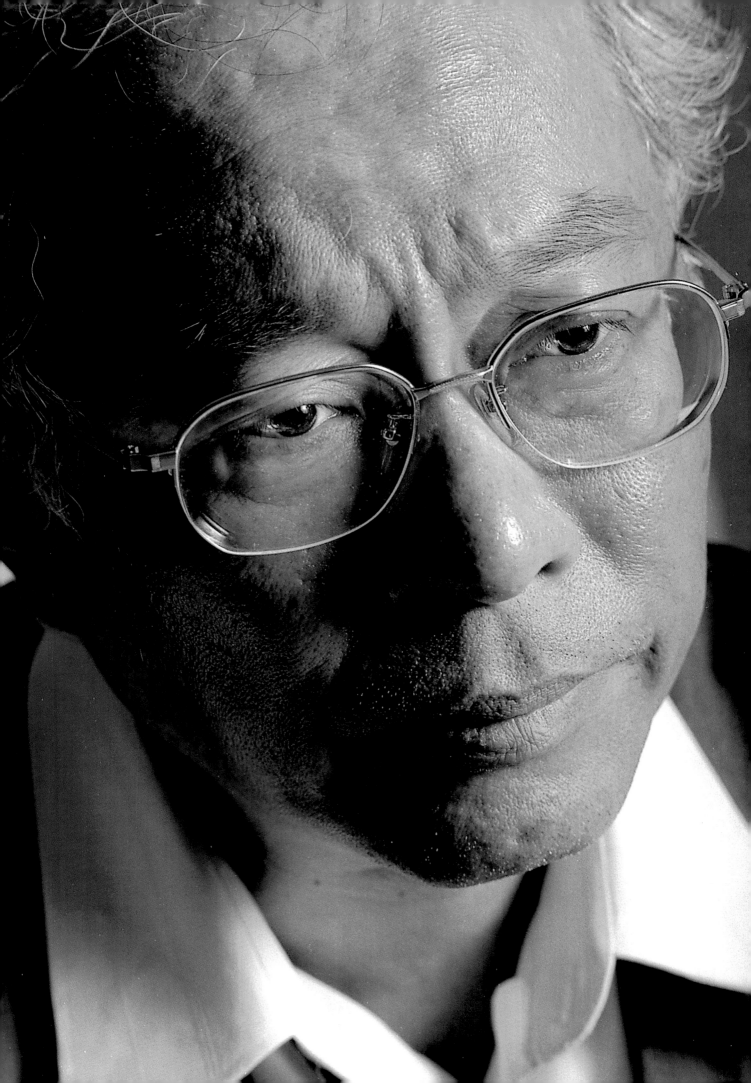

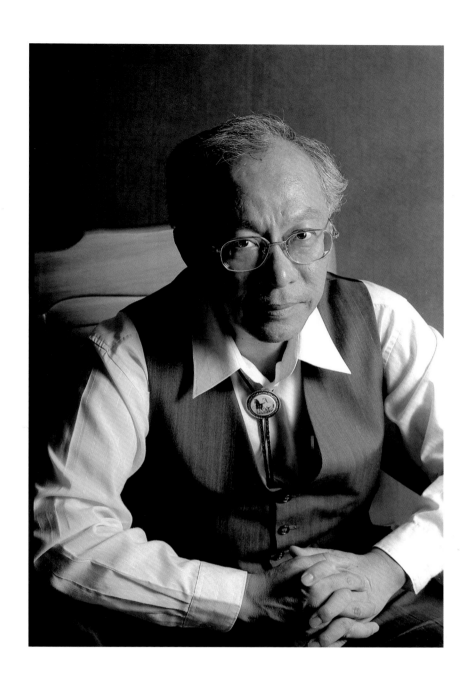

醫師作家　陳永興　2002　高雄

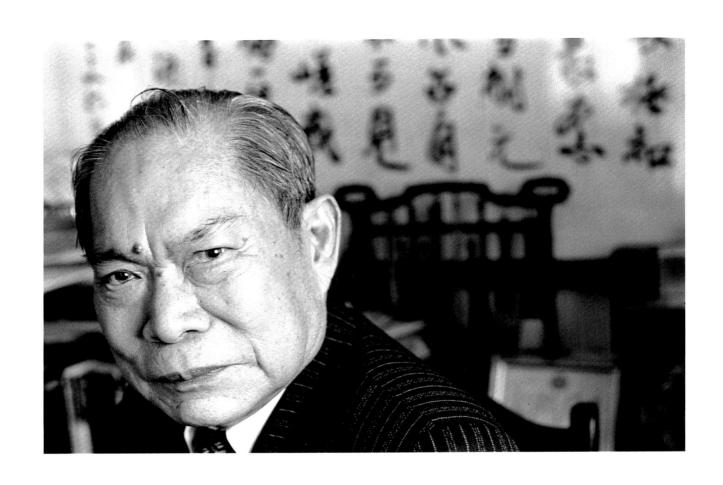

民俗學者　陳奇祿　2002　台北

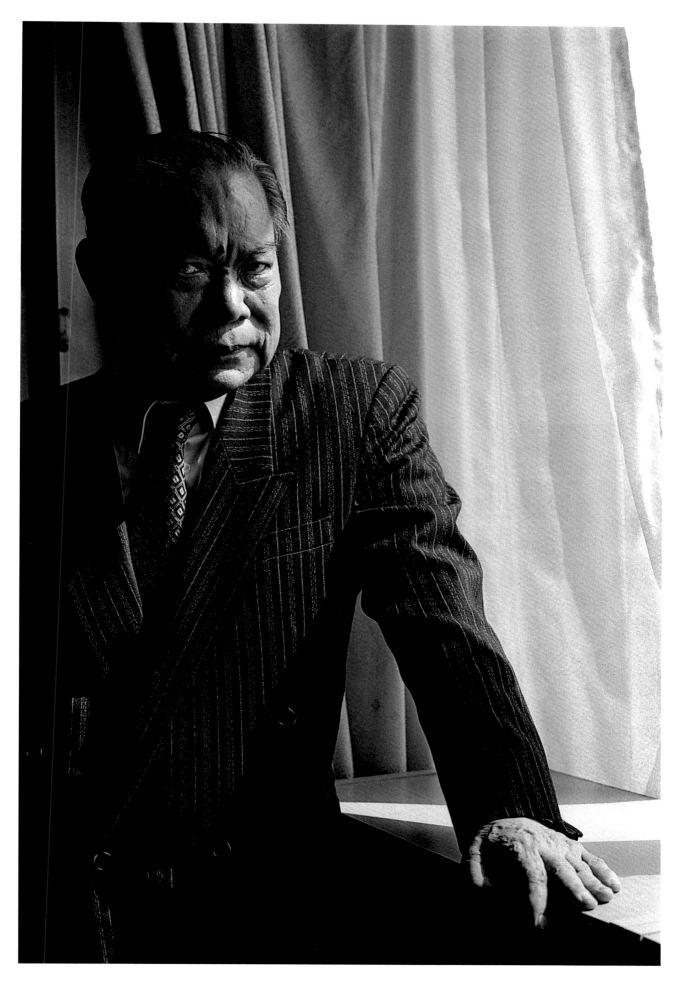

布袋戲大師　黃海岱　2002　雲林

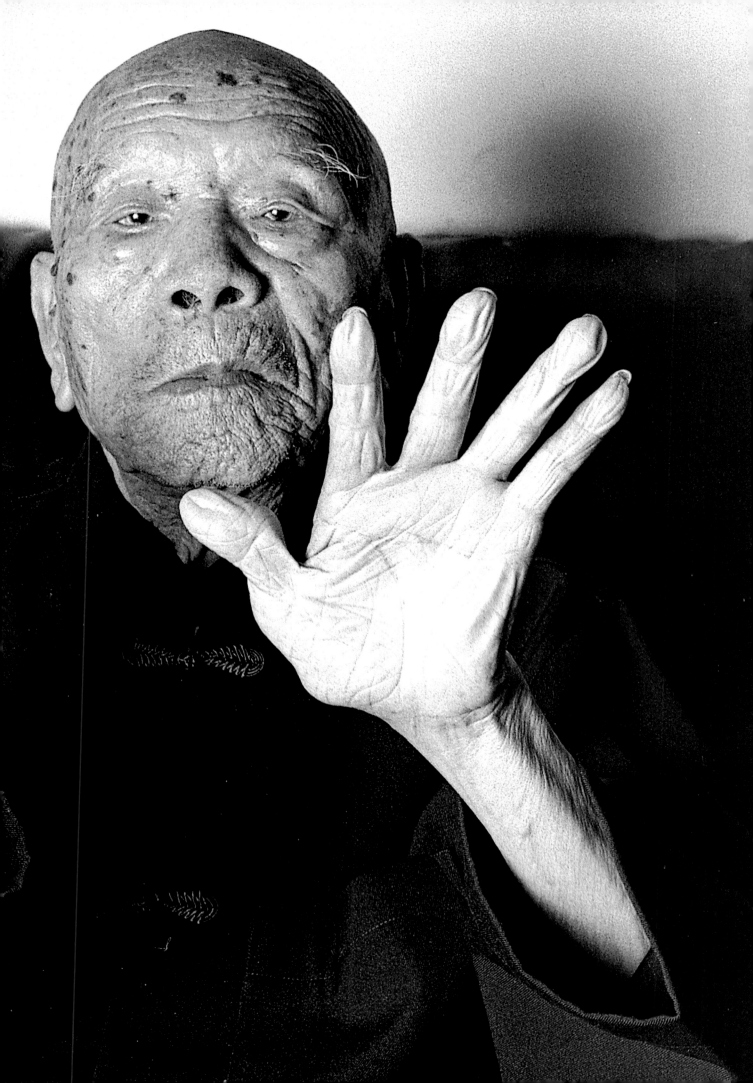

法醫　楊日松　2002　台北

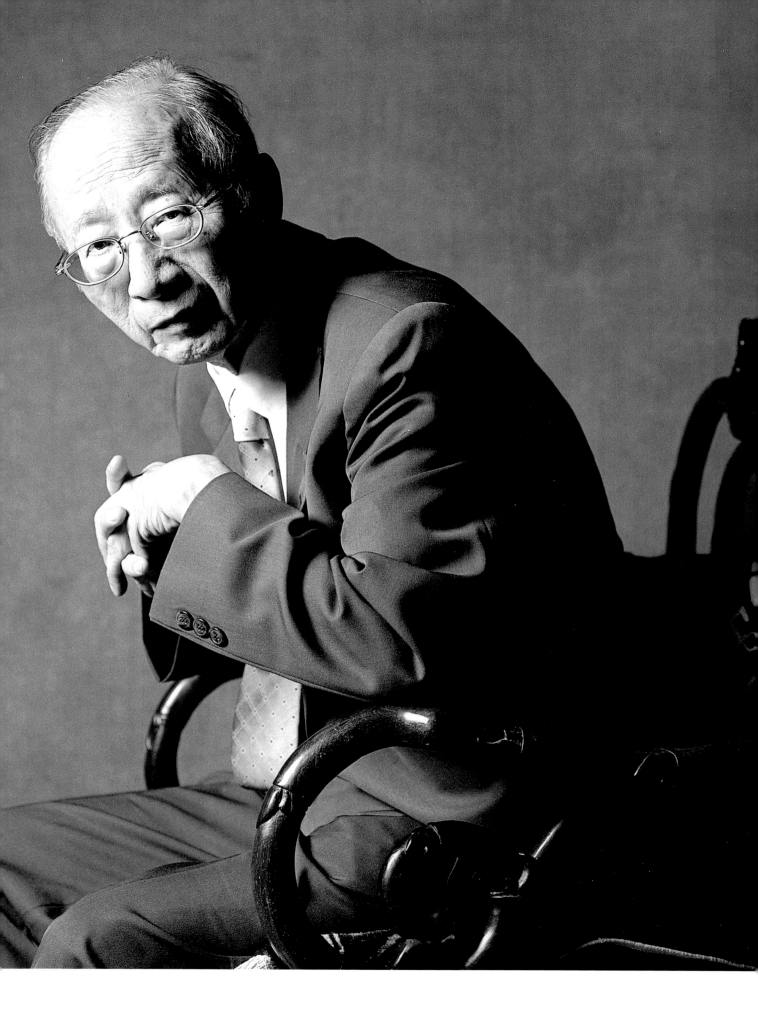

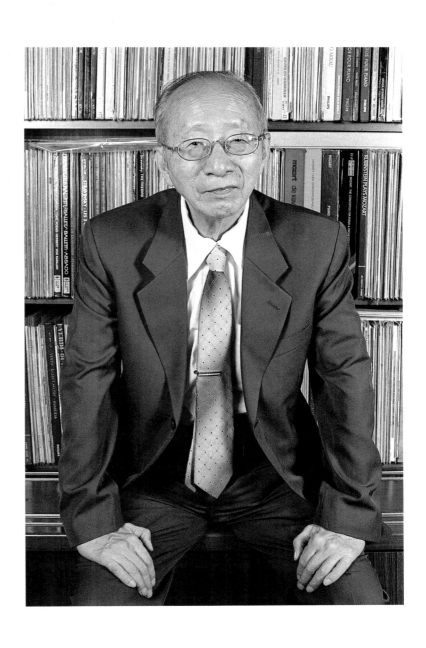

歷史學者　曹永和　2002　台北

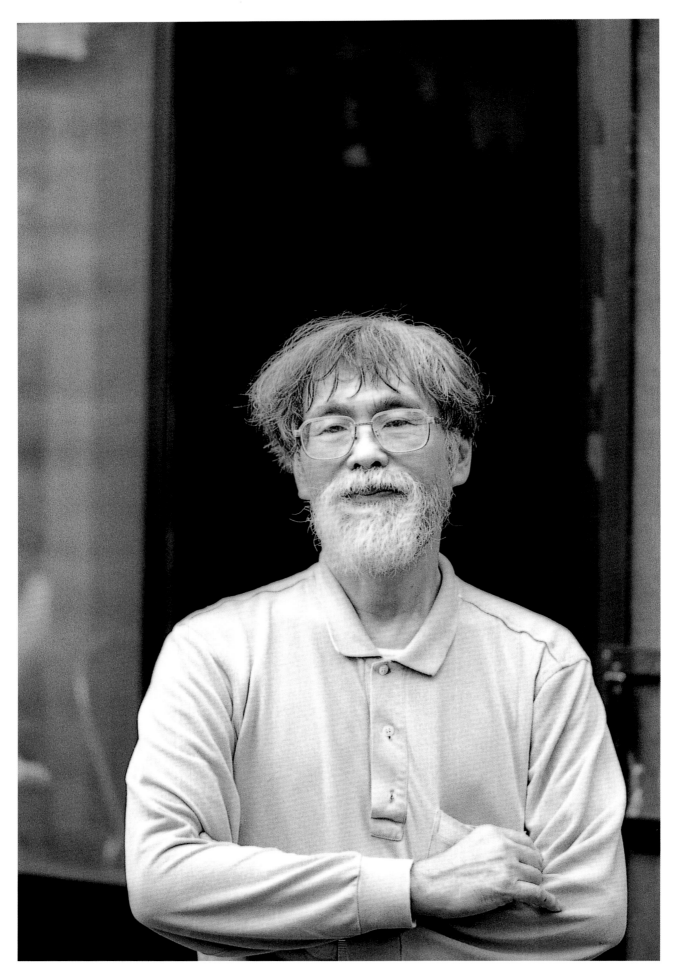

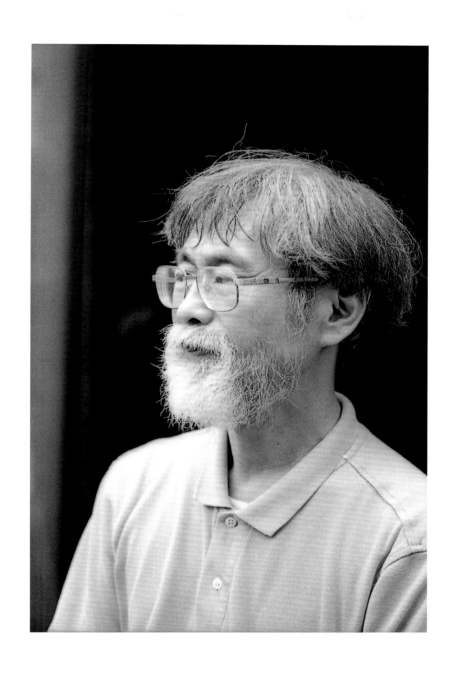

數學家　楊維哲　1999　台北

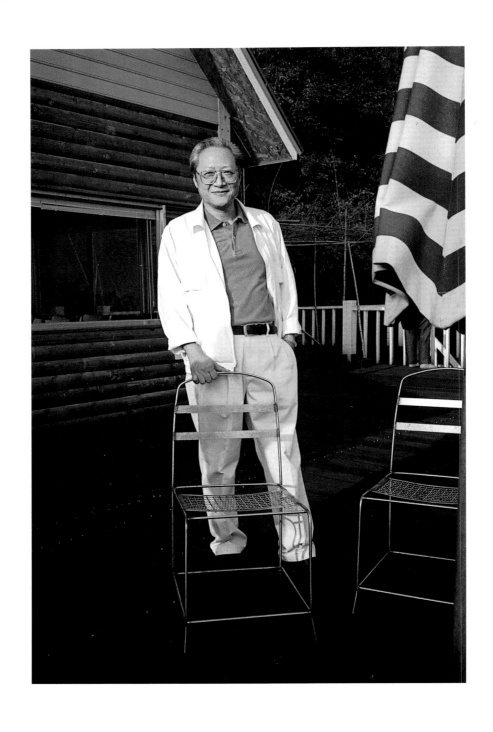

評論家　高信疆　2003　南投

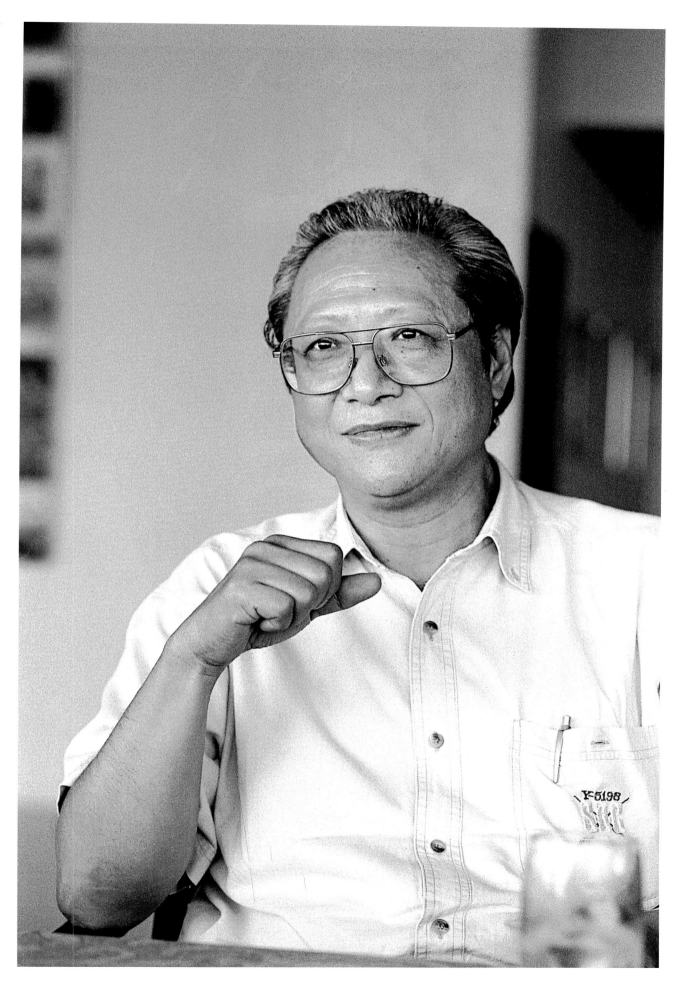

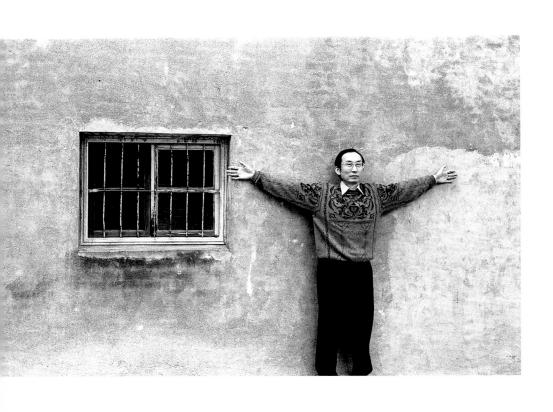

環保　曾貴海　2002　高雄

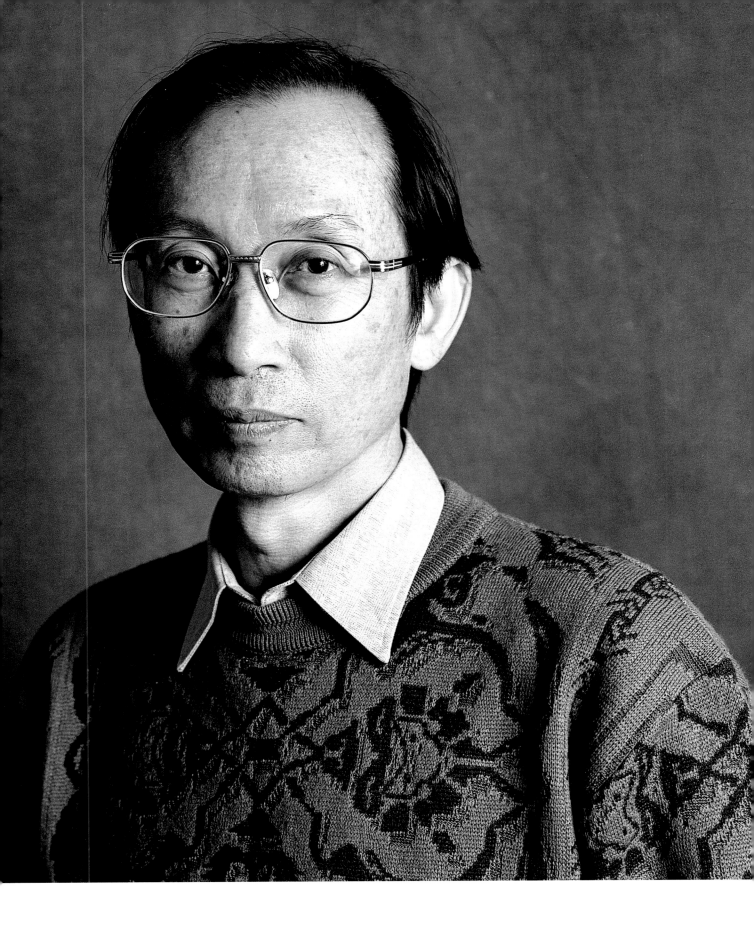

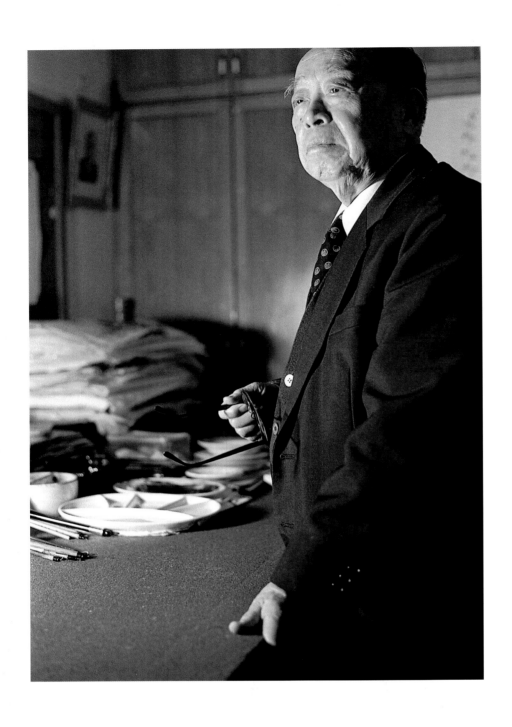

歷史博物館創始館長　劉先雲　2003　台北

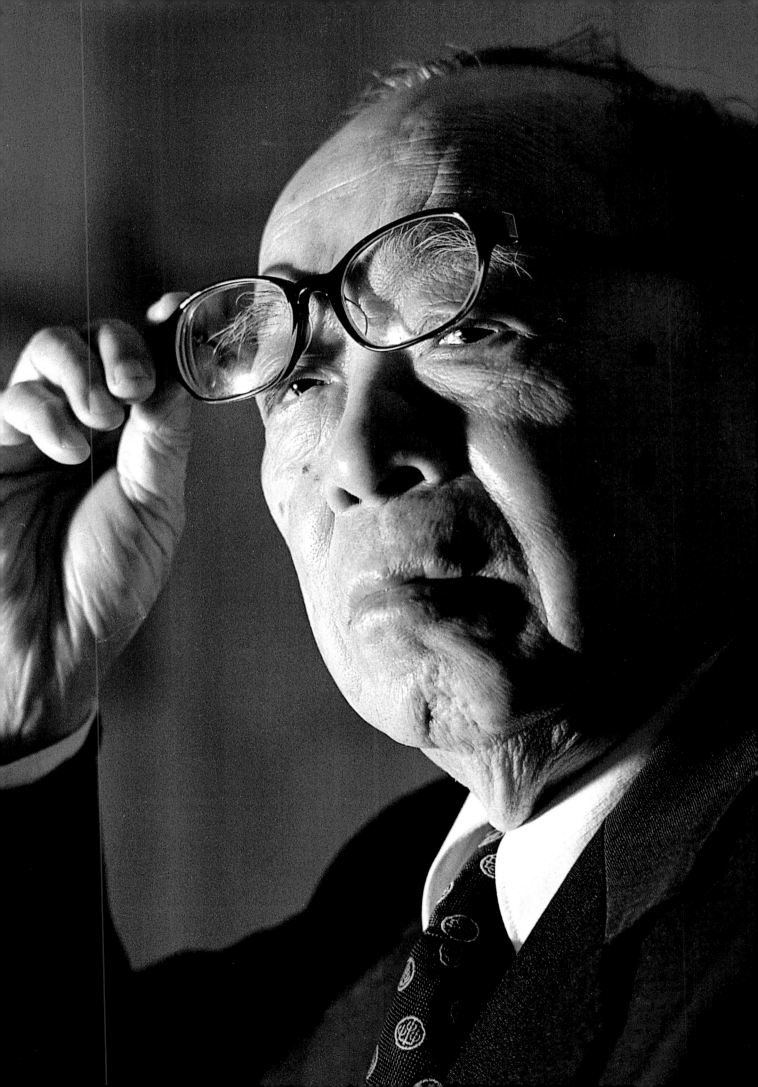

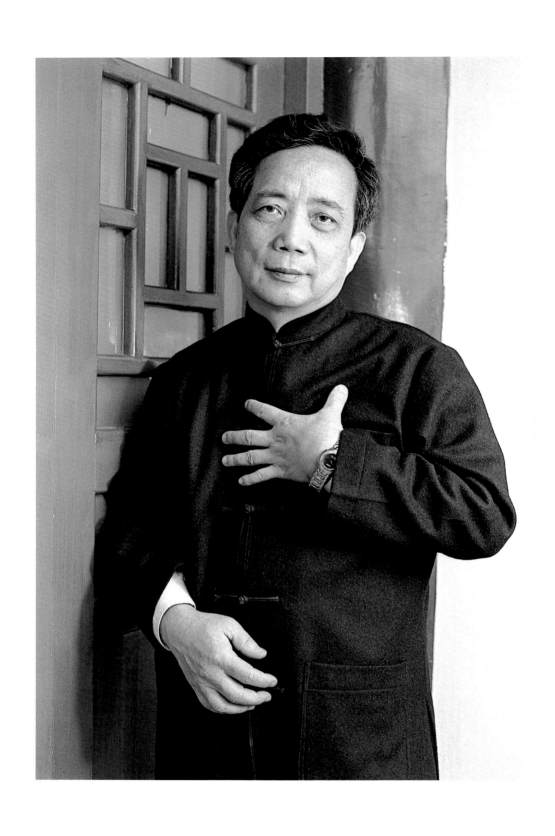

歷史博物館館長　黃光男　2003　台北

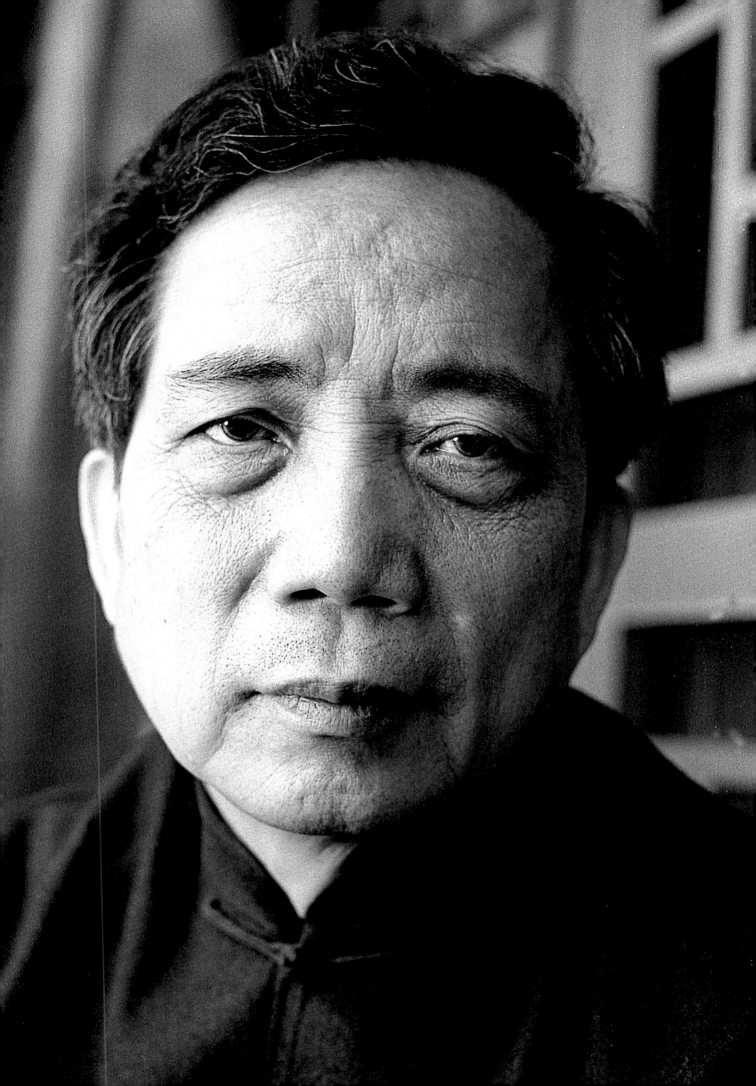

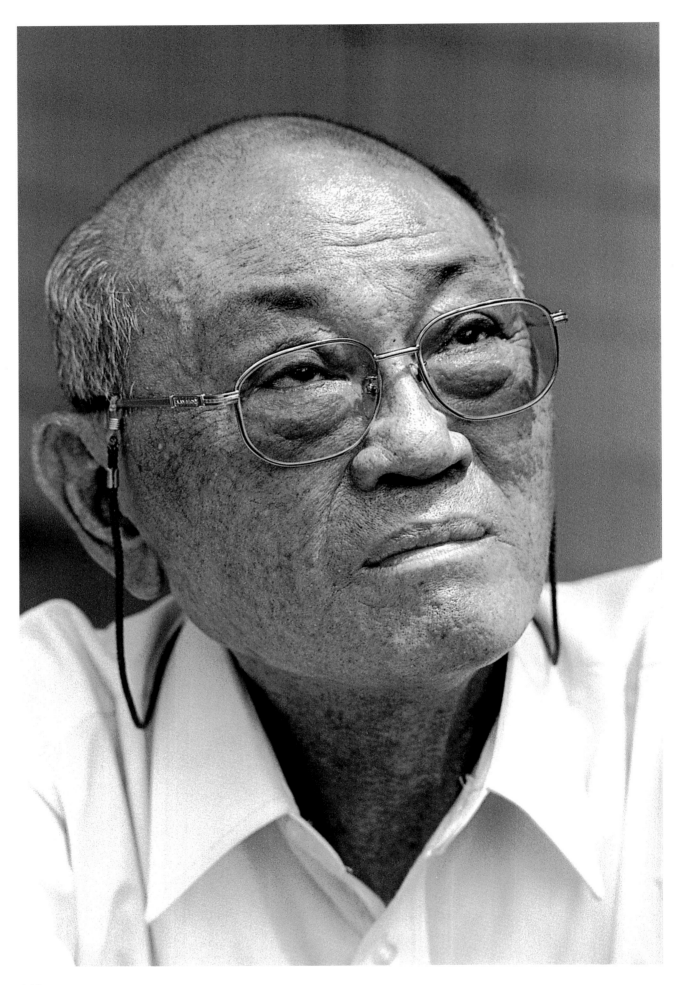

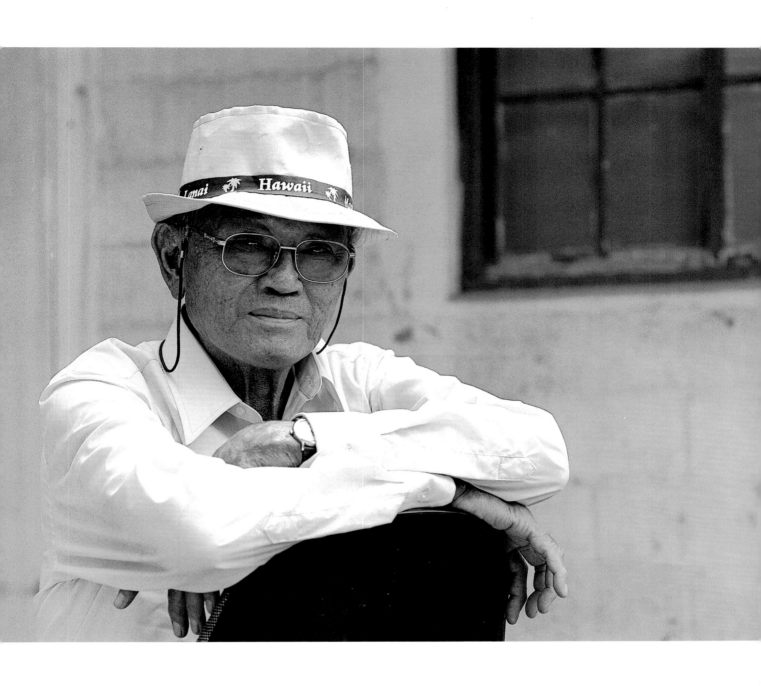

亞洲鐵人　楊傳廣　2002　高雄

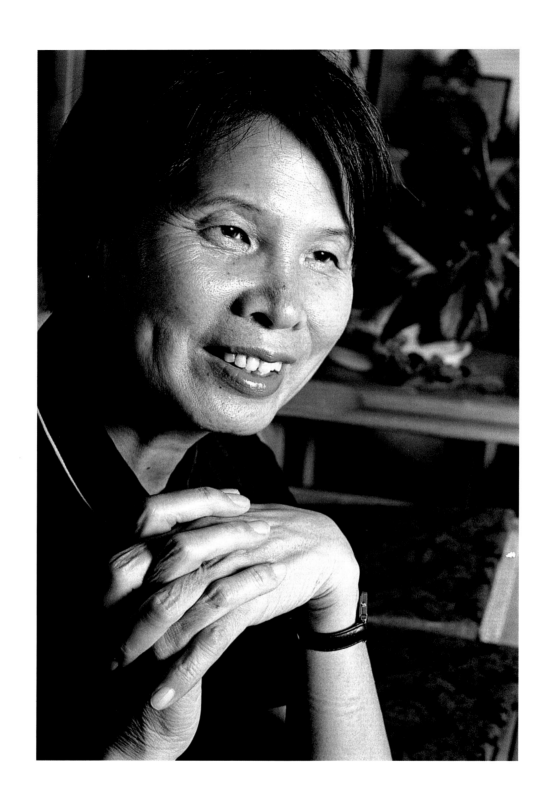

飛躍的羚羊　紀政　2002　台北

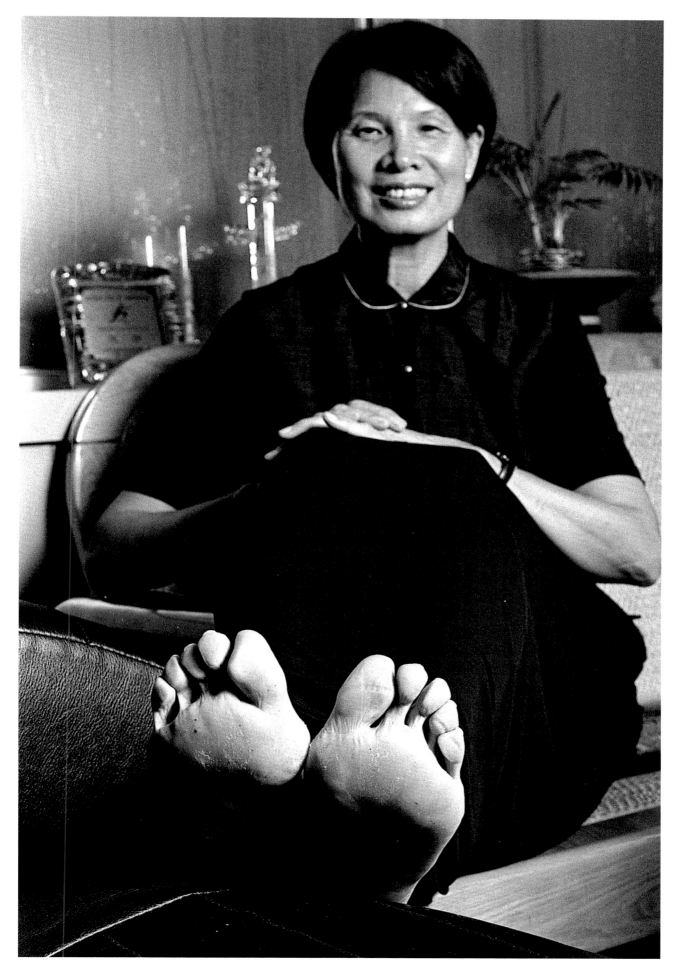

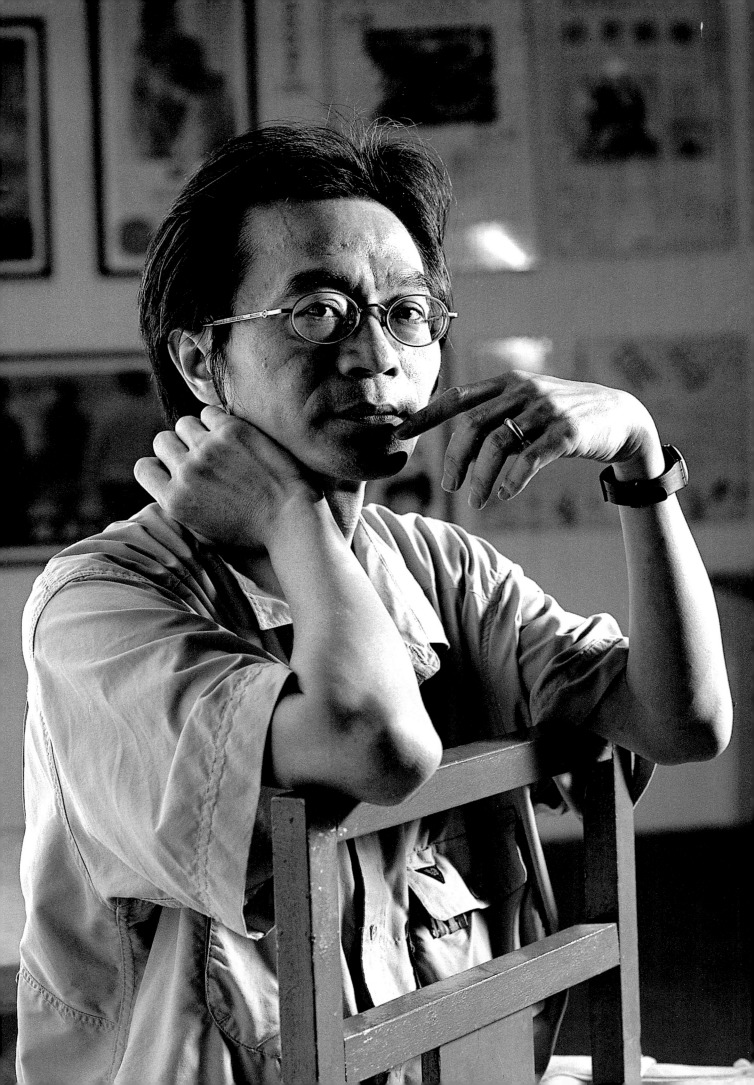

劇場表演　李國修　2002　台北

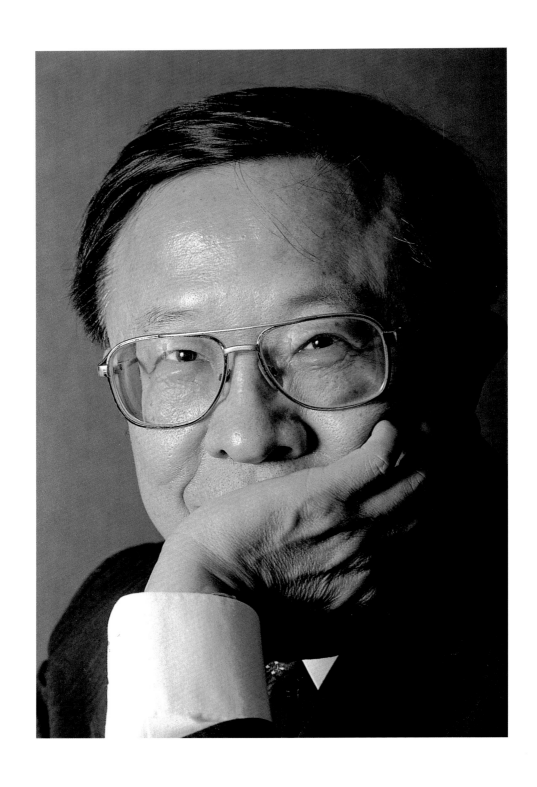

天下雜誌　高希均　2002　台北

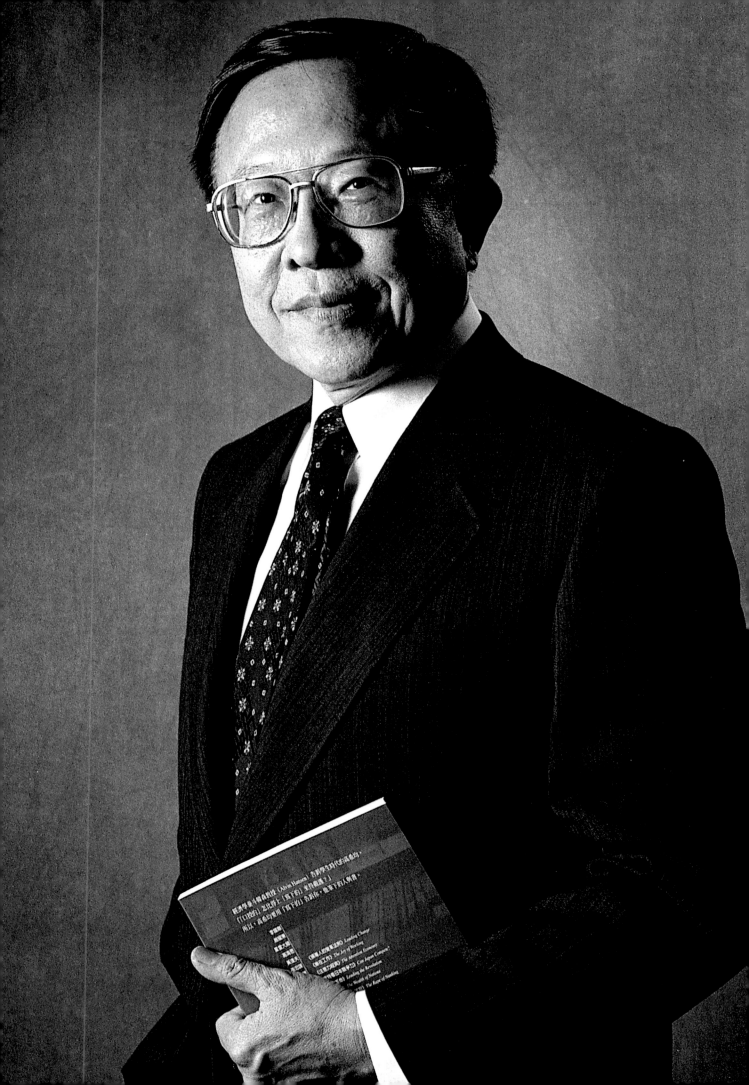

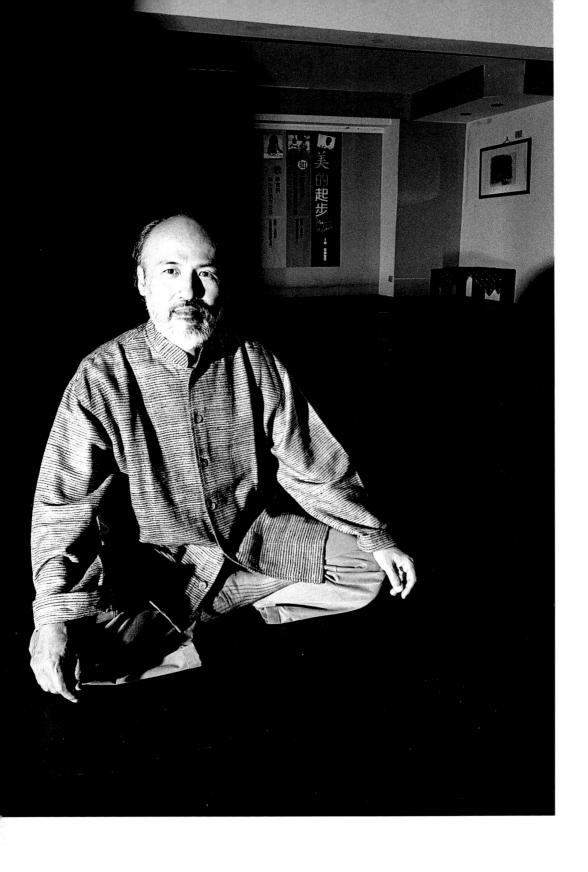

雄獅美術　李賢文　2003　台北

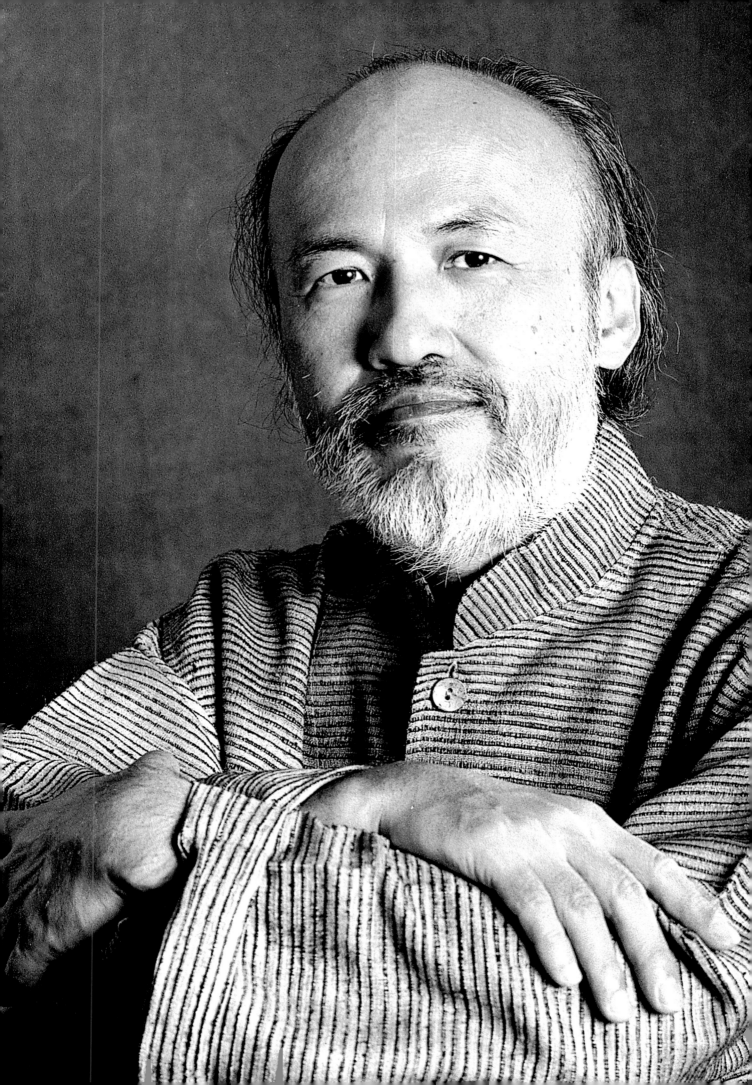

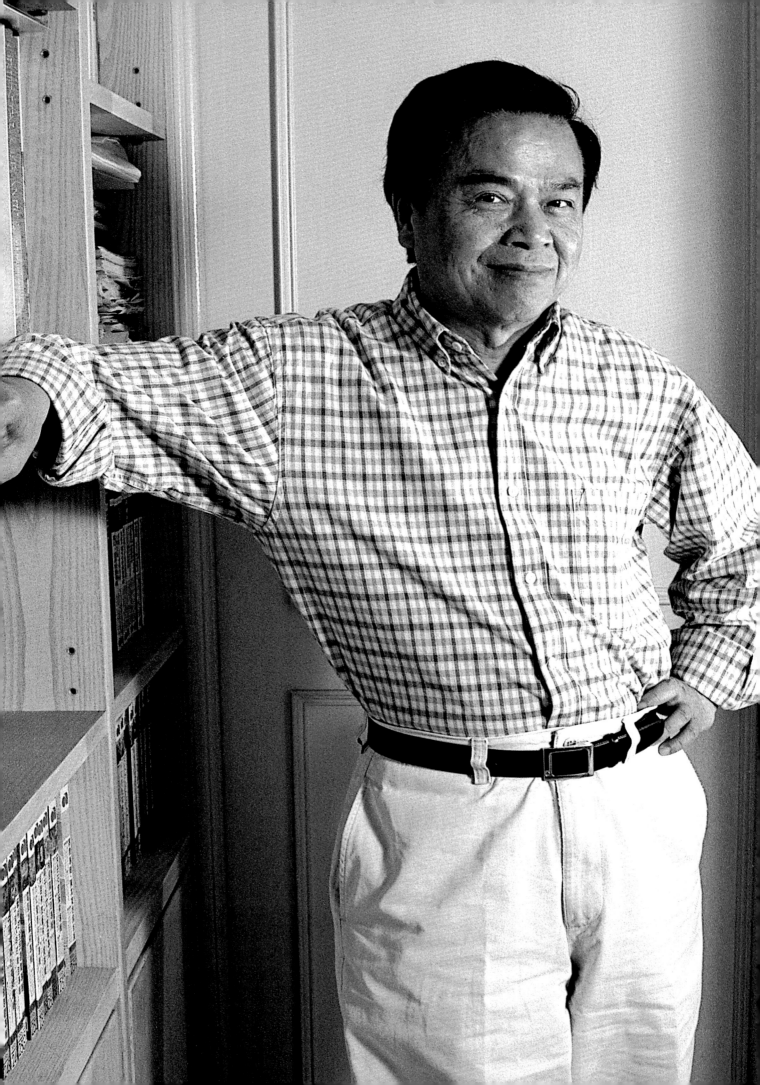

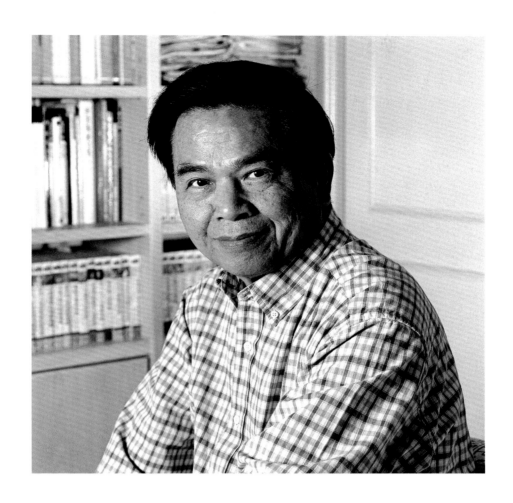

藝術家雜誌　何政廣　2003　台北

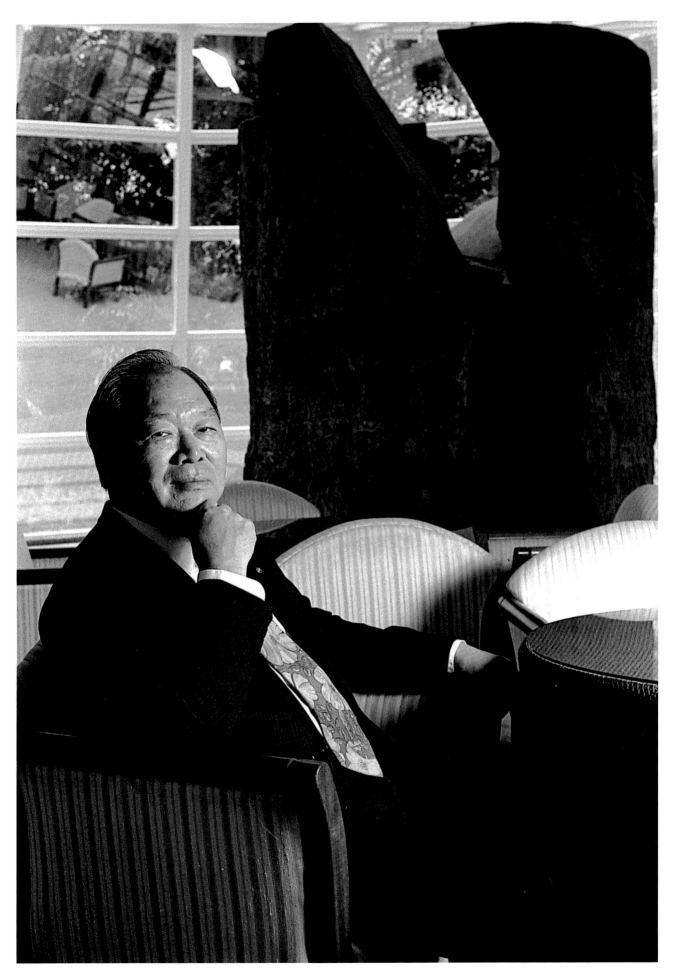

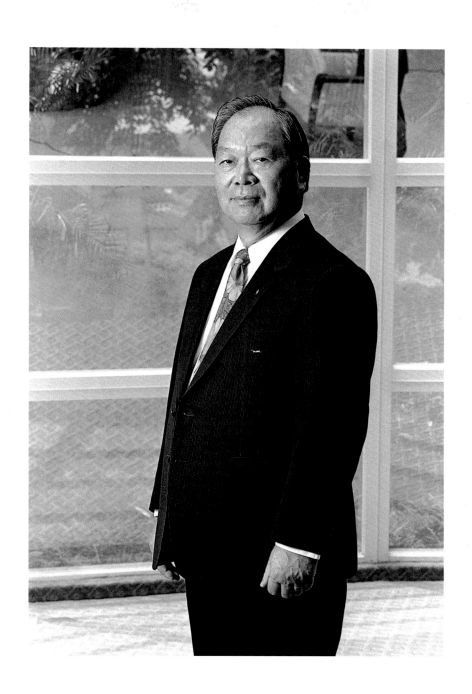

收藏家　葉榮嘉　2002　新竹

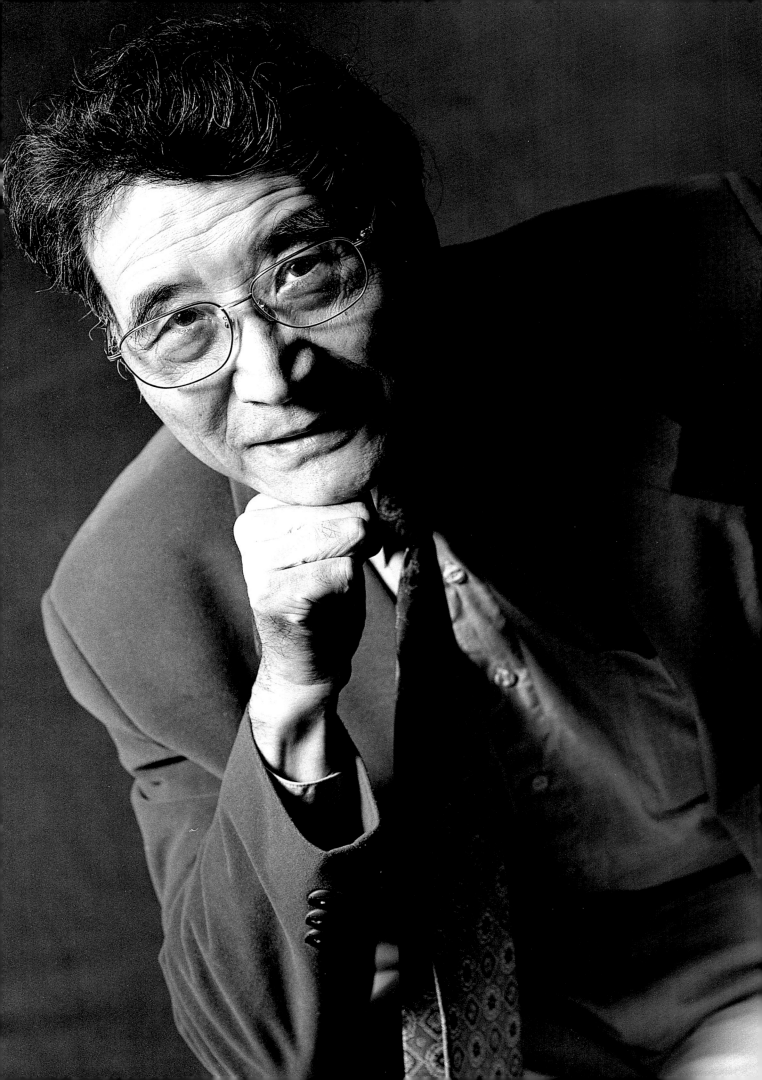

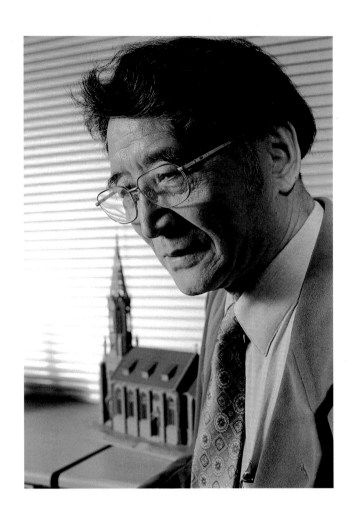

建築師　漢寶德　2002　台北

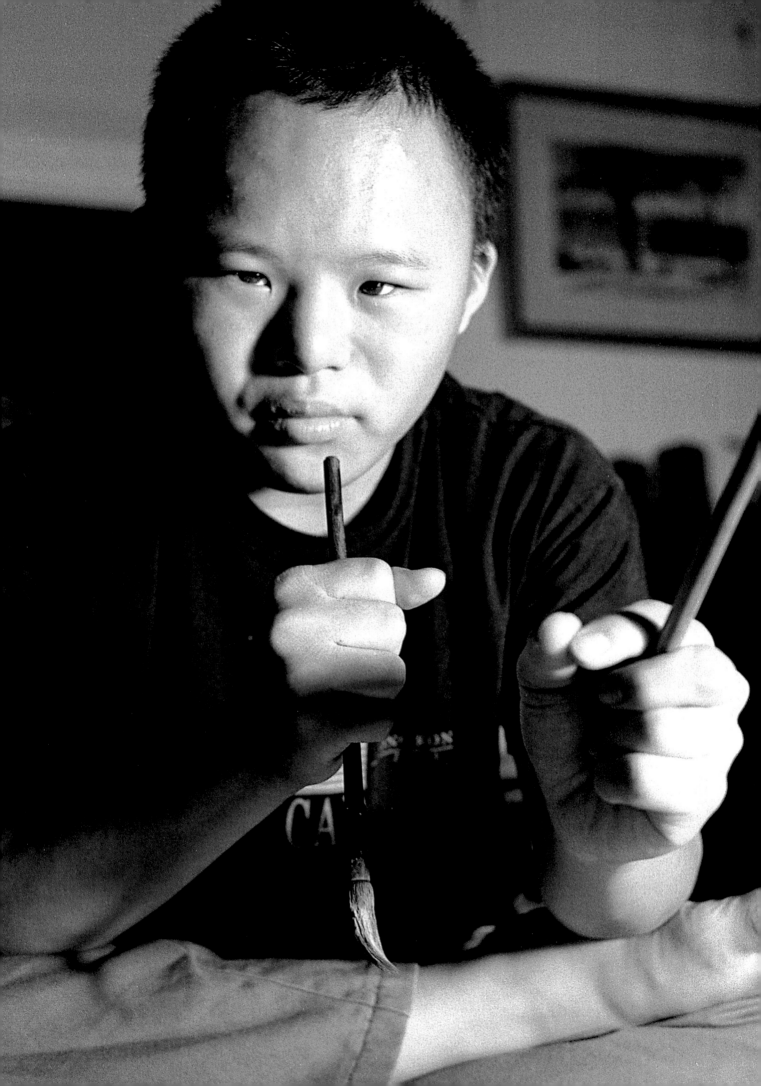

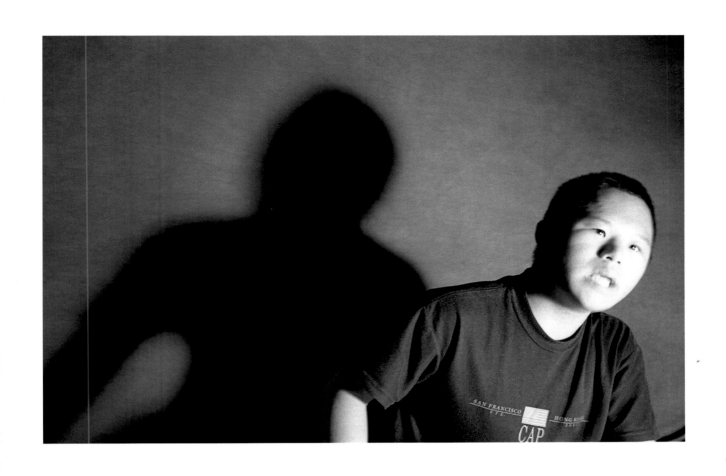

唐氏症小孩　林冠廷　2003　台東

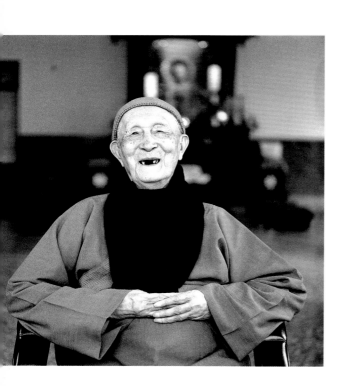

宗教家　印順導師　2002　台中

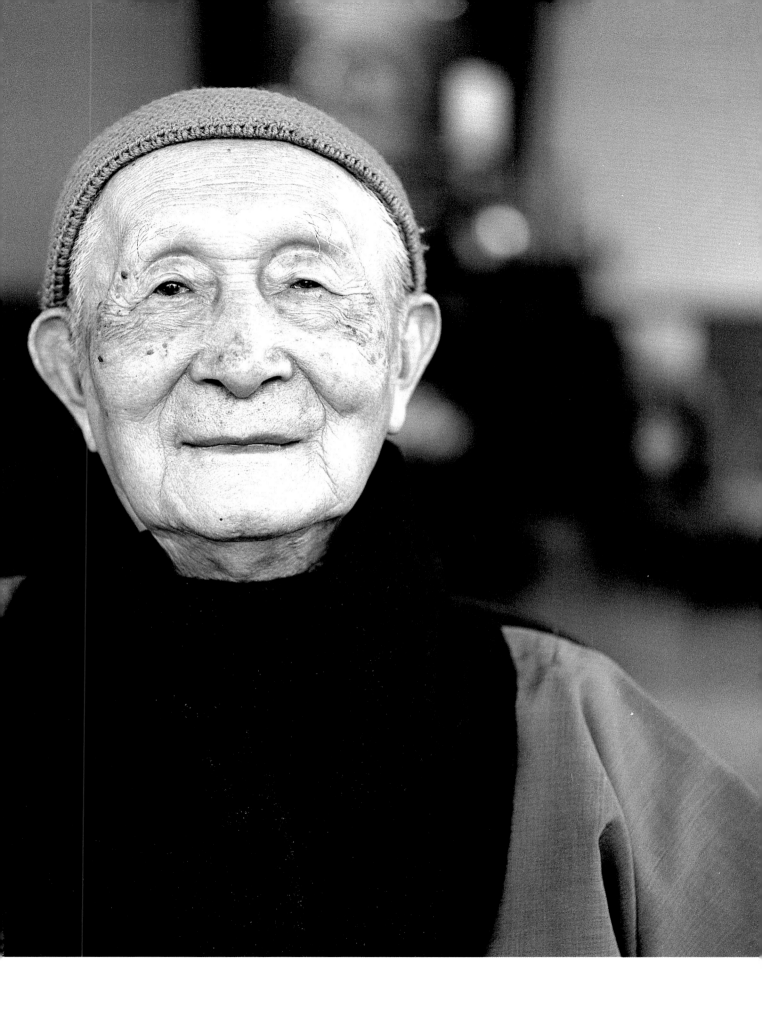

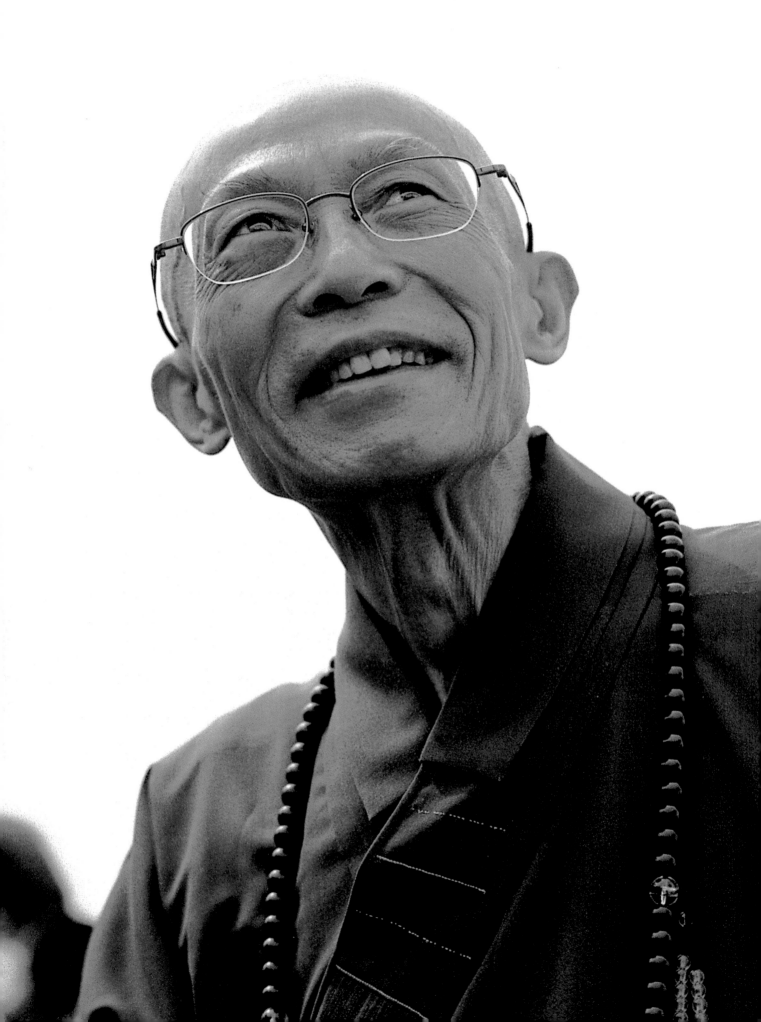

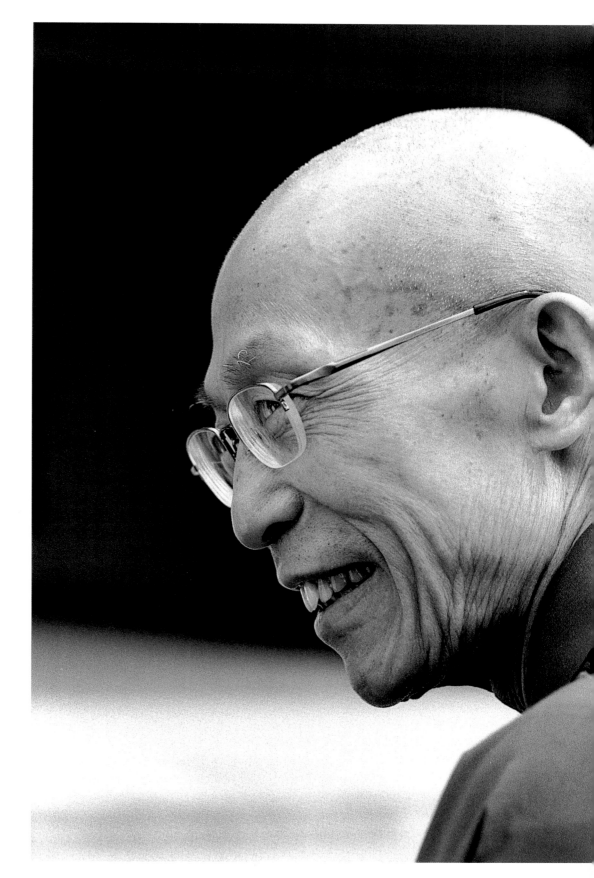

宗教家　聖嚴法師
2003　台北

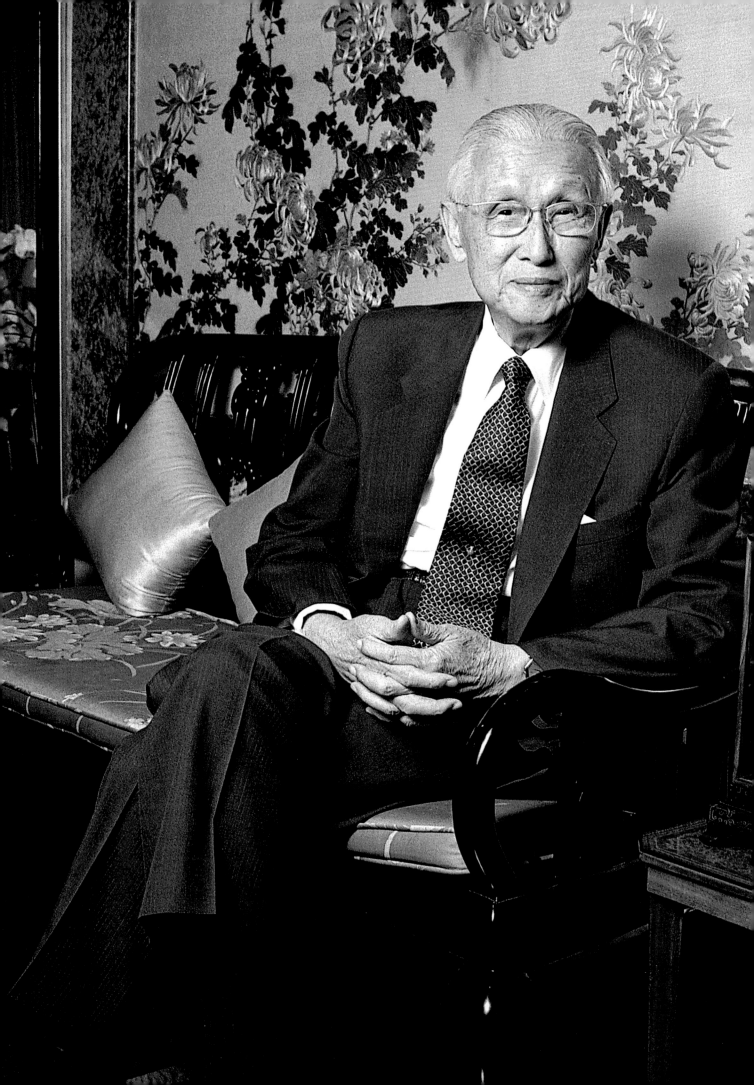

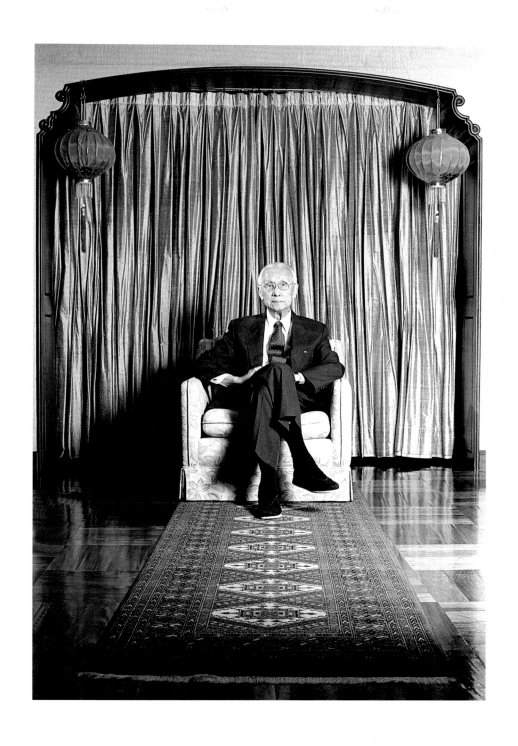

企業家　辜振甫　2002　台北

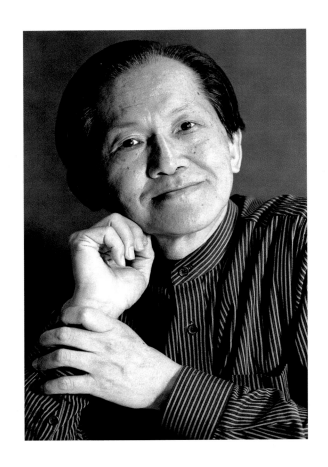

中國文化研究　傅申
2003　台北

藝評　陸蓉之
2003　台北

牧師　高俊明　牧師娘　高李麗珍　2001　台北

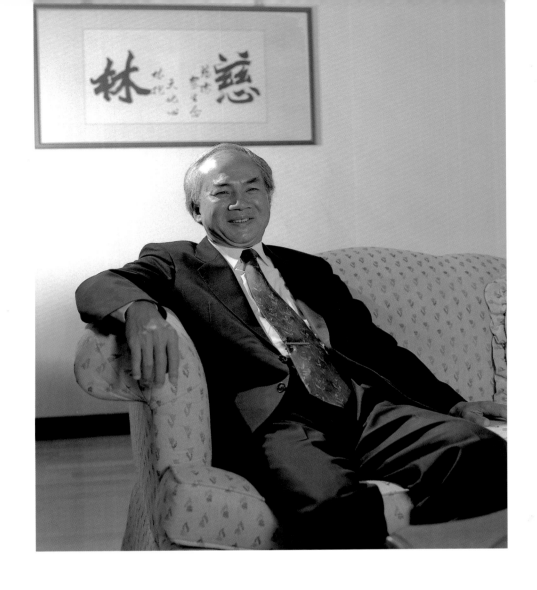

前民進黨主席　林義雄　2001　台北

總統府資政　彭明敏　2001　台北

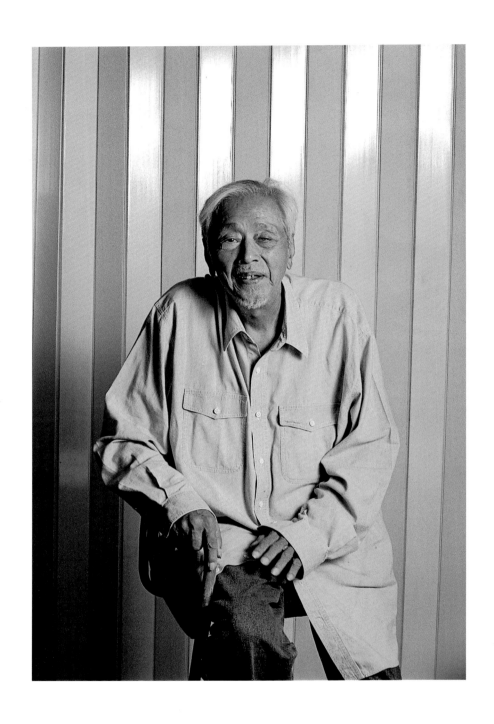

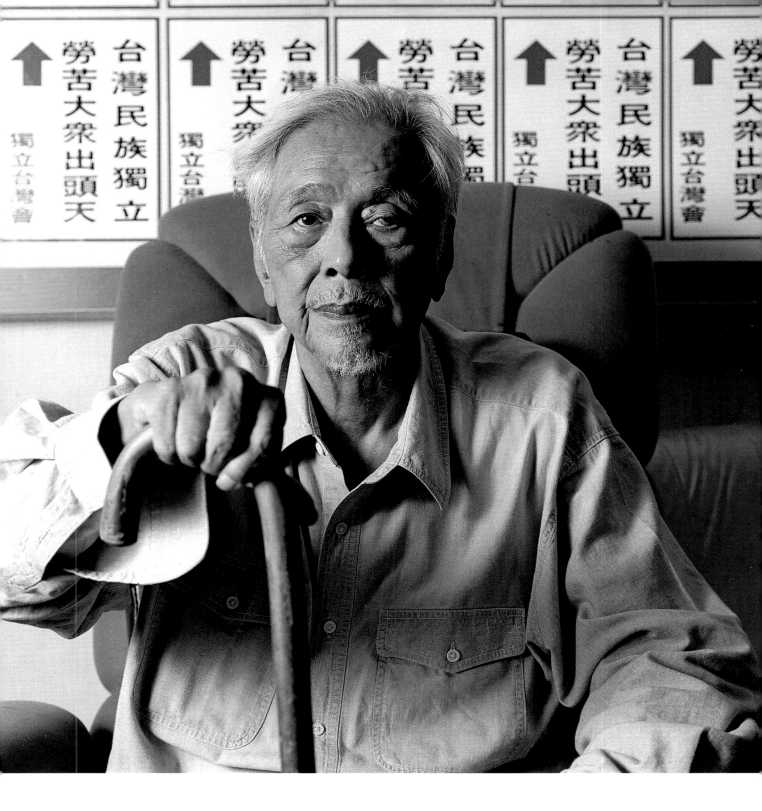

人權運動者　史明　2002　台北

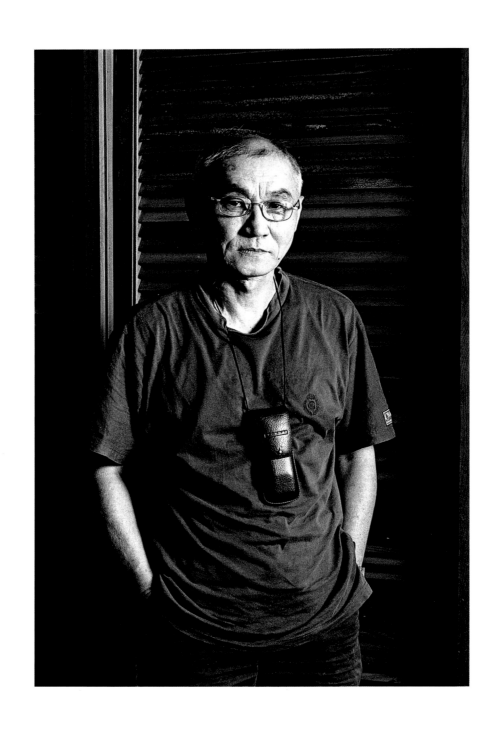

人權運動者　黃文雄　2002　台北

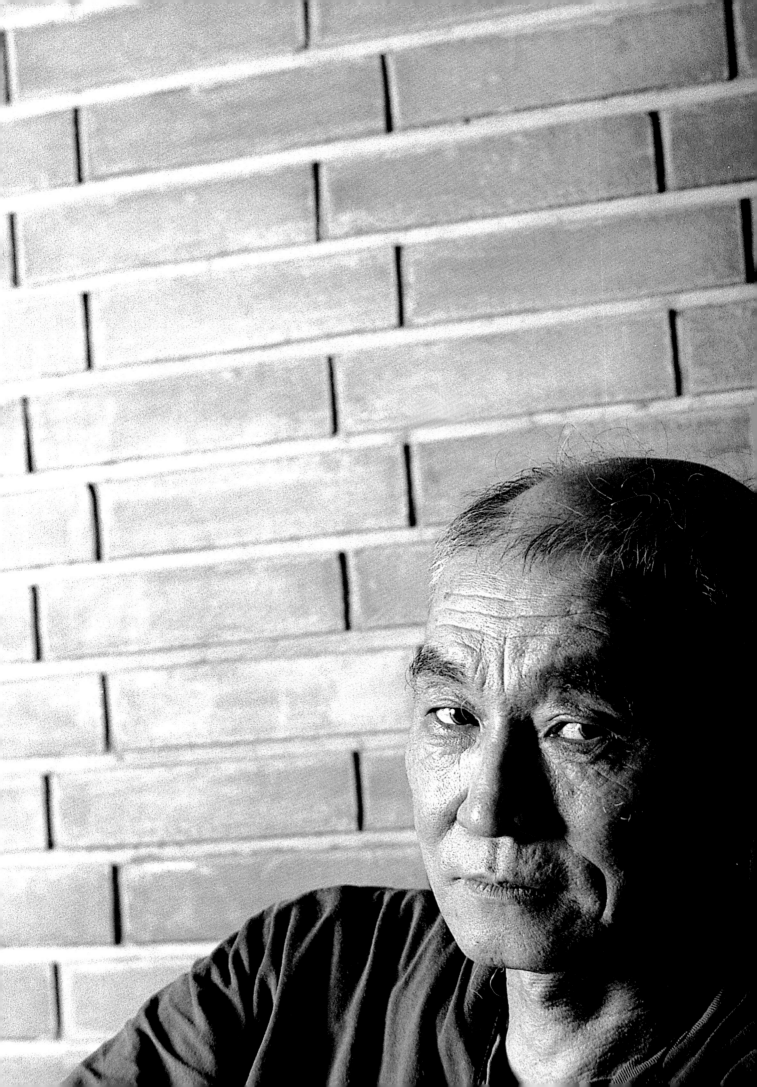

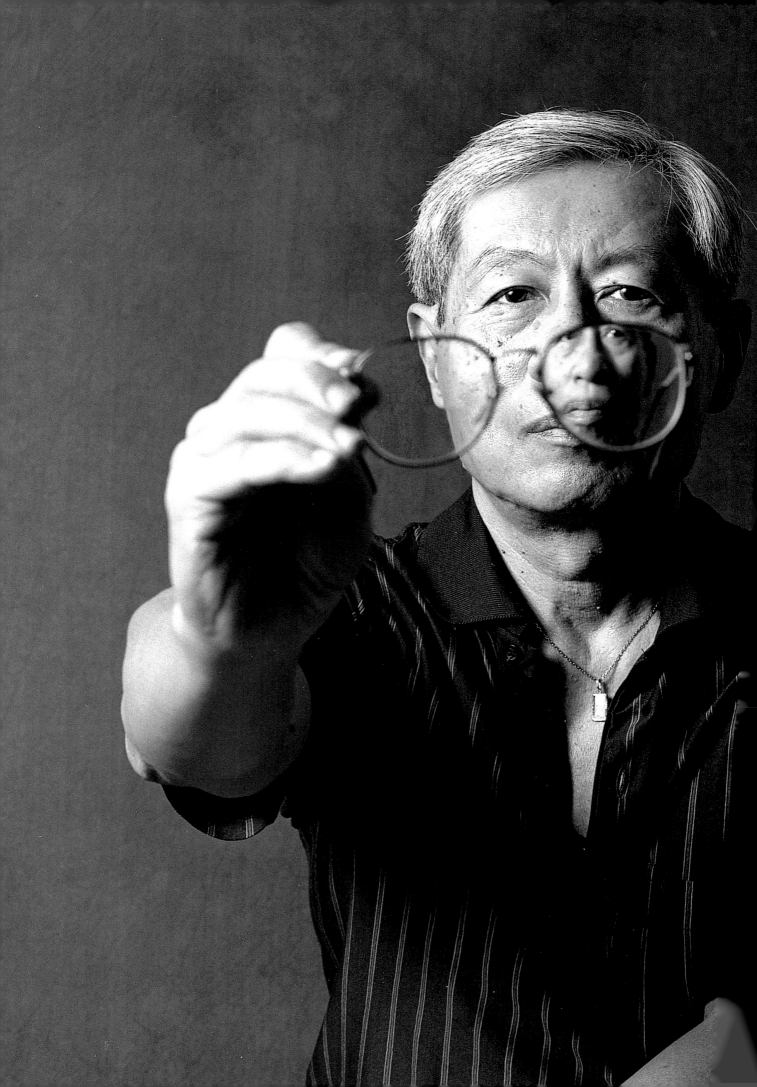

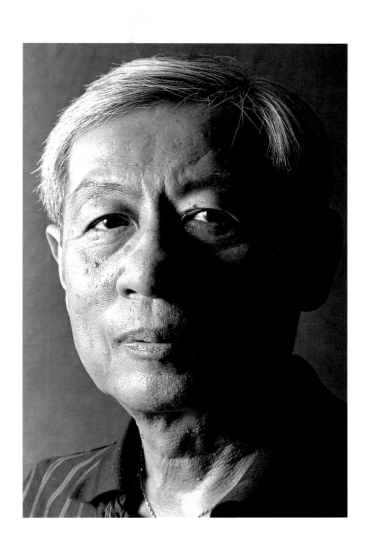

人權運動者　鄭自財　2002　台北

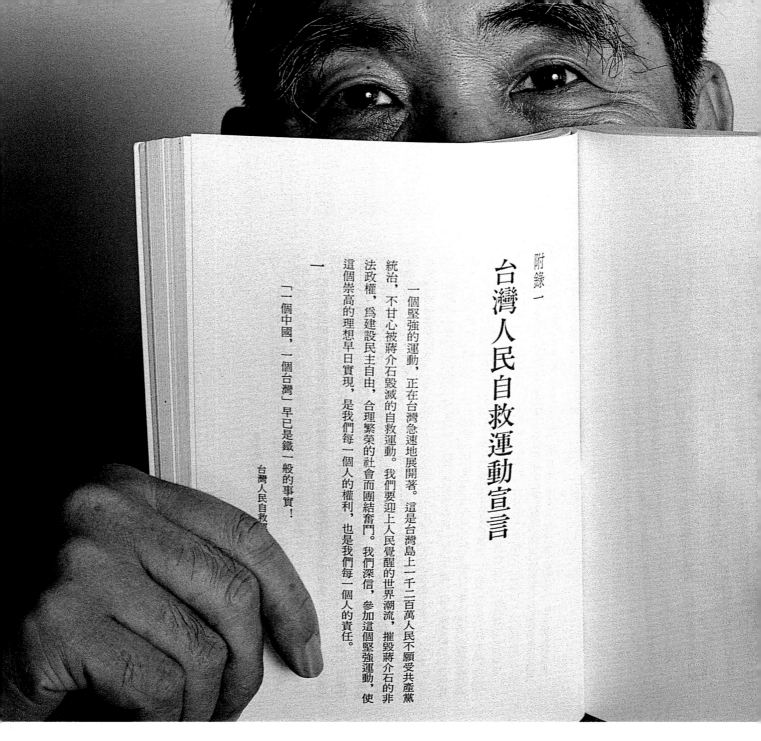

附錄 一

台灣人民自救運動宣言

一個堅強的運動，正在台灣急速地展開著。這是台灣島上一千二百萬人民不願受共產黨統治，不甘心被蔣介石毀滅的自救運動。我們要迎上人民覺醒的世界潮流，摧毀蔣介石的非法政權，為建設民主自由，合理繁榮的社會而團結奮鬥。我們深信，參加這個堅強運動，使這個崇高的理想早日實現，是我們每一個人的權利，也是我們每一個人的責任。

一

「一個中國，一個台灣」早已是鐵一般的事實！

台灣人民自救

人權運動者　謝聰敏　2002　台北

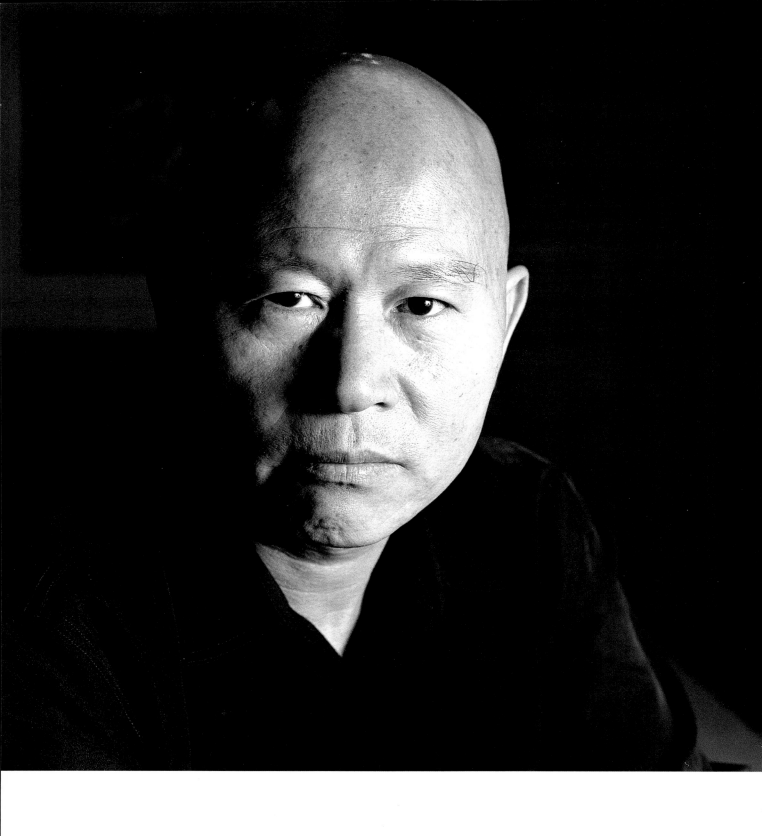

人權運動者　許信良　2002　台北

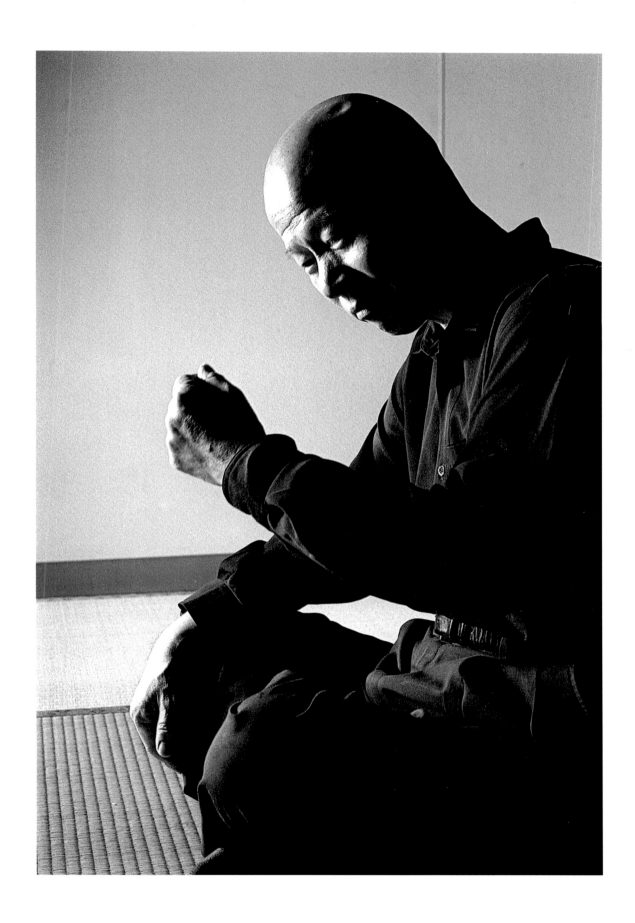

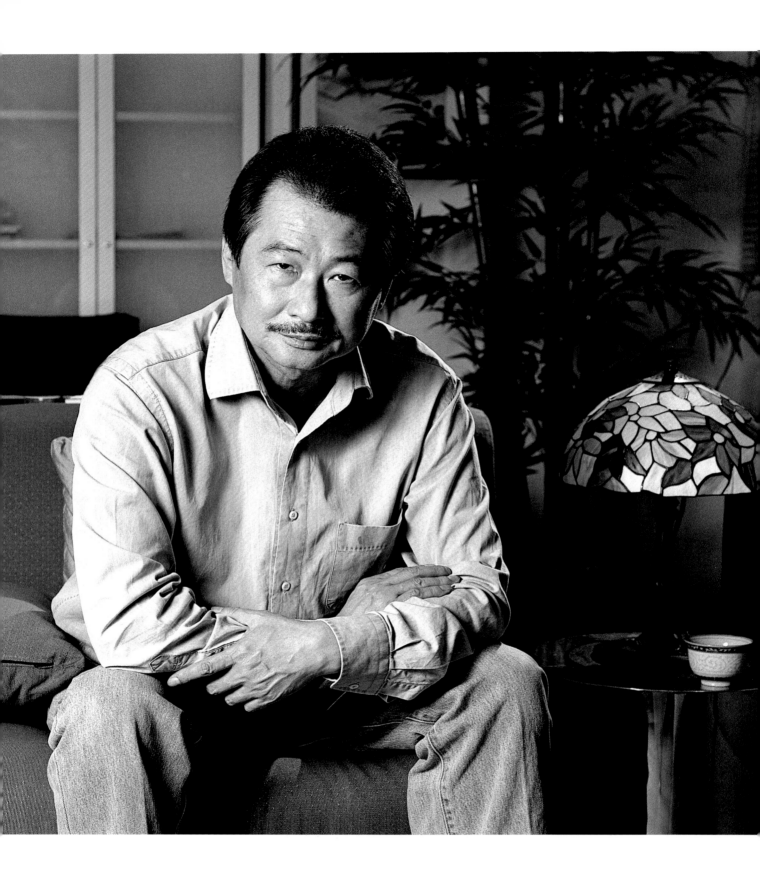

人權運動者　施明德　2002　台北

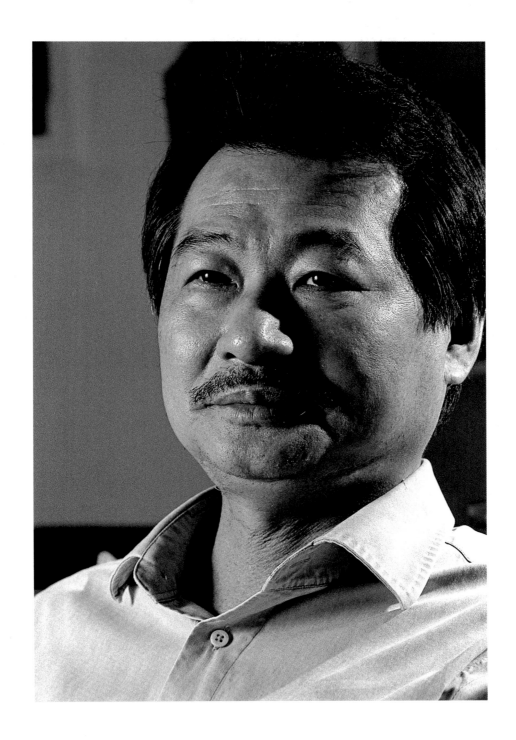

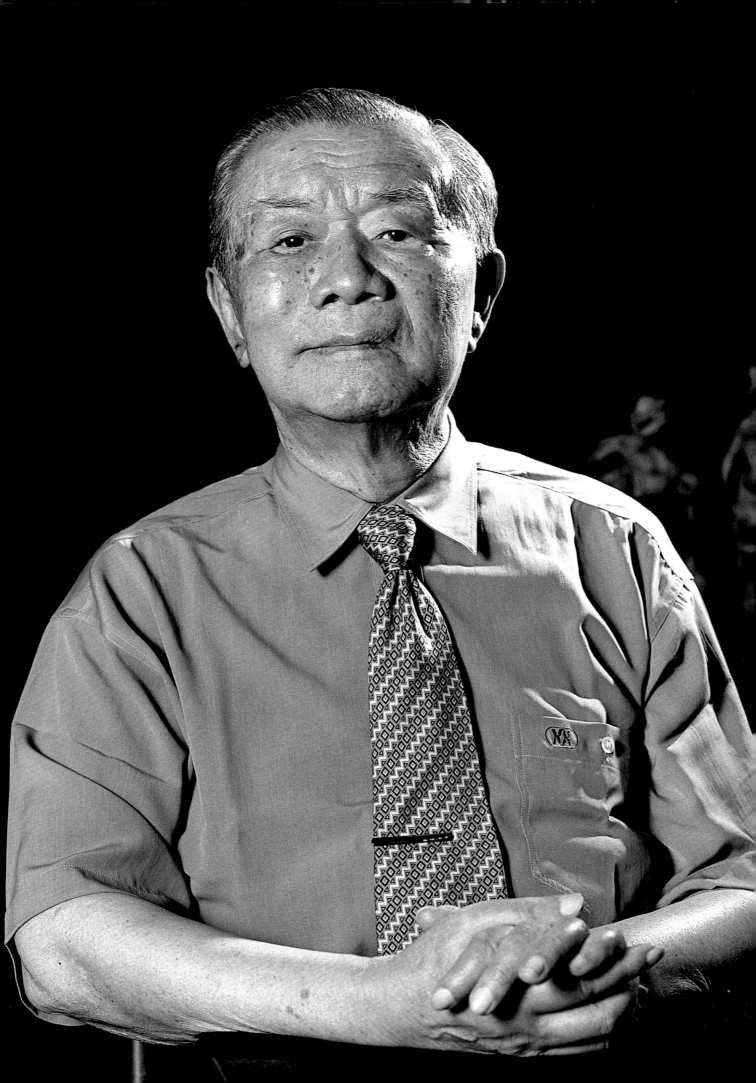

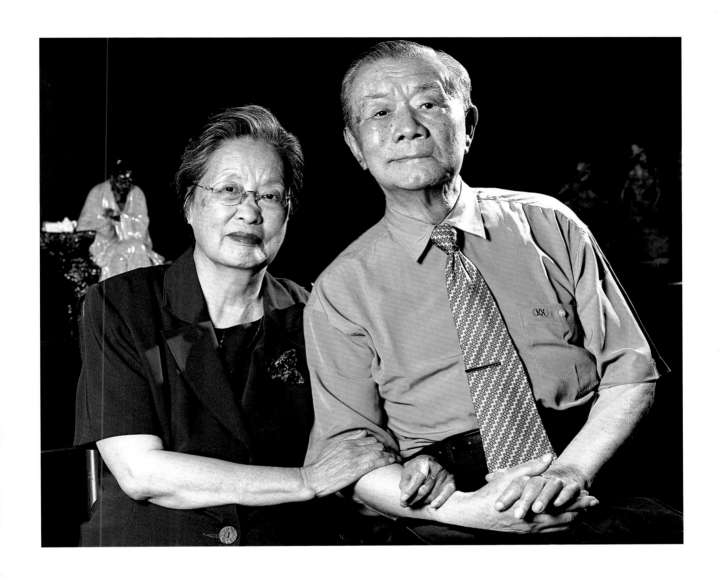

前行政院長　孫運璿　2002　台北

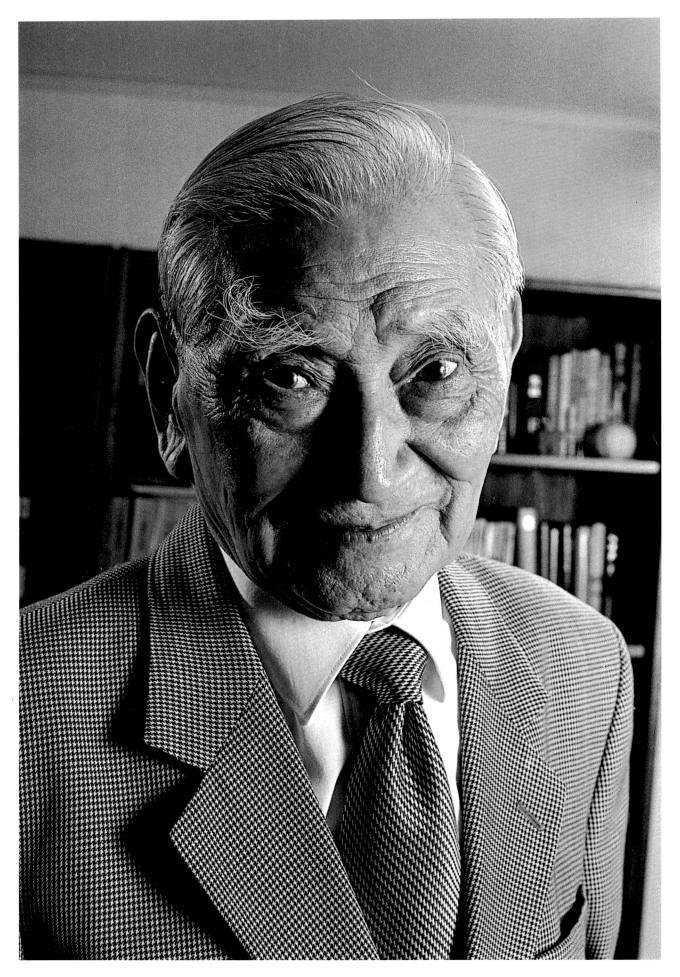

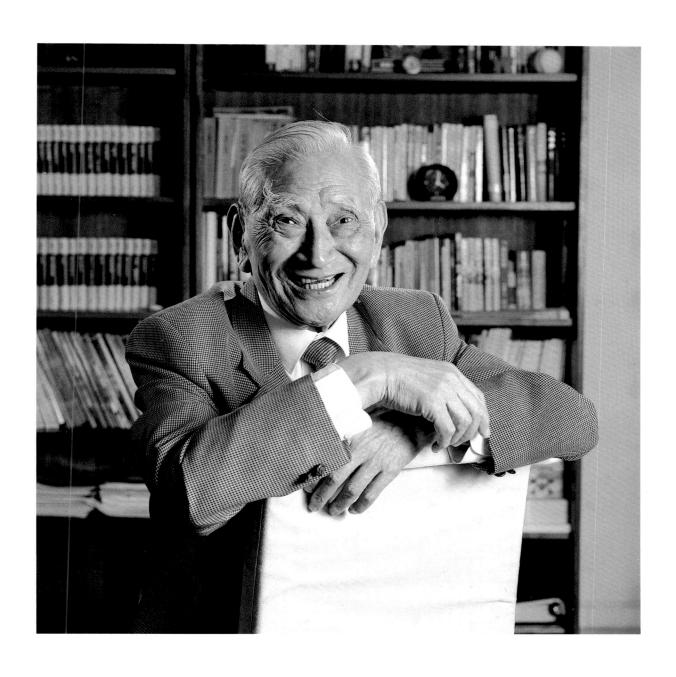

前經濟部長　趙耀東　2002　台北

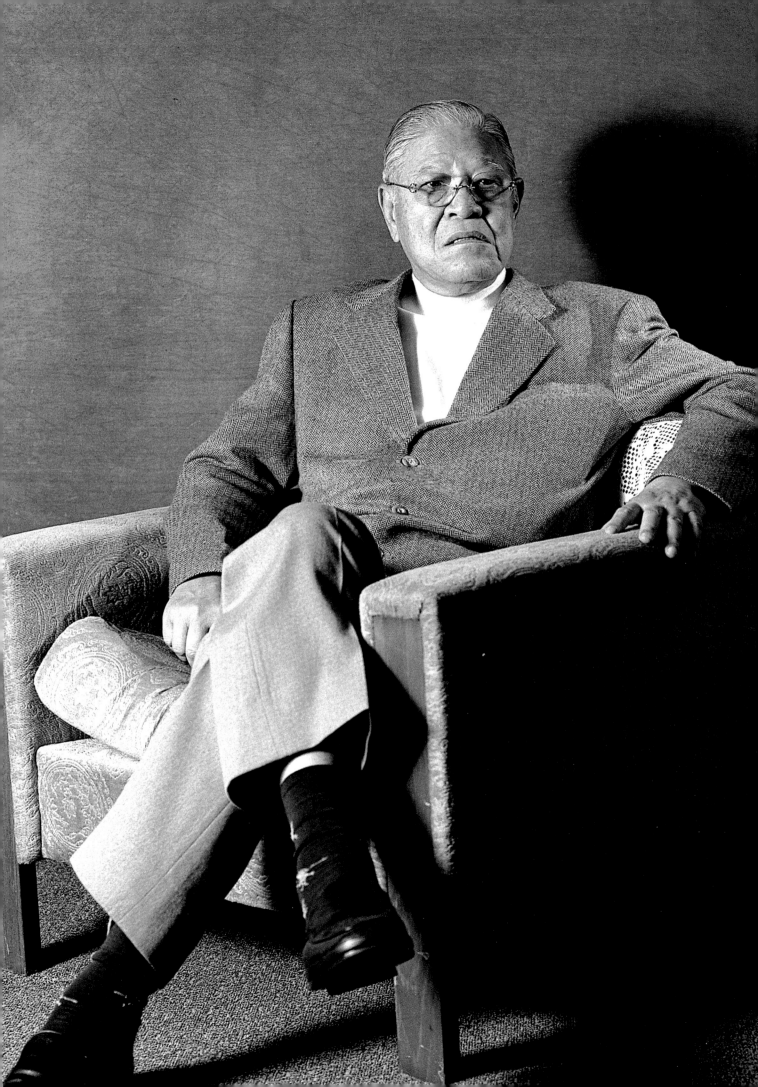

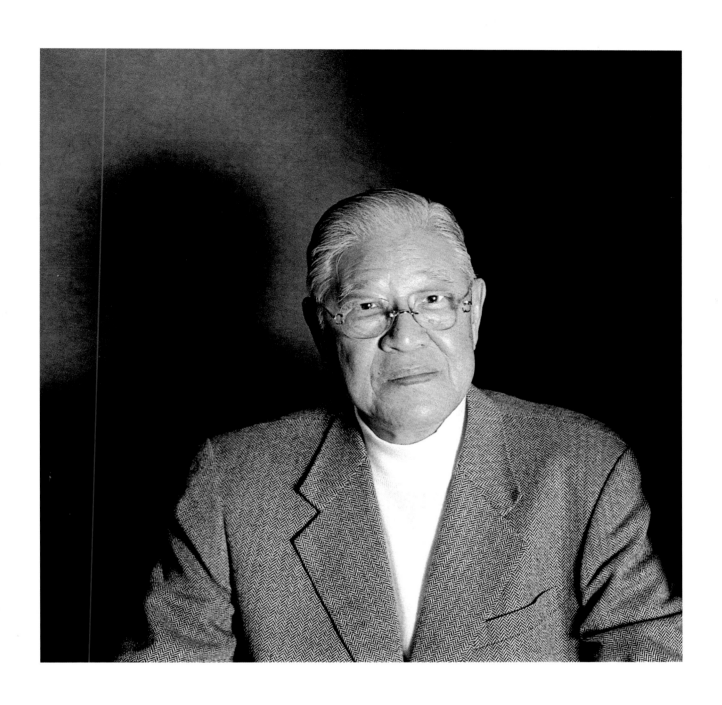

前總統　李登輝　2002　台中

總統　陳水扁　2000　台中

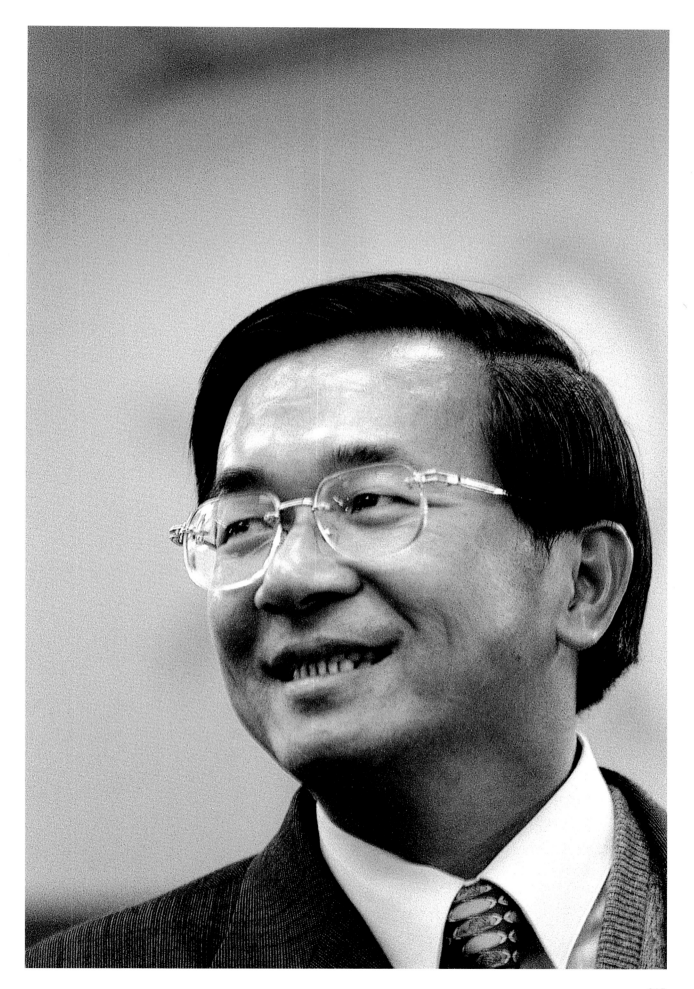

剪 影

傅申、陸蓉之與曾敏雄合照

林懷民與曾敏雄合照

蔡繼琨與曾敏雄合照

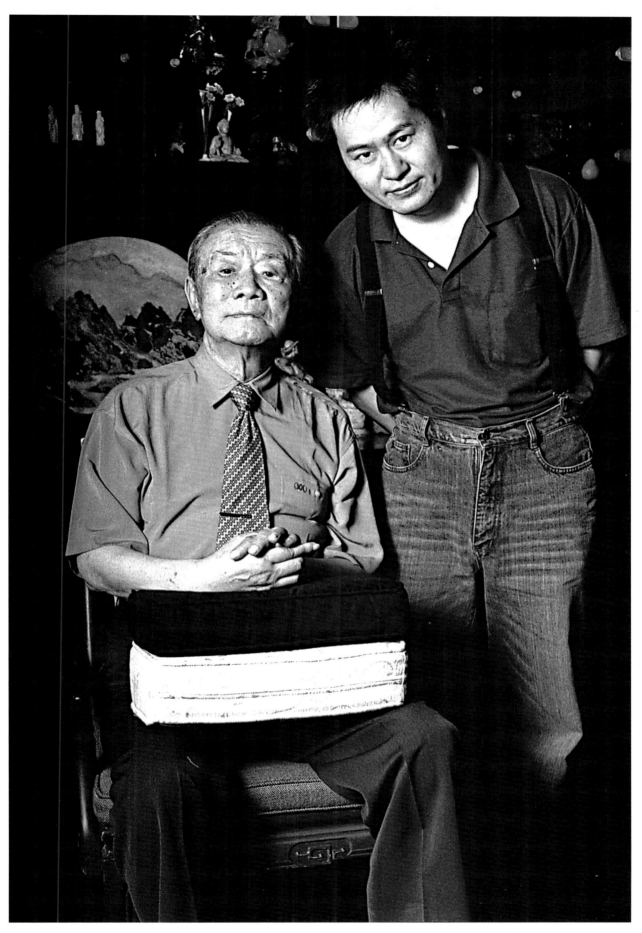

孫運璿與曾敏雄合照

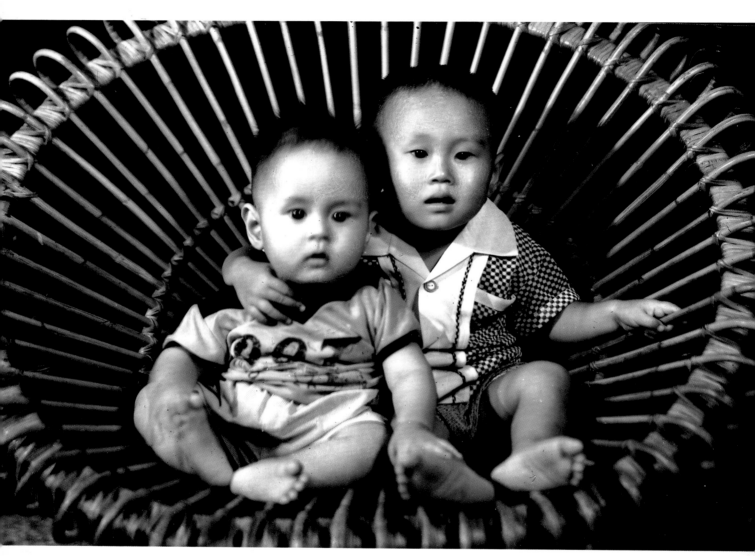

兒時照片　左為攝影家曾敏雄　右為兄長曾志銘

自拍　1997

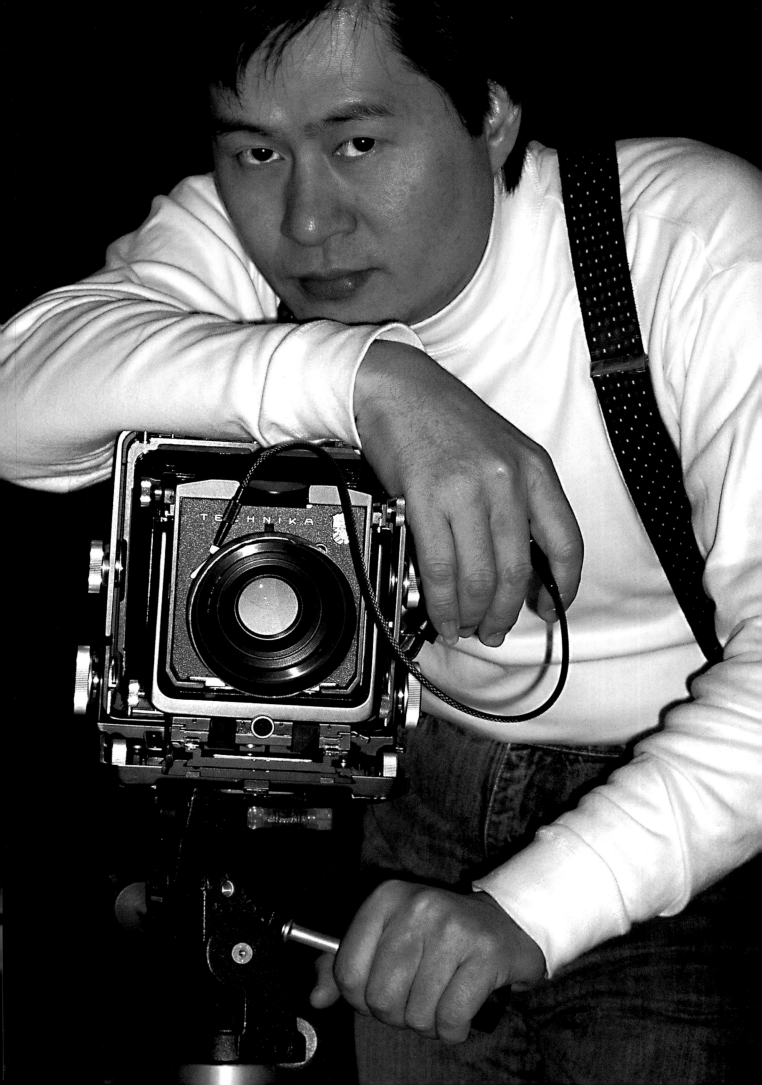

攝影家簡介

曾敏雄

五年級生，出生於嘉義縣。

唸書時對音響設計非常著迷。

當兵時，第一次寫相聲，獲得國軍文藝金獅獎佳作。

創辦 [鏗匠] 音響技術雜誌

成立 [音響種子] 工作室至今

以 [Formosa] 為品牌，設計音響器材銷售至今

竹科某高科技公司專案研發顧問

電台古典音樂主持人

多次受邀至扶輪社及團體，大專院校演講

1996年歲末開始拍照自娛

1999年921地震將經濟歸零，卻意外接觸美術評論家謝里法，開啟拍攝人像生涯。

1999年歲末開始拍攝中部藝術家群像

2000年歲末拍攝嘉義地區美術家群像

2001年有了拍攝 [百年英雄] 計畫，由於很難取得被拍者資料，一度想放棄

2001年八月底，向國家文化藝術基金會提出申請

2002年元月，通過國家文化藝術基金會的審核，獲得補助

2003年完成 [百年英雄] 人物拍攝計畫；獲國立歷史博物館黃光男館長邀請以 [台灣頭] 為名，舉辦展覽。

出版

[中部美術家影像] - 台中市政府籌備中

[謝里法作品集] - 謝里法發行

[朱銘作品集] -- 法國發行

[台灣頭-曾敏雄人物攝影集] - 國立歷史博物館發行

[冬之旅] 攝影集 - 曾敏雄工作室發行

展覽

2000年九月 [12分39秒 - 中部藝術家人像攝影展] --- 景薰樓

2002年五月 [陳庭詩遺作暨人像紀念展] --- 國立美術館

2004年元月 [台灣頭 - 曾敏雄人物攝影展] --- 國立歷史博物館

國家圖書館出版品預行編目資料

台灣頭：曾敏雄人物攝影集 ／ 國立歷史博物館
　編輯委員會編輯. -- 臺北市：史博館, 民93
　　面；　公分

　ISBN 957-01-6397-6 (精裝)

　1. 攝影 - 作品集

957.5　　　　　　　　　　　　　93000091

台灣頭—曾敏雄人物攝影展

發 行 人　黃光男
出 版 者　國立歷史博物館
　　　　　　地 址：臺北市南海路四十九號
　　　　　　電 話：02-23610270
　　　　　　傳 真：02-23610171
　　　　　　網 址：http://www.nmh.gov.tw
編　　輯　國立歷史博物館編輯委員會
主　　編　徐天福
執 行 編 輯　羅煥光、曾敏雄
翻　　譯　韓慧泉
英 文 審 稿　Mark Rawson
圖 片 拍 攝　曾敏雄
印　　製　飛燕印刷有限公司
出 版 日 期　中華民國九十三年一月
統一編號/GPN 1009300104
ISBN　　　　957-01-6397-6（精裝）
定　　價　新台幣 1600 元整
展 售 處　國立歷史博物館文化服務處
　　　　　　地 址：臺北市南海路49號
　　　　　　電 話：02-23610270

贊助拍攝／　財團法人國家文化藝術基金會
贊助輸出／數位影像專家 EPSON